# THE CAT AND ANIMALS AROUND THE WORLD
## 365 Days of Toranekobonbon

# 虎斑貓 Bon Bon
# 與世界動物朋友的奇遇

365日，天天都是動物狂歡節

中西直子　　黃薇嬪 譯

EZIO·ANICHINI

## AZOTH BOOKS CAT PUBLISHERS

漫遊者文化（貓）社

**前言**

小時候，我喜歡一個人把日常生活中所有物品想像成動物。

例如：港口的橋式起重機是長頸鹿，固定在埠頭的木材是鱷魚等。

我的腦海中充滿動物們沒有重點的對話，

於是我一股腦兒地畫著動物塗鴉。

長大後，我最喜歡的事情之一，就是從許多人那兒聽聞動物的趣事。

你或許以為住在日本，想必沒有太多動物相關的話題可說，

但令人想不到的是，很多人都有跟動物有關的有趣可笑體驗。

例如：一打開老家的抽屜，就看到成排的甜饅頭，原來是老鼠幹的好事。

或是日本大鼯鼠躲在家裡不離開，自己彷彿正在和日本大鼯鼠同居。

還有很多親人的食用豬走到哪兒跟到哪兒（後來被吃掉了）云云。

其他人告訴我的動物故事實在太有趣，

所以我甚至曾經發行手寫報紙《虎斑貓BONBON的動物新聞》。

這次這本書描繪的是世界各地實際存在（或曾經存在）的動物們。

一天一個動物，持續一整年，串連出三百六十六篇「貓與世界動物」的故事。

美好又充滿魅力的動物們，就生活在這世上的某個地方。

除了棲息在遠方國度大草原與叢林的陸地動物、海洋動物、空中鳥類，還有許多在我們日常生活中隨處可見的野生動物，也會陸續登場。

其中有不少動物已經滅絕，或是瀕臨滅絕危險，或許幾年之後再也看不到。

希望各位翻開書頁，看到感興趣的動物時，務必詳細調查一番。

只要你深入了解每一種動物，就會更加喜歡牠們，覺得認識動物很快樂。

書中的動物插畫無法完全表現出該動物的實際樣貌，我只能說抱歉。

由衷期待各位能夠透過本書，對各種動物產生興趣。

虎斑貓 BONBON 中西直子

◎ 關於書中登場的動物
- 主要是哺乳類、鳥類。
- 動物插畫中夾雜的文字，有些是虛構內容，也有些是真實事情。

◎ 關於每頁底下的註腳
- 動物如果存在學名、英文名、日文名等多種名稱時，是選用一般熟悉的稱呼。（注：中文名是以動物園的資訊為主，其他為輔，並附上學名。）
- 動物名稱後面加上（品種名），表示這是寵物或家畜等人工交配的品種。
- 註腳介紹的是關於該頁動物的冷知識。
- 貓標誌代表的意義：

Red ＝瀕危物種

＝滅絕物種

＊參考IUCN（國際自然保護聯盟）的瀕危物種紅色名錄、日本環境省（相當於臺灣的環境保護署）瀕危物種紅色名錄，實際上可能因為相關機構的情況而有變動。

## 問題

「你這小子，不怕我嗎？」

聽到狼的問題，貓回答：

「本來是不怕。

聽到你這麼問才覺得，

好像應該怕一下。」

【俄羅斯狼】（學名：Canis lupus communis）
犬科最強的動物，是狼諸多亞種的其中一個。有說法認為牠們通常棲息在俄羅斯境內的烏拉山脈，實際上目前並不清楚正確的分布範圍。

# 雞與我

只要是我在吃的東西，牠什麼都想吃。

這也就算了，

清晨四點就站在我旁邊咕咕叫了四次。

可以不要這樣嗎？

ONE GROSS
No. 120 E.F.
BRONZE

MADE IN ENGLAND

BRITISH PENS LTD

BALA

Soc
Metallo P

e guar.de.rai in.

ti sve.glie rai

【東天紅雞】（品種名：Long crower）
日本高知縣特有的家禽品種，名稱是「東天紅」。尾羽很長，叫聲高亢清亮且持久，聽說牠「咕咕咕」最後那聲「咕」可以持續20秒以上，也是日本知名的三大長鳴雞之一。

LANGE

Fig. 12-21.
The male lesser kudu, in
an upright display, un-
flinchingly tolerates
forehead butts from the
female.

The sitatunga

黑與黑

或許因為我們都是黑毛，
才會莫名其妙當了七年朋友。
牠現在已經是我的死黨。

【美國黑熊】（學名：Ursus americanus）
生活在北美洲的森林裡，動作快，擅長爬樹。名稱雖然叫黑熊，但毛色包羅萬象，包括藍灰色、藍黑色、褐色，
以及罕見的白色等。

小鳥們

牠們每天來我家院子，
一邊拍打翅膀，
一邊靈巧地吸吮花蜜。

【紫刀翅蜂鳥】（學名：Campylopterus hemileucurus）
小小身軀大約只有人類的拇指那麼大，是「有翅膀的寶石」之稱──蜂鳥的夥伴。英文名稱是「Violet Sabrewing」，因為牠的羽毛是鮮豔的藍紫色，羽翼如刀劍般銳利。

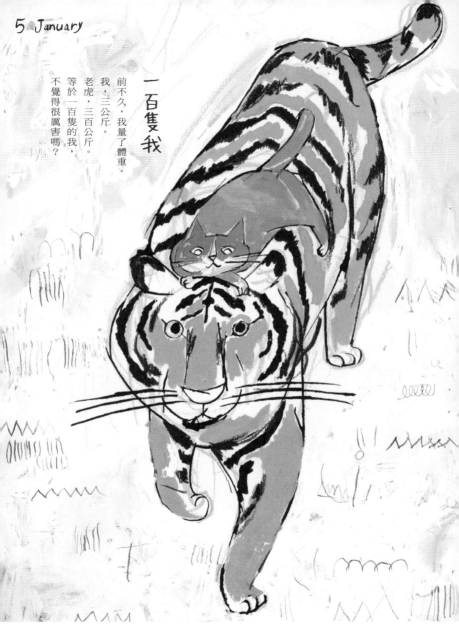

一百隻我

前不久，我量了體重。
我，三公斤。
老虎，三百公斤。
等於一百隻的我，
不覺得很厲害嗎？

【虎】（學名：Panthera tigris）
體長約2.8公尺，體重較重的個體可達300公斤重，是世界最大的貓科動物。擁有美麗的黃底黑色條紋，20世紀時已經有三個亞種滅絕，目前全世界僅存四千隻左右，而且數量仍在急速下降。

渡河

今天大家坐在
大象背上渡河。
水聲沙──沙沙沙，
沙沙沙沙。
我們在背上驚呼：
「哦哦！」

COS A BORDO

| elefone | Andar |
| --- | --- |
| 99 | 5 |
| truções | |

DAILY planner

【非洲森林象】（學名：Loxodonta cyclotis）
生活在西非森林帶的小型象。非洲森林象群通過的地方，就會形成一條大路，聽說其他動物和
當地居民也會利用這條「象路」在森林裡移動。因為森林的開發、破壞等，導致數量銳減。

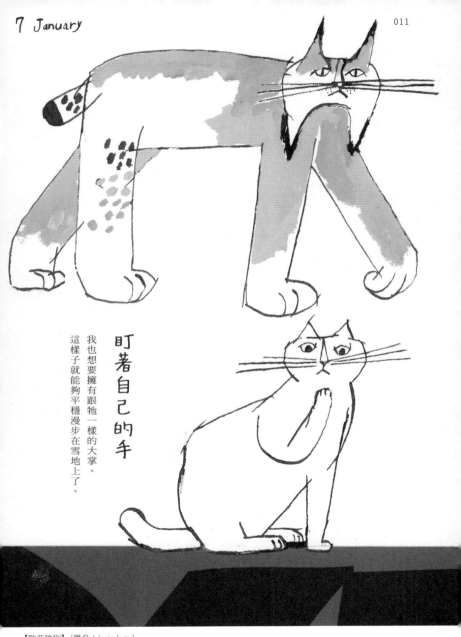

盯著自己的手

我也想要擁有跟牠一樣的大掌。
這樣子就能夠平穩漫步在雪地上了。

【歐亞猞猁】（學名：Lynx lynx）
生活在歐洲到西伯利亞森林帶的中型貓。毛厚實豐盈，在冰天雪地裡活動也不怕。大腳底下也有毛，就像雪靴的功能。

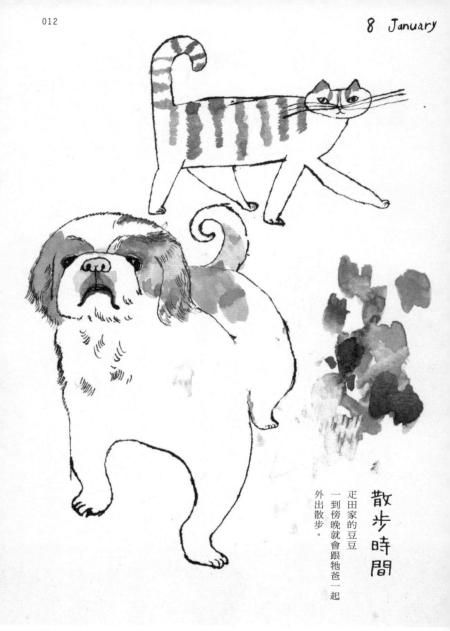

散步時間

疋田家的豆豆
一到傍晚就會跟牠爸一起
外出散步。

【西藏獵犬／藏獴】（品種名：Tibetan Spaniel）
一般認為這是西藏僧院飼養的犬種，歷史相當悠久。外型就像佛的化身——獅子，因此也被視為有招福、驅魔等
作用。又稱為「袖犬」。

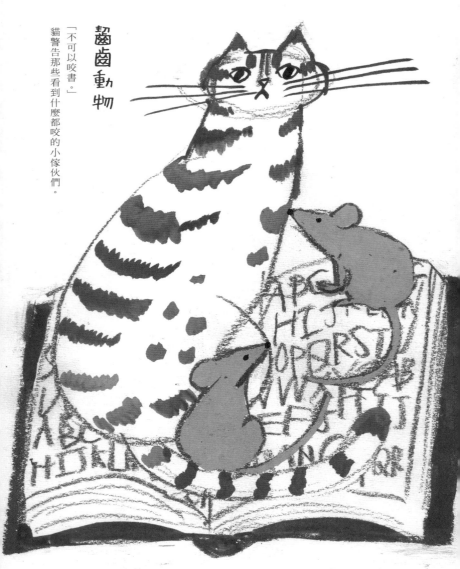

齧齒動物

「不可以咬書。」

貓警告那些看到什麼都咬的小傢伙們。

【小家鼠】（學名：Mus musculus）
與褐鼠（Rattus norvegicus）、黑鼠（Rattus rattus）同樣是日本常見的三大家鼠之一。老鼠的門牙一生都在不斷變長，因此需要經常咬硬物，避免牙齒過長。

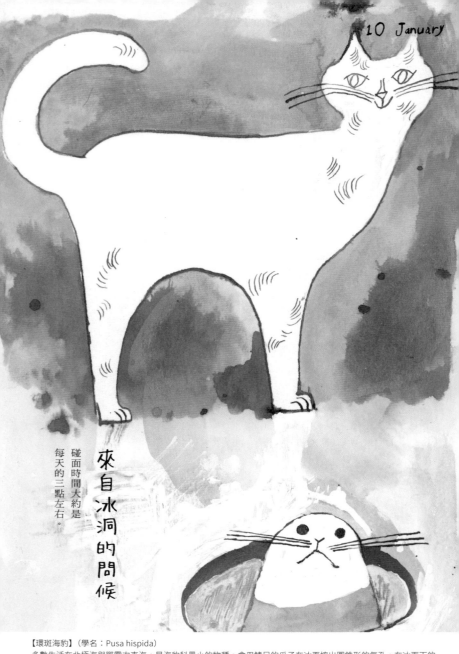

來自冰洞的問候

碰面時間大約是每天的三點左右。

【環斑海豹】（學名：Pusa hispida）

多數生活在北極海與鄂霍次克海，是海豹科最小的物種。會用鰭足的爪子在冰面挖出圓錐形的氣孔。在冰面下的活動範圍較其他海豹大，有時會從氣孔探出頭來呼吸。

哨兵與守望塔

我們家有貓，

以及狐獴。

狐獴的例行任務是站哨。

牠們有時會爬上貓背戒備。

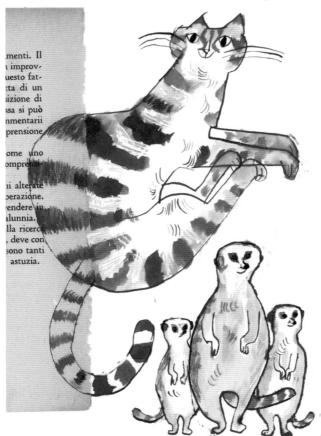

---

【狐獴】（學名：Suricata suricatta）
用後腳站立的姿勢最令人印象深刻，這個姿勢是在進行日光浴調節體溫，以及保護族群遠離敵人。長相可愛但脾氣火爆，因此人稱「大草原的流氓」。

無法對小斑說的事

斑馬小斑
最近似乎非常害怕
被獅子追。
坐在牠背上的我，
決定不告訴牠
我是獅子的親戚。

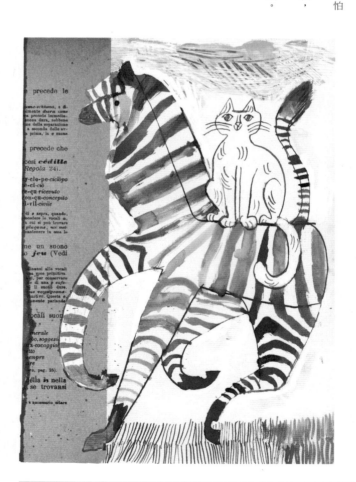

---

【斑馬】（學名：Hippotigris）
獨特的斑紋具有維持低體溫及除蟲的效果。斑馬有三種，三種的斑紋都是黑白相間的粗條紋，但最近已知生活在炎熱地區的斑馬，條紋的數量較多。

## 貉與玄關

貉來到我們家。

從玄關進來，

又從玄關出去。

牠知道玄關的用途。

★
注：貉是「一丘之貉」的貉（犬科），在日本稱為狸，就是宮崎駿動畫《歡喜碰碰狸》的狸（犬科），一般常翻譯為「狸貓」，但並非「狸貓換太子」的狸貓（貓科）。這個狸貓是指狸花貓，也就是一般常見的虎斑貓。另外，「狸」是「貍」的俗字，兩種寫法都對。

【貉】（學名：Nyctereutes procyonoides）
又稱狸★。屬於犬科，是日本人很熟悉的動物，在日本國內有蝦夷狸和本土狸兩種。牠雖然屬於夜行性動物，不過溫暖季節也會在白天行動，在人類住家附近看到牠的身影。

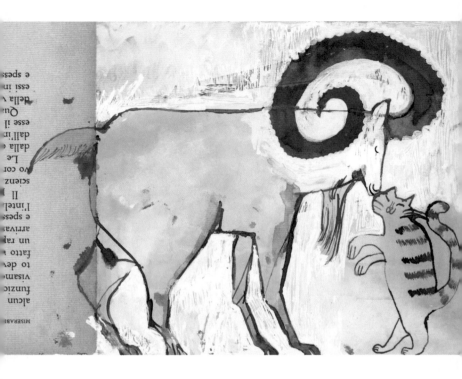

大角
你的角長得很像
遠古海底的菊石。

【努比亞羱羊】（學名：Capra nubiana）
山羊的夥伴，擁有外翻的醒目大角。主要分布在阿拉伯半島與非洲東北部等地方，棲息在多岩石的乾燥山區或沙漠。早晚外出吃草木葉子，晚上回到岩石區睡覺。

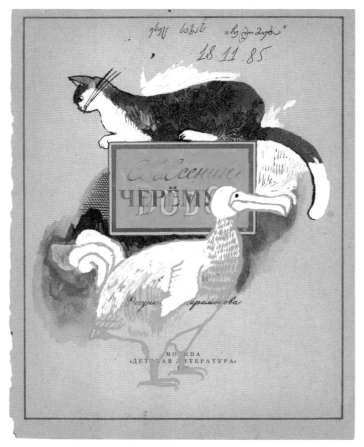

## 不會飛的鳥

很久很久以前，
非洲大陸的一角有一座島，
從那座島划船前往
海中央的小島，
小島上住著不會飛的鳥。

---

【渡渡鳥】（學名：Raphus cucullatus）
不會飛的鳥，原本棲息在馬達加斯加島東側的模里西斯島上，17世紀後滅絕。因為曾在出現在
《愛麗絲夢遊仙境》等作品中，因此成為高知名度又討喜的角色。

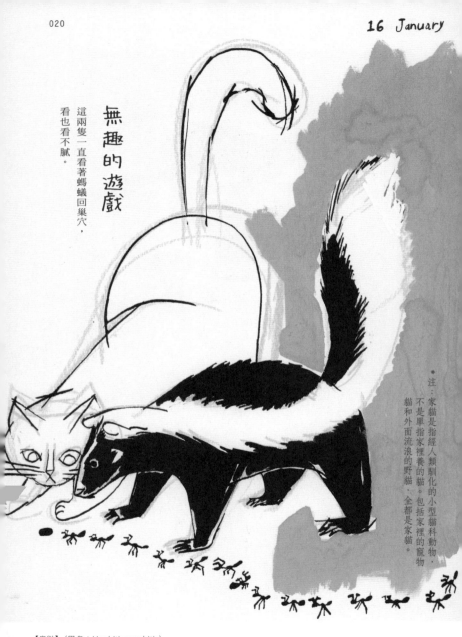

無趣的遊戲

這兩隻一直看著螞蟻回巢穴，
看也看不膩。

※注：家貓是指經人類馴化的小型貓科動物，
不是單指家裡養的貓。包括家裡的寵物
貓和外面流浪的野貓，全都是家貓。

【臭鼬】（學名：Mephitis mephitis）
廣泛分布在北美洲，也生活在城市裡。體型跟家貓※差不多大，身上有黑白條紋與毛茸茸的尾巴。名稱的由來是
因為牠遭受敵人襲擊時，會噴出強烈惡臭。

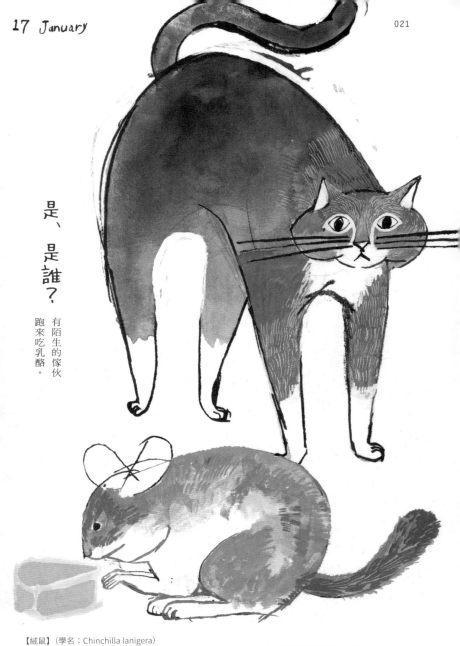

是、是誰？

有陌生的傢伙
跑來吃乳酪。

【絨鼠】（學名：Chinchilla lanigera）
分布在南美洲安第斯山脈等地方，別名是「龍貓」。擁有大眼睛、大耳朵和細緻柔軟的灰藍色毛，尾巴是棒槌狀。因為牠的毛皮品質優良而遭到濫捕，導致野生種數量急速減少。目前已有人工飼養專門用來取毛皮的絨鼠。

# 今天的遊戲

熊今天讓我在牠的手臂上盡情吊單槓。

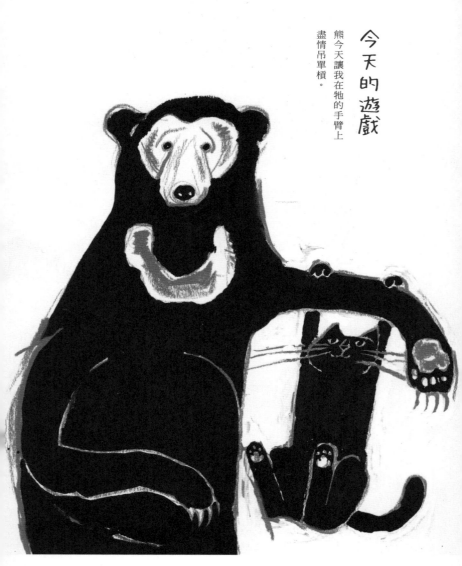

【馬來熊】（學名：Helarctos malayanus）
分布在東南亞，是熊的夥伴中體型最小的物種。特徵是一身黑毛與胸前的金色或白色大圖案，
也稱為「Sun Bear（太陽熊）」。

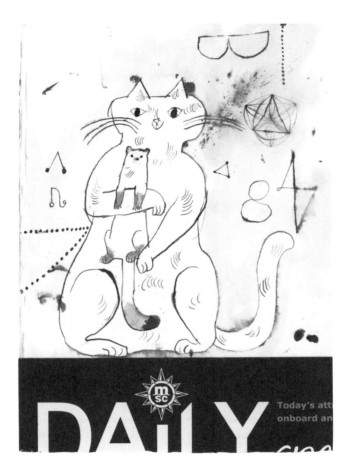

白鼬讓我抱牠。
好可愛。
不管是細長的身形，
還是圓溜溜的眼睛，
都與泥鰍很類似。
我覺得日文名稱
唸起來也很像*。

白
鼬
和
泥
鰍

---

【白鼬】（學名：Mustela erminea）
鼬屬的成員之一。在日本，主要棲息在北海道到本州中部以北的山區，被稱為「山神的使者」、「森林妖精」等。毛色會隨著季節改變；夏季是褐色的夏毛，冬季是雪白的冬毛。

南秧雞與紫水雞

去了紐西蘭的蒂里蒂里馬唐吉島。

看到不會飛的鳥

南秧雞。

也看到了跟南秧雞很像的

紫水雞*。

他們說紫水雞會飛。

＊注：紫水雞，學名 Porphyrio porphyrio。

【南秧雞】（學名：Porphyrio hochstetteri）
英文名稱Takahē。棲息在紐西蘭，與鷸鴕同樣是不會飛的鳥。牠是秧雞科最大的物種之一，過去叫「Notornis」。特徵是藍綠色的身體、粉紅色的鳥喙，以及腿很長。

## 硬是被吵醒

狐狸偶而會來我們家院子跟貓玩。

爸爸似乎很喜歡看到狐狸，

遇到狐狸來，貓卻在睡覺時，

他就會急忙吵醒貓，說：

「喂，你的紅毛朋友來了。」

LIFE OF THE AUTHOR

of Évreux presented him with an address, expressive of the deep regret felt by all the inhabitants at not having him as a pastor permanently among them. Prévost was then sent to

【赤狐】（學名：Vulpes vulpes）
俗稱「火狐」。在日本所說的狐狸，指的就是紅毛的赤狐。在日本民間故事與童話中，幼狐格外受人喜愛。日本知名文學作家宮澤賢治的童話《渡過雪原》等也寫到幼狐與人類的美好交流。

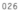026

兩公克的兄弟

我的兄弟個頭很小。
小到可以放在我的手上。
即使站在我的頭上，
我也感覺不到兄弟的重量。

【非洲小香鼠】（學名：Suncus etruscus）
體型極小的老鼠，體重只有大約2公克，是尖鼠（Soricidae）的近親，與東京尖鼠（Sorex minutissimus hawkeri）並列世界最小的哺乳類動物。

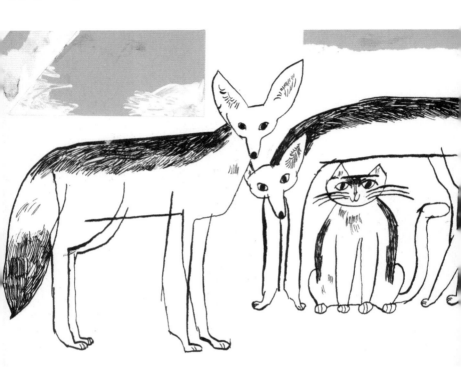

背上有黑毛

你是黑背胡狼，
我就是黑背貓。

---

【黑背胡狼】（學名：Canis mesomelas）
分布在非洲大陸的東部與南部。如名稱所示，全身是黃褐色，背上有黑毛。配偶的感情很好，聽說會相伴一輩子。

傳說會吃夢

你是來吃掉我的夢嗎？

---

【馬來貘】（學名：Tapirus indicus）
據說牠就是會吃掉人夢的虛構動物「食夢貘」。喜歡生活在水邊。目前野生的貘屬所有種都有滅絕的危險。

油脂？

大水鳥散發出好聞的氣味。

「這是什麼味道？」我問。

牠回答：

「油脂的味道。

為了防水，

我每天都要把油脂弄到羽毛上。」

「油脂？」

貓陷入沉思。

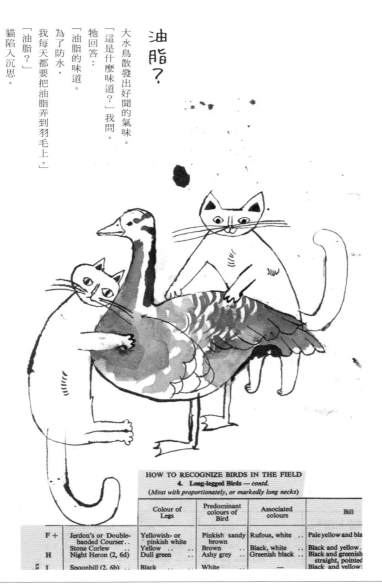

| | | Colour of Legs | Predominant colours of Bird | Associated colours | Bill |
|---|---|---|---|---|---|
| | | **HOW TO RECOGNIZE BIRDS IN THE FIELD** **4. Long-legged Birds — contd.** *(Most with proportionately, or markedly long necks)* | | | |
| F + | Jerdon's or Double-banded Courser.. | Yellowish- or pinkish white | Pinkish sandy brown | Rufous, white .. | Pale yellow and bla |
| H | Stone Curlew .. | Yellow .. .. | Brown | Black, white .. | Black and yellow. |
| | Night Heron (2, 6d) | Dull green | Ashy grey .. | Greenish black .. | Black and greenish straight, pointed |
| x I | Spoonbill (2, 6b) .. | Black | White | — | Black and yellow: |

【斑頭雁】（學名：Anser indicus）
雁屬的水鳥，生活在亞洲。水鳥體內能夠產生油脂，抹在羽毛上防水。據說斑頭雁一到春天就會飛越喜馬拉雅山脈，因此人稱牠是「全世界飛得最高的鳥」。

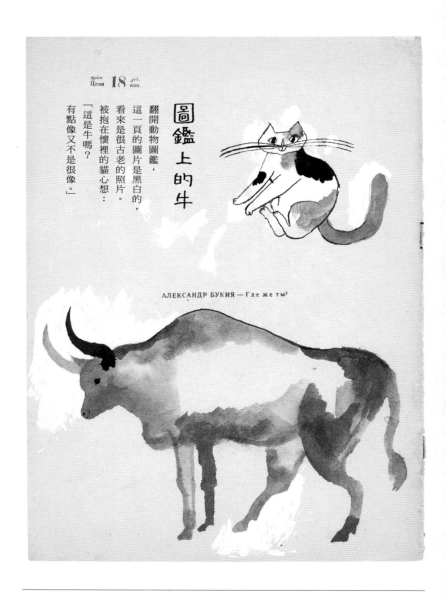

Цена 18 коп.

АЛЕКСАНДР БУКИЯ — Где же ты?

圖鑑上的牛

翻開動物圖鑑，
這一頁的圖片是黑白的，
看來是很古老的照片。
被抱在懷裡的貓心想：
「這是牛嗎？
有點像又不是很像。」

【原牛】（學名：Bos taurus primigenius）
原牛據說是現代家牛的祖先，過去分布在西伯利亞到歐洲一帶。野生種的最後一隻在波蘭，於
1627年滅絕。

今天看到的鳥

那一身藍色，
美到令人驚嘆。
咪子也嚇到
嘴都張開了。

【靛藍彩鵐】（學名：Passerina cyanea）
日文名字是「琉璃野路子」。草鵐（Emberiza cioides，又稱山麻雀）的同伴，是美麗的藍綠色小鳥，分布在美國各地。冬季會飛往巴拿馬和牙買加等地過冬。

鸕鶿

鸕鶿，吃很多。
魚，整條吞。
我再說一次，
是整條吞。

【鸕鶿】（學名：Phalacrocoracidae）
擁有黑色羽毛與細長尖銳鳥喙的水鳥。牠會潛下水面捕魚，使用喉嚨的嗉囊這個器官暫時存放食物。漁民就是利用牠們這種習性，養鸕鶿來捕魚。

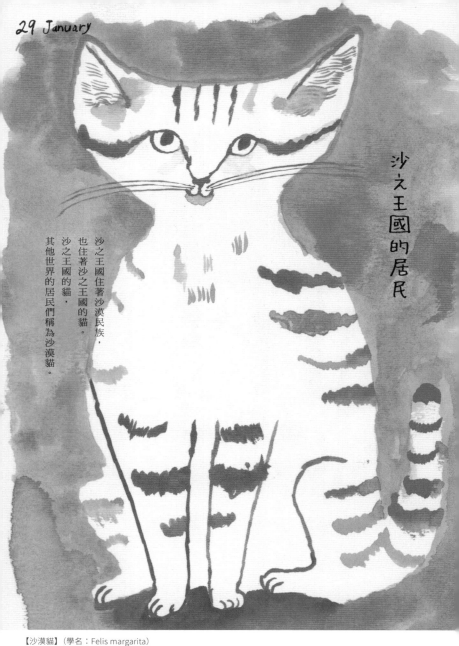

29 January

沙之王國的居民

沙之王國住著沙漠民族，
也住著沙之王國的貓。
沙之王國的貓，
其他世界的居民們稱為沙漠貓。

【沙漠貓】（學名：Felis margarita）
野生種的小型貓，分布在非洲到亞洲的沙漠。英文名稱是「sand cat」，特徵是尖尖的大耳朵。因為表情可愛，
也被稱為「住在沙漠的天使」。

## 草的名字

小巢豆、
九眼獨活、薊、
白穗刺子莞、
鷺蘭。
跟黑豹一起散步，
一邊玩草名接龍。

---

【黑豹】（豹的學名：Panthera pardus）
生活在非洲、亞洲等地的大型貓科動物。全身黑色的黑豹與常見的黃豹是同樣物種。黑豹是豹的基因變異種，父母都是正常毛色的豹，也有可能生出黑豹。

名自的稱呼

非洲野犬的名字叫咔嚓咔嚓，
是札那語「釘書機」的意思。

貓的名字叫啪噠啪噠，
是札那語「拖鞋」的意思。

【非洲野犬】（學名：Lycaon pictus）
生活在非洲大陸的犬科動物，長得很像鬣狗（Hyaenidae），但體型更瘦。有大耳朵及白色、黑色、褐色的斑駁毛色，學名的意思是「雜色狼」。

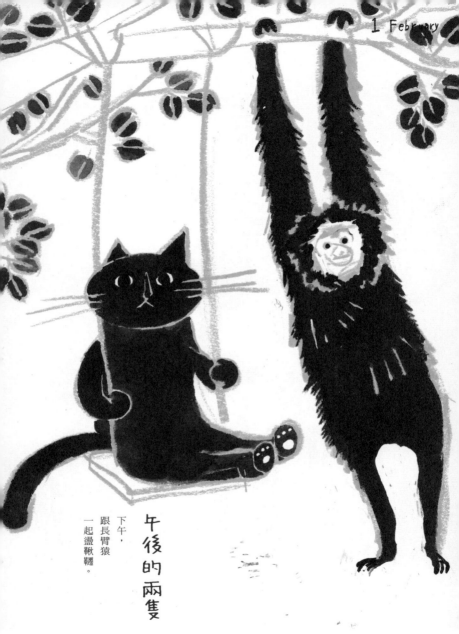

午後的兩隻

下午，
跟長臂猿
一起盪鞦韆。

【白手長臂猿】（學名：Hylobates lar）
生活在東南亞等熱帶雨林的樹上。以身體比例來說，手臂相當長。牠會使用自己的長手臂前後搖晃身體，在樹枝間輕盈移動。

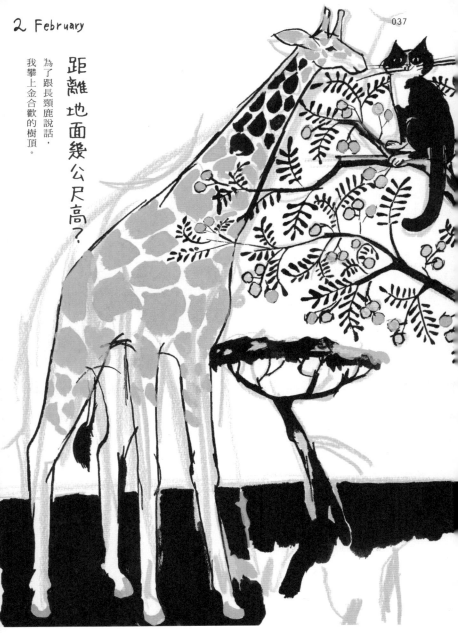

距離地面幾公尺高？

為了跟長頸鹿說話，
我攀上金合歡的樹頂。

【長頸鹿】（學名：Giraffa）
陸地動物之中，身高最高的動物，雄鹿據說高度超過5公尺。牠們會用長度超過50公分的舌頭，
從金合歡樹高處摘下最愛的葉子吃。

溫柔的貓

貓不曉得什麼時候潛進牛舍裡，
陪著小牛一起睡覺。

---

【荷蘭牛】（品種名：Holstein）
據說牠們是遠在八千年前就馴化的群居動物。團體之中有階級高低之分，領頭牛特別有責任感，只要敵人靠近，
牠就會站在牛群最前方保護夥伴和小牛。

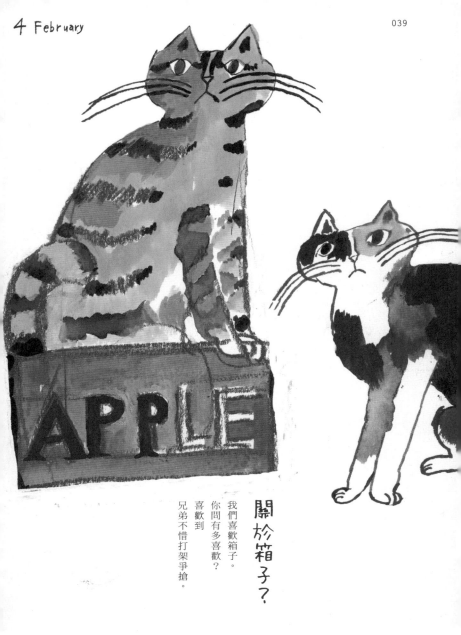

關於箱子?

我們喜歡箱子。
你問有多喜歡？
喜歡到
兄弟不惜打架爭搶。

【家貓】（學名：Felis catus）
野生斑貓馴化而來的家貓，跟狗一樣成為各地的常見寵物。家貓喜歡紙箱和袋子等狹窄場所，是源自於野生時代
躲在窄穴打獵或躲避敵人的習性。

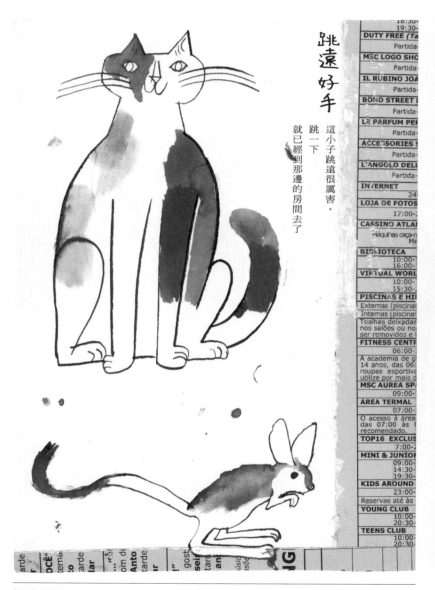

跳遠好手

這小子跳遠很厲害。
跳一下
就已經到那邊的房間去了

【跳鼠】（學名：Dipodidae）
棲息在北非到東亞的沙漠與大草原乾燥地區。後腳和尾巴都很長，活動力驚人。用後腳站立，一跳可達3公尺
遠。奔跑的時速高達40公里。

釣魚

海鷗跟著釣魚船過來。
我把小蝦魚餌丟給牠們，
牠們會很俐落地接住。

*注：冬候鳥是指冬季到南方過冬的候鳥。

【北極鷗】（學名：Larus hyperboreus）
體型在海鷗之中算大的，全身灰白色，鳥喙黃色，腳是淺桃色，在日本是冬候鳥*。喜歡一大群聚集在河口或港邊，而且什麼都吃，因此也稱為「海邊的清道夫」。

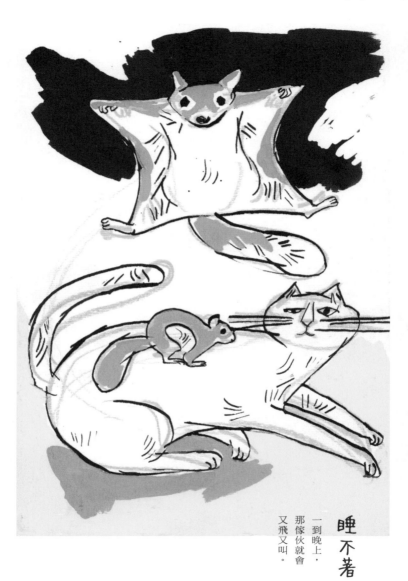

睡不著

一到晚上，
那傢伙就會
又飛又叫。

【鼯鼠】（學名：Pteromyini）
又稱「飛鼠」，是松鼠的夥伴，個頭比日本大鼯鼠小。生活在樹上，夜行性動物，白天都在睡覺，到了晚上才會
活躍，會張開身體兩側發達的飛膜滑翔。

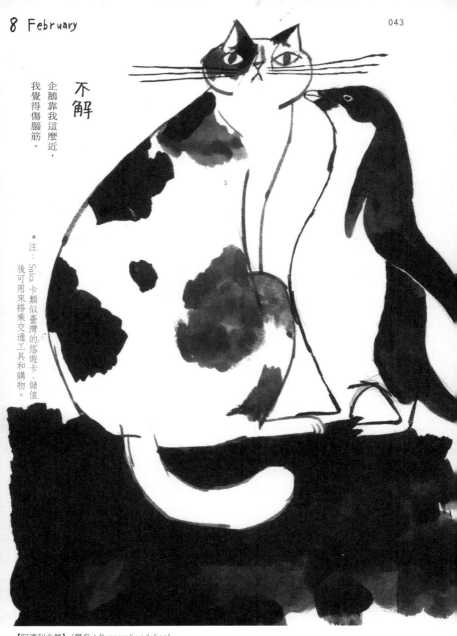

不解

企鵝靠我這麼近，
我覺得傷腦筋。

＊注：Suica 卡類似臺灣的悠遊卡，儲值
後可用來搭乘交通工具和購物。

【阿德利企鵝】（學名：Pygoscelis adeliae）
生活在南極大陸與沿岸島嶼上。在日本是Suica卡＊上的角色，因此民眾對牠很熟悉。牠雖然是游泳覓食，事實上也很擅長走路，搖搖晃晃走路的身影很可愛，就算人類靠近也不會逃走，好奇心旺盛。

# 不使用壁爐的原因

我家的煙囪上面，
每年都有東方白鸛
飛來築巢，
所以最近幾年都沒有使用壁爐。
喜歡壁爐的貓，
如果得知原因，
大概會抱怨。

【東方白鸛】（學名：Ciconia boyciana）
據說牠們在日本的江戶時代（1603~1867年）時，在淺草的淺草寺大屋頂上繁殖，但是日本的野生種到了1970年代就滅絕了。歐洲人普遍都有「寶寶是東方白鸛送來的」的印象。

荒地之羊

野生羊有時會
用大角互相碰撞。
匡地一聲，
真的撞得很大力。

studied in Paris u

years of age he secured

in Italy made a special s

th century Venetian dec

is studen ip was compl

**【亞美尼亞盤羊】**（學名：Ovis gmelini）
野生種據說是人類當作家畜飼養的綿羊的祖先。雄羊擁有氣派的螺旋狀角。成年雄羊個性火爆，會以羊角互撞爭奪雌羊。

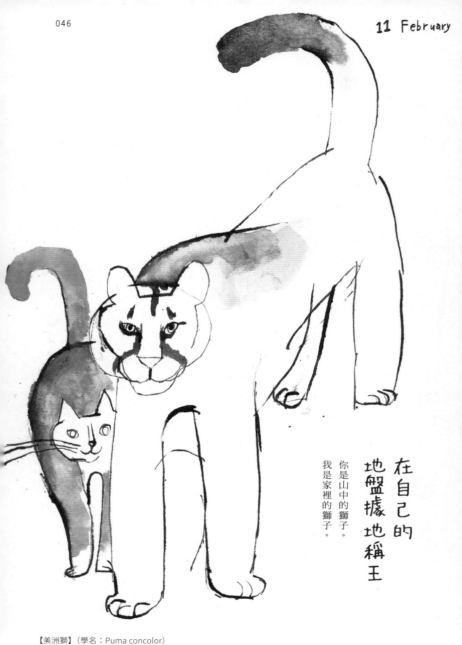

在自己的
地盤據地稱王

你是山中的獅子。
我是家裡的獅子。

【美洲獅】（學名：Puma concolor）
棲息在加拿大、南、北美洲等地方的大型斑貓，又稱「山獅」。能夠適應森林、沼澤等各式各樣的環境。行動範圍很廣，一夜就能行走40公里。

老鼠？

某人說，我們去看大老鼠，
於是我們來到了河邊。
我沒有想到
那個老鼠比我還大。

【水豚】（學名：Hydrochoerus hydrochaeris）
老鼠的夥伴，齧齒類動物中體型最大的物種，甚至有個體身長超過1公尺。棲息在南美洲熱帶雨林附近的水邊，
喜歡水生植物也擅長潛水，名字是「水豬」的意思。

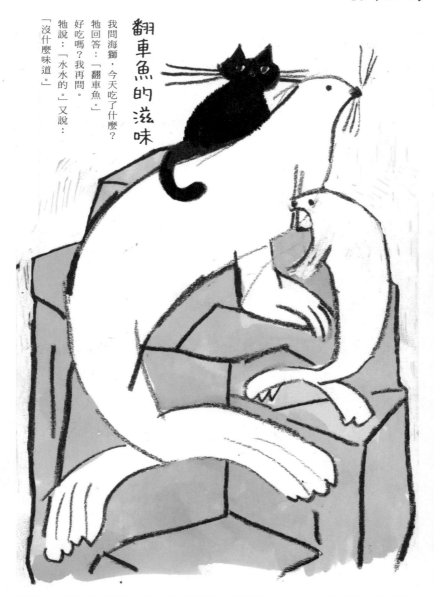

## 翻車魚的滋味

我問海獅，今天吃了什麼？
牠回答：「翻車魚。」
好吃嗎？我再問。
牠說：「水水的。」又說：
「沒什麼味道。」

---

【海獅】（學名：Otariinae）
智商高，親人。野生種通常是一隻雄性與多隻雌性群聚在一起，到處捕食烏賊或翻車魚等。上岸睡覺時會有海獅
負責站崗，一感應到危險就會發出怪聲通知夥伴。

兩隻 一起吃早餐

早餐是咖啡配吐司。
吐司烤得金黃酥脆，
抹上很多奶油，
還撒上砂糖。

【貍貓】（學名：Arctictis binturong）
麝香貓的夥伴，俗稱「熊貍」。生活在印度、泰國、馬來半島、印尼一帶的森林裡。會散發出類似奶油爆米花的好吃體味。

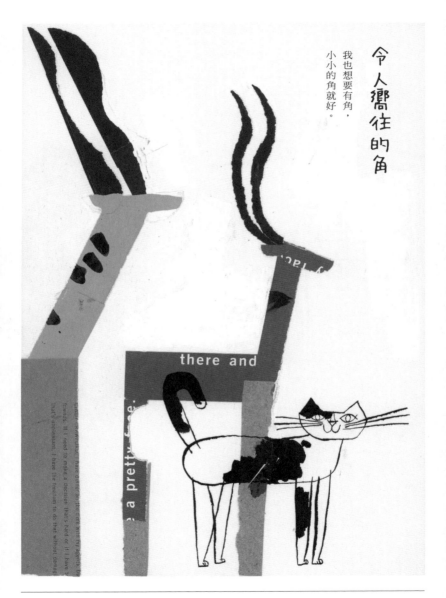

令人嚮往的角

我也想要有角，
小小的角就好。

---

【弓角羚羊】（學名：Addax nasomaculatus）
少數分布在西非沙漠地帶。身體是灰褐色，有螺旋狀的長角。無論雌雄都有美麗的角，有些個
體的角可長達1公尺以上。

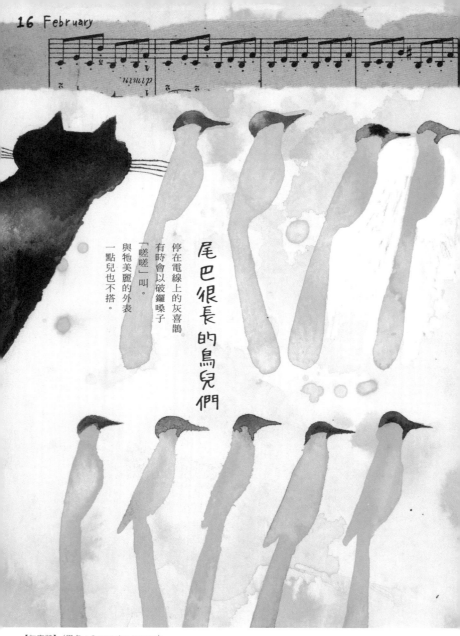

尾巴很長的鳥兒們

停在電線上的灰喜鵲
有時會以破鑼嗓子
「嗟嗟」叫
與牠美麗的外表
一點兒也不搭。

【灰喜鵲】（學名：Cyanopica cyanus）
烏鴉的夥伴，特徵是黑頭與灰藍色的長尾羽，在日本是分布在東北到中部地方。警覺到有敵人時，會發出吵鬧的叫聲，因此給人聲音難聽的印象，其實求偶時也會發出甜美啼叫。

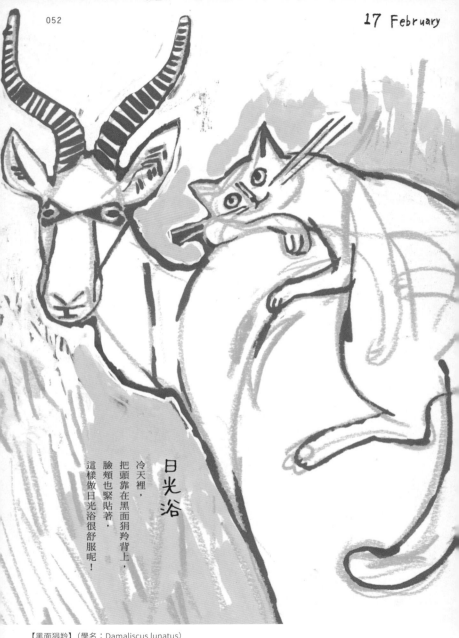

日光浴

冷天裡，
把頭靠在黑面狷羚背上，
臉頰也緊貼著，
這樣做日光浴很舒服呢！

【黑面狷羚】（學名：Damaliscus lunatus）
分布在塞內加爾、衣索比亞等地方。屬於大型羚羊，非洲草食動物之中數量最多的一種。擁有長角，全身紅褐色，臉上有黑斑。

# 消失的那天

原本有那麼多美麗的鳥兒
渡海飛來，
卻連一隻也不剩。
不管原本有多少，
總有一天還是會
全部消失。

---

【旅鴿】（學名：Ectopistes migratorius）
原本棲息在北美洲東部的鳩鴿科候鳥，20世紀初滅絕。頭部和上半身是灰藍色，下半身是玫瑰色。過去曾是鳥類史上最繁盛的一族，數量多達幾十億隻，卻因為濫捕濫殺而絕跡。

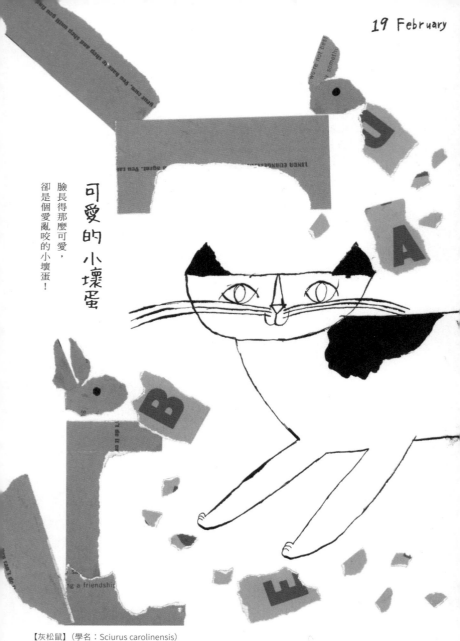

可愛的 小壞蛋

臉長得那麼可愛，
卻是個愛亂咬的小壞蛋！

【灰松鼠】（學名：Sciurus carolinensis）
原產地在北美洲，也是歐洲常見的外來種松鼠。在英國的公園等地方常見的松鼠也是這一種。牠會破壞農作物，
咬壞人類住家的電線，因此成為公害。

犬加利樹林

模仿無尾熊剛開始很好玩，
但是學一個小時
就膩了，
我打算回家喝牛奶。

【無尾熊】（學名：Phascolarctos cinereus）
雖然名字裡有「熊」卻不是熊，牠是有袋類動物，棲息在澳洲東部，那兒有大量牠最愛的尤加
利樹。一天之中大半的時間都在樹上度過，用利爪抓著樹吃飯睡覺。

今天的博洋

今天的博洋，正在觀察刺蝟，看牠對牛奶有什麼反應。

---

【歐洲刺蝟】（學名：Erinaceus europaeus）
英文名稱叫「hedgehog」，意思是「籬笆下的豬」。背上針狀的刺是牠的毛。遭到敵人襲擊時，牠會豎起背刺，把身體捲成球狀保護自己。

來自深海的回答

「喂——！」

貓呼喚海底的朋友。

【抹香鯨】（學名：Physeter macrocephalus）
額頭突出的巨大鯨魚，擁有地球上所有生物之中最大的腦。會潛水到水深1000公尺處，捕食牠最愛的大王烏賊和魚類。能夠在深海持續潛水90分鐘左右。

溝通想法

「給我食物。」
環尾狐猴以雙眼向貓表達訴求。
而貓就是貓，也以念力堅定表示：
「快點滾回去。」

【環尾狐猴】（學名：Lemur catta）
狐猴的夥伴，尾巴有黑白相間的橫條紋。體型雖小，活動力超群，能夠跳到3公尺以上的高度。

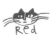

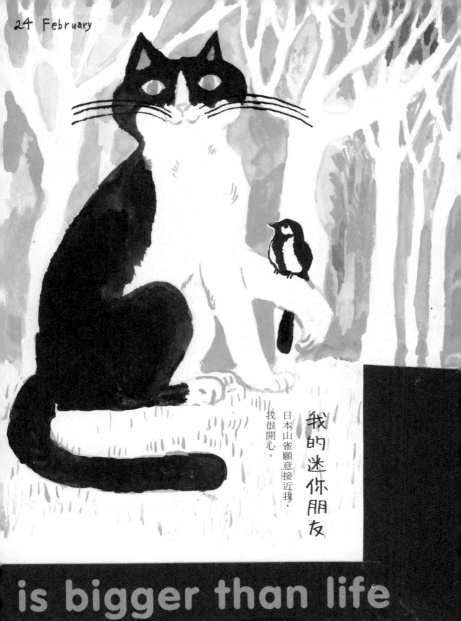

我的迷你朋友

日本山雀願意接近我，
我很開心。

is bigger than life

【白頰山雀】（學名：Parus minor）
也叫「日本山雀」。胸口到腹部有類似領帶的圖案，是麻雀的夥伴，會搶先啼叫宣布春天的到來。日文漢字寫成「四十雀」的說法很多，或許是因為他們喜歡大量群聚，也或者是因為一隻的價值可以抵四十隻麻雀，總之眾說紛紜。

門牙之謎

老實說，
你的嘴巴真大呢。
那個該稱為嘴巴嗎？
還是我們貓界所說的門牙？

＊注：一般常稱為「巨嘴鳥」英文名稱
「Toucans」與犀鳥（Bucerotidae）
類似但不同科。

【鵎鵼＊】（學名：Ramphastidae）
分布在墨西哥、南美洲的熱帶地區。色彩繽紛的鳥喙很巨大，也有鳥喙就占全身將近一半的大型個體。有說法認
為牠的大鳥喙是方便採集小樹枝上的果實，也有一說認為大鳥喙的作用是用來散熱。

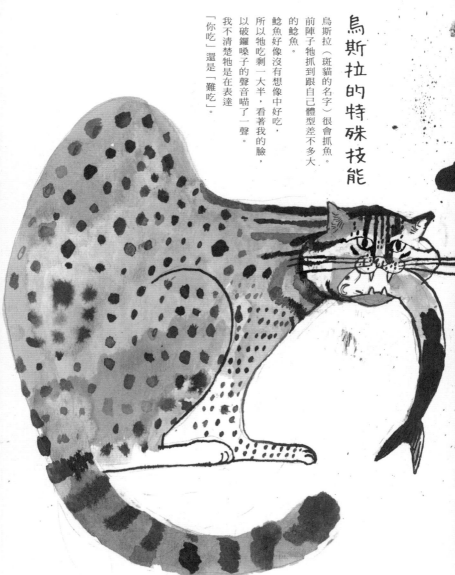

# 烏斯拉的特殊技能

烏斯拉（斑貓的名字）很會抓魚。

前陣子牠抓到跟自己體型差不多大的鯰魚。

鯰魚好像沒有想像中好吃，所以牠吃剩一大半，看著我的臉，以破鑼嗓子的聲音喵了一聲。

我不清楚牠是在表達「你吃」還是「難吃」。

【漁貓】（學名：Prionailurus viverrinus）
石虎屬的成員之一，分布在斯里蘭卡、印度、馬來半島等地方，名稱的意思是「會捕魚的貓」。擅長游泳，能夠為了抓魚潛入水面下。

高檔咖啡

聽到從你的糞便裡
取出的咖啡十分昂貴，
我說不出話來。

【麝香貓】（學名：Viverricula indica taivana.）
從麝香貓的糞便採集未消化的咖啡豆，稱為「麝香貓咖啡」，是目前全世界最貴的咖啡。因為麝香貓只挑選美味的果實吃，才能造就出這種咖啡豆。

針狀的毛

毛插著針，是什麼感覺？

【冠豪豬】（學名：Hystrix cristata）
棲息在赤道北邊的非洲大陸上。特徵是從額頭到身體都有鬃毛般的刺毛，刺毛上有黑白斑點。像針一樣的刺毛堅硬且容易脫落。

口袋的內容物

你的口袋裡放的
不是硬幣也不是零食，
而是小鬼頭一隻。

【短尾矮袋鼠】（學名：Setonix brachyurus）
多數棲息在澳洲的羅特尼斯島。與袋鼠同樣是有袋類動物，用肚子上的袋子育兒，親子總是一
起行動。表情看起來像在笑，所以被稱為「全世界最幸福的動物」並廣受喜愛。

## 名字的由來

聽說牠會發出「狄克狄克」的聲音，
所以英文名字就叫狄克狄克。

那我要叫喵喵。

【犬羚】（學名：Madoqua）
牛的夥伴，小型種的羚羊。棲息在非洲大草原上。身材纖細加上睫毛長，看起來個性溫和，其實地盤意識很強，
會發出「Dik-dik」的聲音嚇唬敵人，因此英文名字就叫「Dik-dik」。

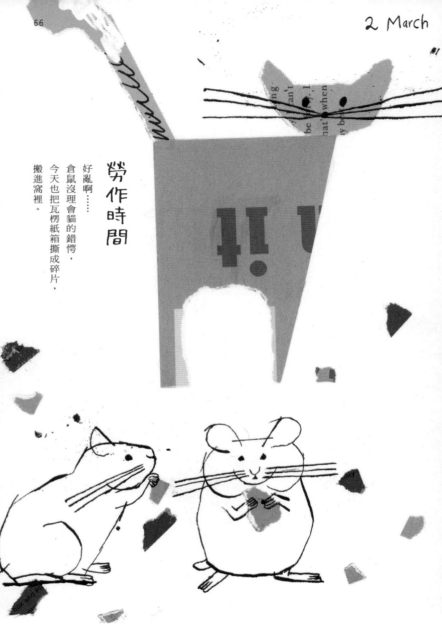

66

2 March

勞作時間

好亂啊⋯⋯
倉鼠沒理會貓的錯愕，
今天也把瓦楞紙箱撕成碎片，
搬進窩裡。

【敘利亞倉鼠】（學名：Mesocricetus auratus）
也稱「黃金鼠」，野生種已經滅絕。最有名的說法認為，目前全世界養來當寵物的黃金鼠，都
是在敘利亞抓到的一隻母鼠繁衍出來的後代子孫。

那個時期，在南美洲的水邊

紅色的鳥兒們正忙著
尋找蝦子或螃蟹，
好大吃一頓。

V T F S

2 3 4 5

【紅鸛】（學名：Eudocimus ruber）
擁有美麗紅色羽毛的䴉科鳥類。主要分布在南美洲到巴西南部，群居生活在河川或溼地。利用下彎的細長鳥喙捕食螃蟹、蝦子、小魚。

4 March

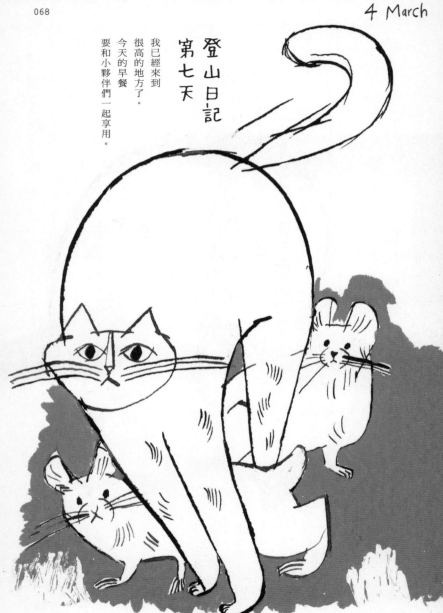

登山日記
第七天

我已經來到
很高的地方了。
今天的早餐
要和小夥伴們一起享用。

【伊犁鼠兔】（學名：Ochotona iliensis）
棲息在中國高山的野生動物，瀕臨絕種，是兔子的夥伴。體長最長可達20公分左右。2014年，
時隔二十年再度被人發現。

漂亮
的薄荷

你們的羽毛，好漂亮。
就像薄荷冰淇淋的顏色。

【綠旋蜜雀】（學名：Chlorophanes spiza）
裸鼻雀科的一員，分布在中美洲到南美洲的森林帶。日文名稱是「頭黑蜜鳥」，雄鳥有黑色的頭部與美麗的翠綠色羽毛。喜歡吃花蜜。

schmerzt sie der kal - te Tau. Ging dann den Rain ent - lang, schluchzte und wein - te bang,
bin ich schon halb ver-blüht. Wer mich im Win - ter bricht, sieht mei - ne Schön-heit nicht,
pro ro - su stu - de - nú. Po luč - ce cho - di - lo, ža - lo - stně pla - ka - lo,
slu - ne - čko pe - če. Ně - tr - haj mne vzi - mě, mo - ja krá - sa zhy - ne,
*she could not mow the grass. Weep - ing, she turn'd a - way, sad, she did home - ward stray;*

唱
歌

♪ 你的毛兒捲啊捲
捲捲的捲毛毛茸茸
毛茸茸又蓬鬆 ♫
本來在唱歌，
一聽到對方說：「你會掉下去喔。」
於是改唱別首流行歌。

---

【曼加利察豬】（品種名：Mangalica）
與伊比利豬同源的家豬品種。毛像綿羊一樣捲，所以暱稱為「羊毛豬」。原產國匈牙利於2004年將牠列入國寶，是相當稀有的知名品種。

我們的遊戲方式

鯨魚看準時機噴水，把小船頂上去。

OU DON'

【座頭鯨】（學名：Megaptera novaeangliae）
鯨魚噴水的行為是在呼吸。座頭鯨的鼻孔位在頭頂，因此看起來像是從背上噴水。牠們是利用能夠傳遍全世界各海域的神奇叫聲進行溝通。

老家

父親叫田裡的紅頭伯勞，
把菜葉上的毛毛蟲吃掉。
餵久了彼此也熟悉了，
每年都會把幼鳥帶來家裡養，
現在紅頭伯勞甚至會停在貓的肚子上。
我最近回老家得知這件事，
十分訝異。

【紅頭伯勞】（學名：Lanius bucephalus）
城市裡也能看到的野鳥，外表可愛卻是肉食動物。體型雖小，但鳥喙類似老鷹的彎鉤形，十分銳利，也用來捕捉其他小鳥。特徵是會把獵物插在樹枝上掛著。

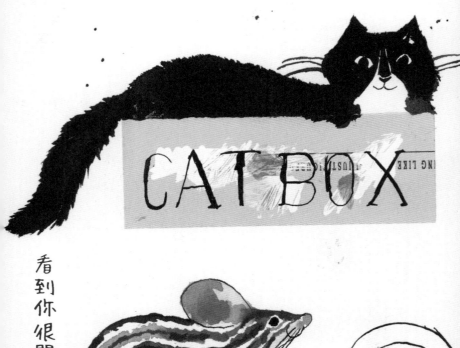

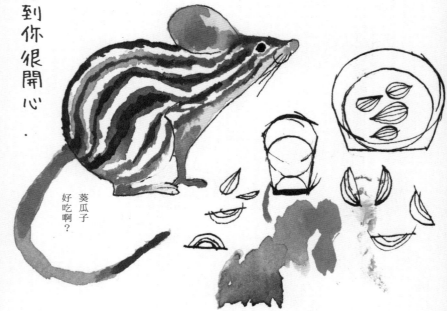

看到你很開心

葵瓜子好吃啊？

【巴巴里條紋草鼠】（學名：Lemniscomys barbarus）
主要分布在摩洛哥、阿爾及利亞、突尼西亞等沿岸地區，是老鼠的夥伴。背側有深褐色的直條紋。屬於雜食性動物，吃水果、樹木果實與種子，也吃昆蟲。

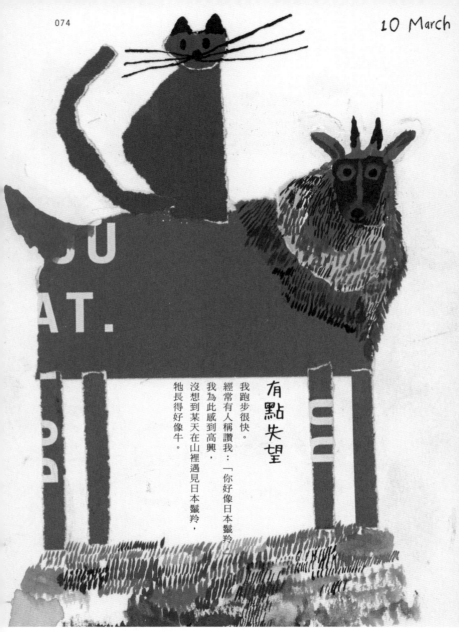

有點失望

我跑步很快。

經常有人稱讚我：「你好像日本鬣羚。」

我為此感到高興，

沒想到某天在山裡遇見日本鬣羚，

牠長得好像牛。

【日本鬣羚】（學名：Capricornis crispus）
名字叫鬣羚，卻是牛科動物。是日本特有種，棲息在日本的本州、四國、九州山區。毛色是茶褐色加上短短的
角，體格比鹿更結實健壯。

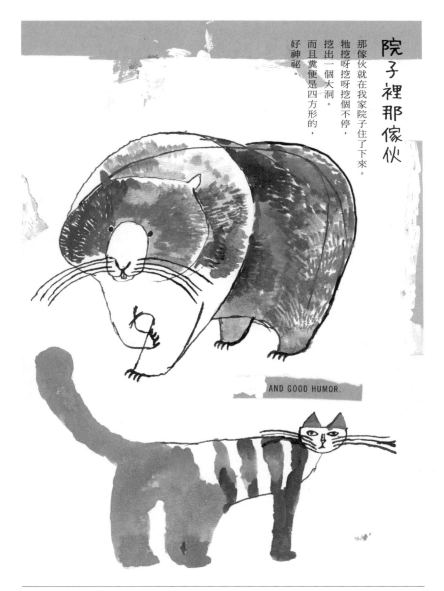

院子裡那傢伙

那傢伙就在我家院子住了下來。

牠挖呀挖呀挖個不停，
挖出一個大洞。

而且糞便是四方形的，
好神祕。

AND GOOD HUMOR.

【塔斯馬尼亞袋熊】（學名：Vombatus ursinus）
分布在澳洲的有袋類動物，擅長挖洞，糞便形狀像骰子。聽說牠的糞便是四角形，原因與獨特的腸子構造有關，
不過在牠身上還有很多未解的謎團。

什麼都要洗

前不久，牠把小饅頭零嘴拿去洗，

結果融化掉了。

【浣熊】（學名：Procyon lotor）
經常被誤會是熊的夥伴但其實不是，牠是浣熊科的動物。原本住在水邊，「清洗」的動作不是為了把食物洗乾
淨，而是野生浣熊在水邊捕食留下的習慣。

13 March

關於犛牛

犛牛是大力士，能夠搬運貨物。
犛牛的奶是我們每天的糧食。
犛牛的毛包裹著我們。
犛牛是我們的家人。

AT WORK IN THE FASHION

【犛牛】（學名：Bos grunniens）
野生種群居生活在西藏高原，有滅絕的危險。有長長的角，身上是能夠保暖的長毛。馴化之後從事勞務，毛皮用來製作衣服，奶和肉供人類食用，糞便則當作燃料。

Red

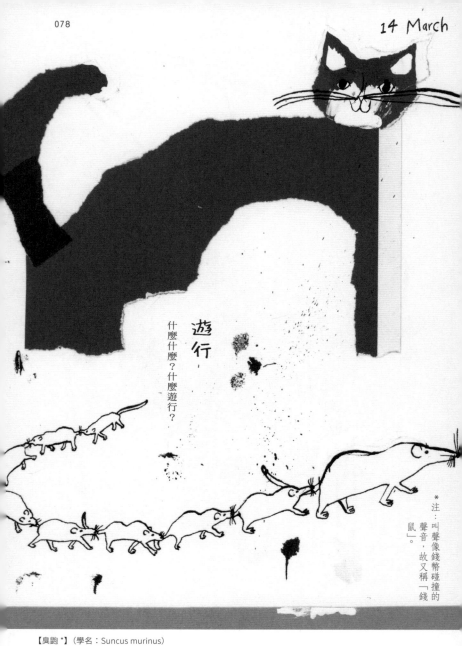

14 March

遊行

什麼什麼？什麼遊行？

＊注：叫聲像錢幣碰撞的聲音，故又稱「錢鼠」。

【臭鼩 ＊】（學名：Suncus murinus）
幼獸會咬著母親的尾巴，其他兄弟也會跟在後面一隻咬著一隻的尾巴，連成一串，稱為「蓬車隊行為」。這是他們獨特的移動方式。

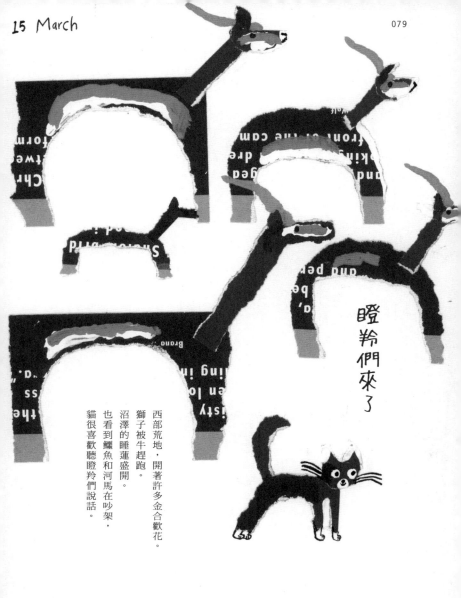

瞪羚們來了

西部荒地，開著許多金合歡花。
獅子被牛趕跑。
沼澤的睡蓮盛開。
也看到鱷魚和河馬在吵架，
貓很喜歡聽瞪羚們說話。

【湯氏瞪羚】（學名：Gazella thomsoni）
瞪羚中的小型種。瞪羚奔跑的速度很快，而湯氏瞪羚的時速更是超過60公里。當牠現身在一望無際的草原上，
即使獅子或鬣狗等天敵靠近，也會優雅飛跳逃走。

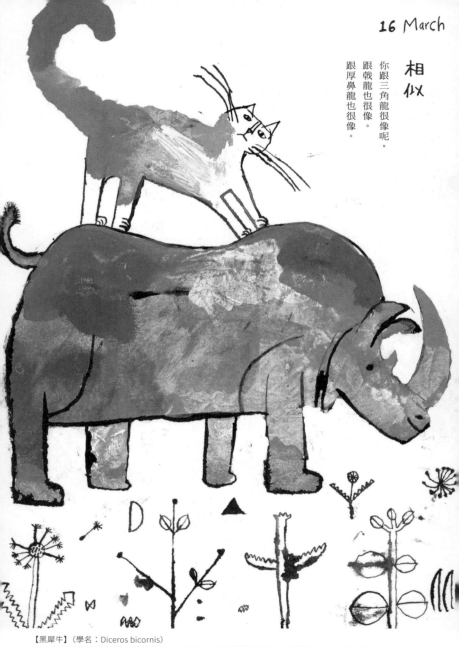

相似

你跟三角龍很像呢。
跟戟龍也很像。
跟厚鼻龍也很像。

【黑犀牛】（學名：Diceros bicornis）
分布在非洲東部到南部的大草原等地方。鼻子上有前後排列的兩隻角，因此在日本也稱為「非洲二角犀牛」。牠的角會一輩子持續生長，前角最長可達1公尺以上。

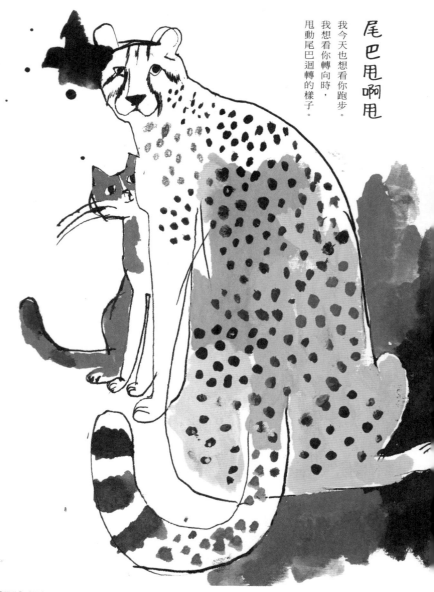

尾巴甩啊甩

我今天也想看你跑步。
我想看你轉向時，
甩動尾巴迴轉的樣子。

【獵豹】（學名：Acinonyx jubatus）
全世界速度最快的狩獵動物，在日本古代稱為「打獵豹」，最高時速超過100公里。過彎時，能
夠利用甩尾巴的動作保持平衡，快速變換方向。

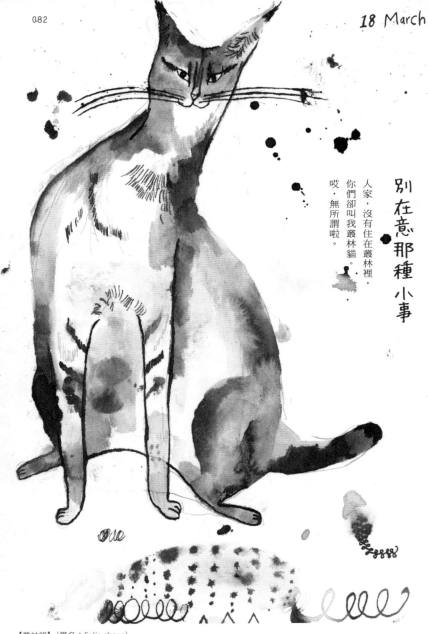

別在意那種小事

人家，沒有住在叢林裡，
你們卻叫我叢林貓。
哎，無所謂啦。

【叢林貓】（學名：Felis chaus）
與分布在中東、印度等地方的斑貓是夥伴，特徵是腿很長。名字雖然有叢林兩個字，卻是住在野草與灌木叢生的
地方，不是熱帶雨林裡。

你的腿，我的腿

你的腿很長。
我的腿普通短。

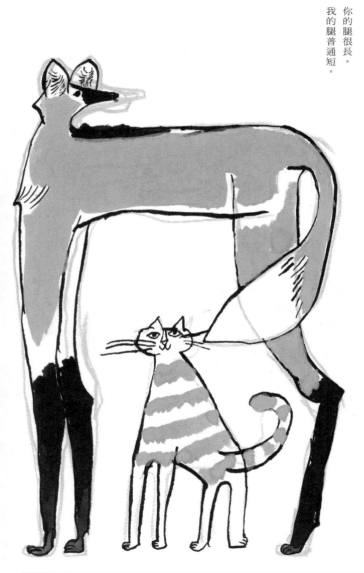

【鬃狼】（學名：Chrysocyon brachyurus）
棲息在阿根廷、巴西、巴拉圭等南美洲地區，有黑色鬃毛的犬科動物。長腿適合穿越草長得很高的草地。跑步也
很快，短跑時速大約90公里，速度不輸給獵豹。

checklist and site map

1. **Locator with Spotlight and Sunlight,** 1972
   Steel pipe, spotlight, LED light source, and window black
   Estate of Nancy Holt

2. **Mirrors of Light I, 1973/2018**
   Mirrors and Fresnel, LED light source
   Holt/Smithson Foundation

3. **Holes of Light, 1973/2018**
   750-watt quartz-iodine lights, medium-density fiberboard, and pencil
   Dia Art Foundation

4. **Dual Locators,** 1972
   Steel pipes, mirror, window black
   Estate of Nancy Holt

*Nancy Holt* is made possible by major support from The Brown Foundation, Inc. of Houston. Generous support is provided by Frances Bowes, Nathalie and Charles de Gunzburg, and Marissa Sackler. Additional support is provided by The Graham Foundation for Advanced Studies in the Fine Arts, Karyn Kohl, Ales Ortuzar, and Irene Panagopoulos.

Cover: Nancy Holt, *Holes of Light*, 1973. Installation view, LoGiudice Gallery, New York, 1973. Dia Art Foundation with support from Holt/Smithson Foundation. ©Holt/Smithson Foundation and Dia Art Foundation/Licensed by VAGA at Artists Rights Society (ARS), New York. Photo: Nancy Holt, courtesy Holt/Smithson Foundation

多了猴子的房間

猴子跑來我住的飯店。
今天也偷了隔壁房客的
麵包和香蕉。

出門前別忘記關好窗戶。

【黑狐猴】（學名：Eulemur macaco）
只棲息在馬達加斯加島。生活在熱帶雨林等的樹上，但有時也會出現在人類的農場等地方。耳朵有長毛，雄猴主要是黑色，雌猴是偏亮的紅褐色。

不一樣的兩隻
（一隻大，一隻小）

焦褐色，
斑紋，
文靜，
貪吃，
兩隻截然不同，
卻又有些相似。

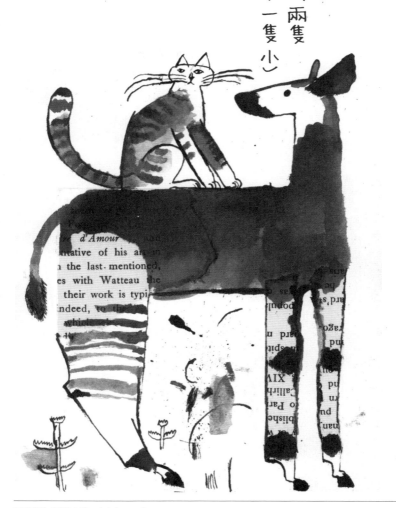

【㺢㹢狓】（學名：Okapia johnstoni）
又稱「歐卡皮鹿」，過去人們以為牠是斑馬的雜交種，但其實牠是長頸鹿的近親。世界三大奇獸之一，主要棲息在中非。腳上有很美的條紋，因此也稱為「森林貴婦」。

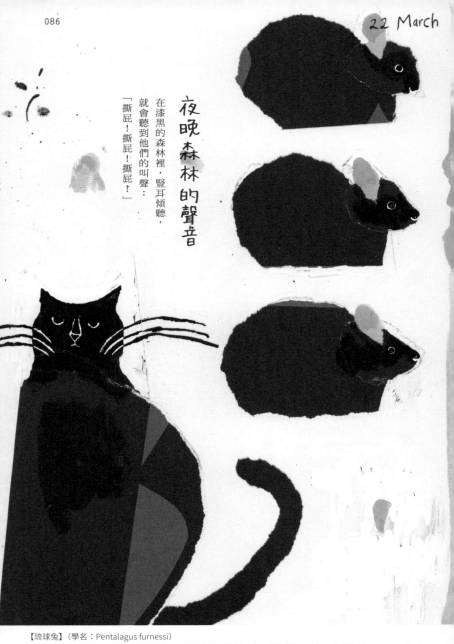

22 March

夜晚森林的聲音

在漆黑的森林裡，豎耳傾聽，
就會聽到他們的叫聲：
「撕屁！撕屁！撕屁！」

【琉球兔】（學名：Pentalagus furnessi）
又名「奄美短耳兔」，全世界只棲息在日本的奄美大島與德之島。毛色漆黑，短耳，保留原始
兔子模樣的稀有動物，會發出獨特的高亢叫聲。

Red

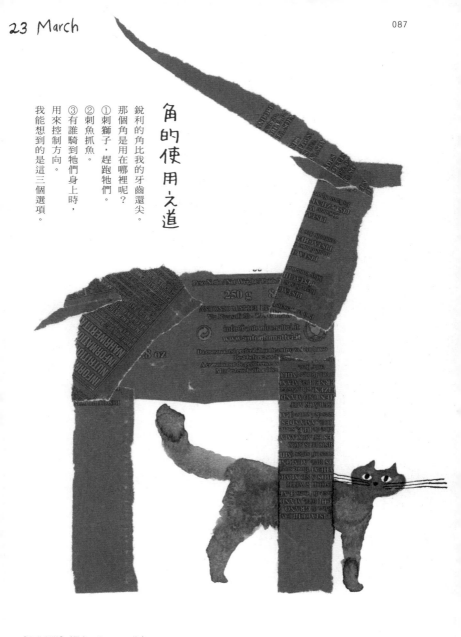

# 角的使用之道

銳利的角比我的牙齒還尖。
那個角是用在哪裡呢？
①刺獅子，趕跑牠們。
②刺魚抓魚。
③有誰騎到牠們身上時，用來控制方向。
我能想到的是這三個選項。

【南非劍羚】（學名：Oryx gazella）
棲息在阿拉伯和非洲沙漠、草原等乾燥區，又名「南非長角羚」，有軍刀形的長角。個性火爆，聽說還出現用角刺死獅子的例子。

24 March

【亞洲黑熊】（學名：Ursus thibetanus）
起源於亞洲大陸，廣泛分布在日本、韓國、東南亞，又名「月牙熊」。雜食性，以植物為主食。結束冬眠醒來的早春時，會吃樹木柔軟的新芽和嫩葉。

# 從冬眠醒來

遇到從冬眠醒來的熊，貓很開心。

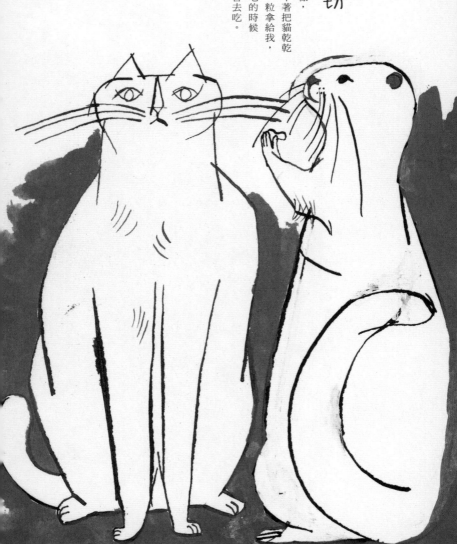

親切

別這樣，
你用不著把貓乾乾
一粒一粒拿給我，
我想吃的時候
自己會去吃。

【日本水獺】（學名：Lutra lutra whiteleyi）
歐亞水獺的亞種，長相比其他水獺更像貓。曾經大範圍棲息在日本各地，1979年之後消失。
2012年宣布絕跡。

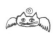

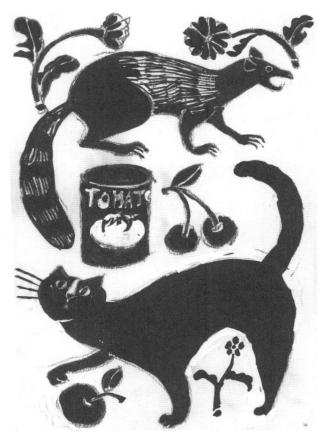

# 辦不到

野獸闖進來，

打翻煮醬汁的鍋子逃走。

「你是貓，

區區貓鼬

你要把牠趕跑啊！」

說是這麼說，

但那傢伙能夠打敗眼鏡蛇耶，

我不行。

【灰獴】（學名：Herpestes edwardsii）
分布在印度到阿拉伯半島，又名「貓鼬」。因為能夠捕食蛇類，因此引進沖繩用來解決眼鏡蛇問題，也因為貓鼬
對決眼鏡蛇的表演一躍成名。但事實上當地眼鏡蛇的數量沒有減少，問題還是沒有解決。

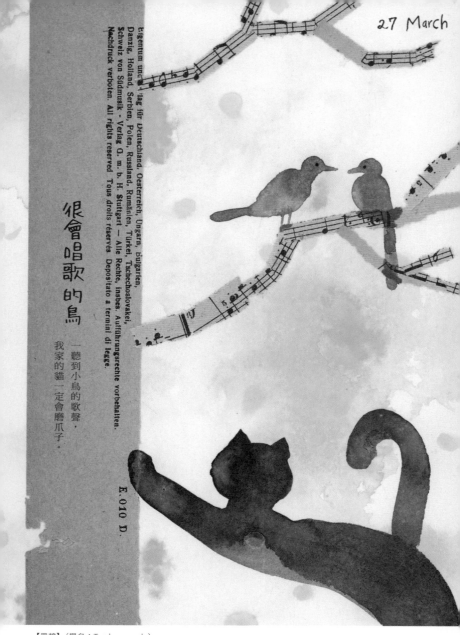

很會唱歌的鳥

一聽到小鳥的歌聲，
我家的貓一定會磨爪子。

E. 010 D.

【黑鶇】（學名：Turdus merula）
廣泛分布在歐亞大陸上，擁有漆黑羽毛與黃色鳥喙，鳥鳴聲悅耳，因此成為歐洲人熟悉的美聲之鳥。也是瑞典人喜愛的國鳥，聽說牠一啼叫就表示春天來了。

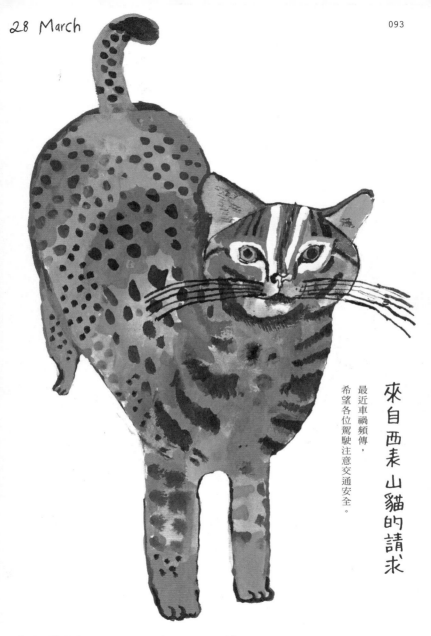

來自西表山貓的請求

最近車禍頻傳，
希望各位駕駛注意交通安全。

【西表山貓】（學名：Prionailurus bengalensis iriomotensis）
全世界只分布在沖繩的西表島上，與亞洲大陸的石虎是近親。列為日本國家特別天然紀念物，
但目前只剩下約100隻，數量減少的原因之一是交通事故（路殺）。

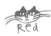

Red

# 抓昆蟲

南美浣熊約我說：
「我們去抓昆蟲吧。」
問過之後，
牠說，把枯樹的樹皮剝下來，
就可以抓到日銅鑼花金龜的幼蟲。

【長鼻浣熊】（學名：Nasua）
浣熊的夥伴，分布在巴西、巴拉圭、南美洲安第斯山脈等地方。擅長爬樹，也會在樹上採食，前爪較長，可用來
剝開樹皮捕食昆蟲等。

吃螞蟻的
野生動物

長相很可愛，
可是舌頭卻嚇死人的長。
而且還會吃螞蟻。

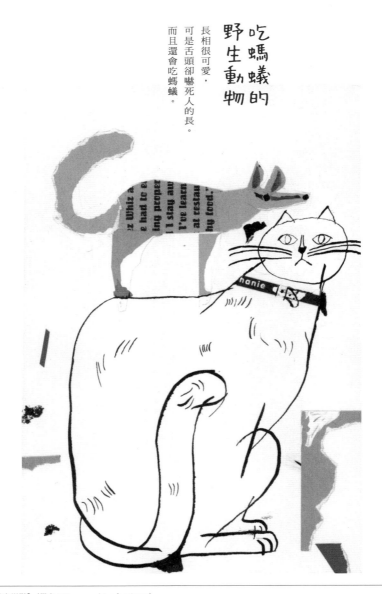

【袋食蟻獸】（學名：Myrmecobius fasciatus）
棲息在澳洲的有袋類動物，與食蟻獸是不同物種，但與食蟻獸一樣都有長舌頭。前腳用來挖螞蟻窩，長度約體長一半的舌頭有黏性，可以捲起螞蟻吃掉。

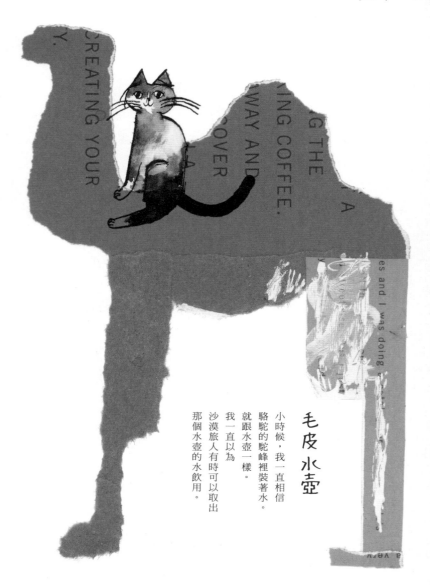

毛皮水壺

小時候，我一直相信
駱駝的駝峰裡裝著水。
就跟水壺一樣。
我一直以為
沙漠旅人有時可以取出
那個水壺的水飲用。

---

【單峰駱駝】（學名：Camelus dromedarius）
原產於西亞，野生種已經滅絕，背上唯一的駝峰裡面是脂肪。生活在嚴峻的沙漠環境，沒有食物時，牠可以把駝峰的脂肪轉換成能量。長時間不吃東西，脂肪就會減少，駝峰就會凹陷。

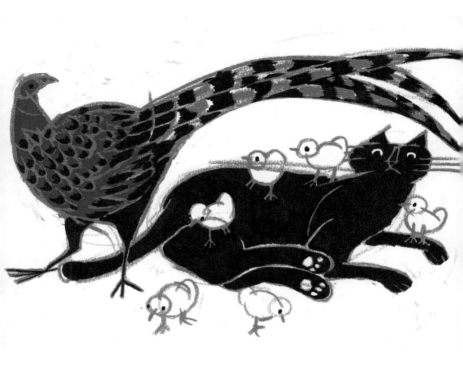

春天的樂趣

今年也順利孵出六隻雛鳥。
希望大家都能健康長大。

【銅長尾雉】（學名：Syrmaticus soemmerringii）
雉雞的夥伴，棲息在山林等地方，人類很少在野外遇到。一到春天繁殖期就會用力拍打翅膀，發出「咚咚咚」的
聲響吸引雌鳥。

Издательство ЦК ЛКСМ Узбекистана "Еш гвардия", Ташкент, ул. Навои, 30.
Сдано в набор 26XII-1977 г. Подписано в печать 27II-1978 г. Формат 60 × 90 ¹/₈. Печ. л. 3,0.
Усл. печ. л. 3,0. Уч.-изд. л. 3,91. Тираж 300000. Договор № 97 — 77. Бумага № 1. Цена 30 к.
Заказ № 3350
Отпечатано на фабрике офсетной печати Ташкентского полиграфического производственного
объединения "МАТБУОТ" Госкомитета Совета Министров УзССР по делам издательств,
полиграфии и книжной торговли. Ташкент, ул. Ю. Ахунбабаева, 86. Заказ № 3350

Для детей младшего школьного возраста
Редактор Л. Шакарова. Художник Н. Агапова. Худож. редактор К. Алиев.
Техн. редактор Л. Бурхина. Корректор З. Назматова.

КУДАУЕ МУХАММАД, ДОГАЛАЙСАН, КТО Я?

睡午覺

吃飽飯，
就要睡午覺。
我和狐狸一起睡午覺，
牠把尾巴捲起來讓我躺著，
睡起來很舒服。

【灰狐】（學名：Urocyon cinereoargenteus）
分布在加拿大到南美洲北部一帶，特徵是灰色的毛色與毛茸茸的尾巴。灰狐比其他犬科夥伴更擅長爬樹，又名
「爬樹狐」。

似乎很開心

貓見猴子得到香蕉似乎很開心，
有點羨慕。

in this gorgeous turquo

【斯里蘭卡獼猴】（學名：Macaca sinica）
屬於猴科（舊世界猴）的成員，只棲息在斯里蘭卡，生活在高溫森林裡。身上是紅褐色，但頭部的毛色較深，看起來像戴著帽子。

Red

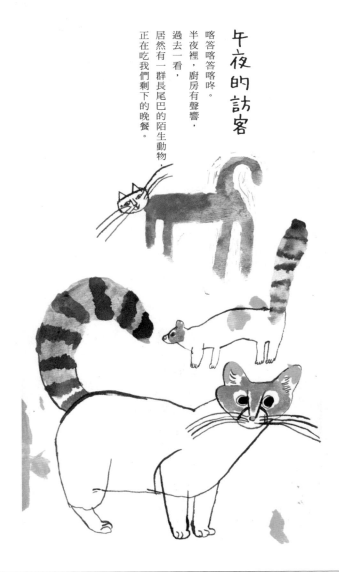

午夜的訪客

喀答喀答喀咚。
半夜裡，廚房有聲響，
過去一看，
居然有一群長尾巴的陌生動物，
正在吃我們剩下的晚餐。

【北美環尾貓】（學名：Bassariscus astutus）
又名「蓬尾浣熊」。棲息在美國的科羅拉多州、德州、墨西哥南部的乾燥區。是浣熊的夥伴。體型與小型家貓差不多。特徵是粗長的尾巴上有黑白相間的環狀花紋。

Л. БЕТХОВЕН

ВИБРАНІ СОНАТИ

для фортепіано

„МУЗИЧНА УКРАЇНА". КИЇВ—1974

白色幼獸

海豹寶寶一身雪白。
那是在冰的世界
才有的顏色。
也是最方便隱藏在冰的世界
的顏色。

---

【環海豹】（學名：Histriophoca fasciata）
與加拿大的豎琴海豹（Pagophilus groenlandicus）是近親，主要分布在鄂霍次克海、白令海峽。海豹寶寶剛出生是白色，雄海豹成年後，就會變成黑底白色環帶的毛色。

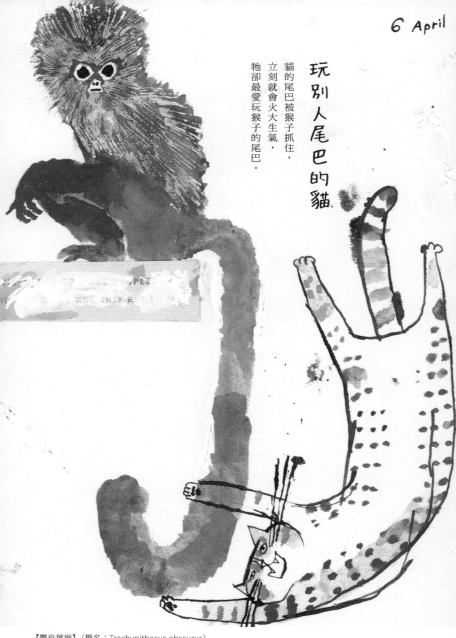

# 玩別人尾巴的貓

貓的尾巴被猴子抓住，
立刻就會火大生氣，
牠卻最愛玩猴子的尾巴。

【鬱烏葉猴】（學名：Trachypithecus obscurus）
分布在泰國南部、馬來半島、蘇門答臘島一帶。屬於猴科（舊世界猴）的成員，擁有比身體更長的尾巴。黑臉上
只有眼睛四周是白色，看起來像戴著眼鏡，表情很可愛。

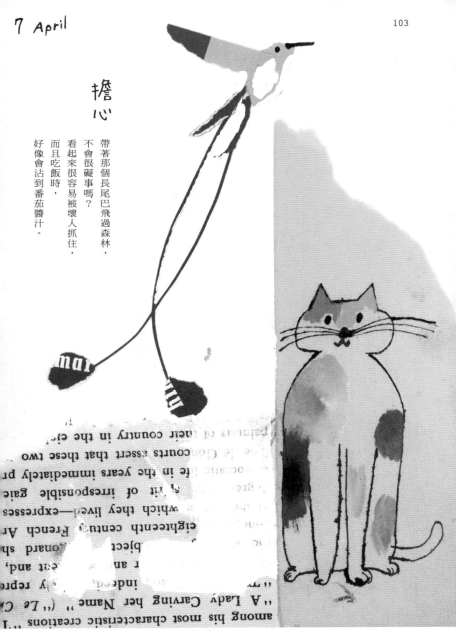

擔心

帶著那個長尾巴飛過森林，
不會很礙事嗎？
看起來很容易被壞人抓住，
而且吃飯時，
好像會沾到番茄醬汁。

【叉拍尾蜂鳥】（學名：Loddigesia mirabilis）
只棲息在南美洲、秘魯、安第斯山脈山麓，是蜂鳥科的成員。雄鳥擁有兩根長尾羽，美麗的尾
羽末端是球拍形狀，用來吸引雌鳥。

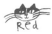

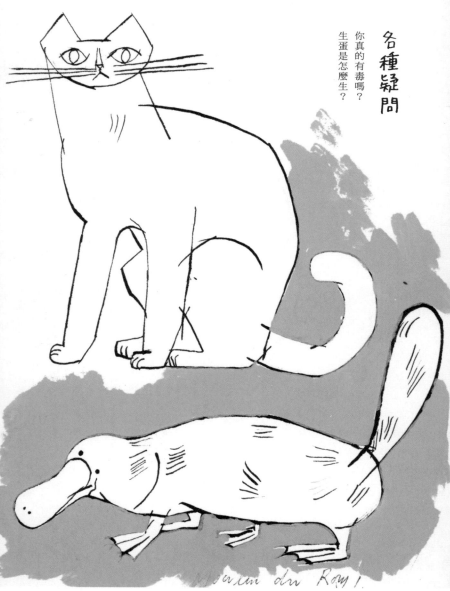

名種疑問

你真的有毒嗎?
生蛋是怎麼生?

【鴨嘴獸】(學名:Ornithorhynchus anatinus)
神奇的外型看起來像是河貍與鴨子的組合體。關於牠的生態仍有許多未解之謎,屬於「卵胎生」,雖然是哺乳類動物卻是產卵生子。後爪有毒,能夠毒死體型與狗差不多的動物。

蓬鬆又細長，
而且彎曲自如

那小子的毛是毛茸茸的灰色，
而且充滿光澤。
身體細長柔軟，
彎曲自如，
跟鰻魚很像。

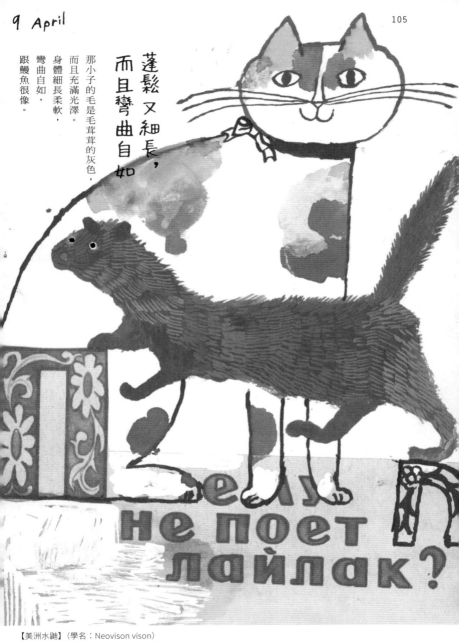

не поет
лайлак?

【美洲水鼬】（學名：Neovison vison）
棲息在美國北部的森林裡，俗稱「水貂」，生活在水邊，捕食魚類和螯蝦等。容易繁殖，因此人工養殖來取毛皮
製作皮草。

10 April

ფასი Цена **18** ქ.კ. коп.

平常的表情

人們常說我眼神凶狠，

但，

這就是我平常的表情。

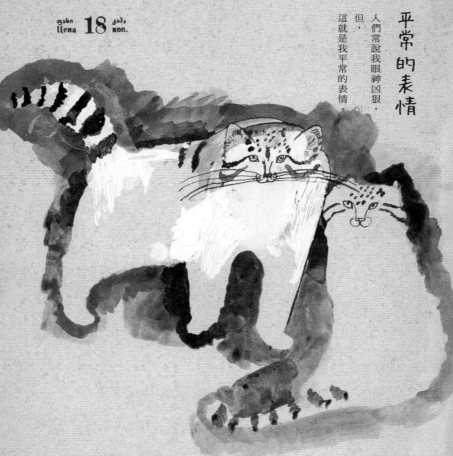

რედაქტორი მ. დავითაშვილი
Редактор М. ДАВИТАШВИЛИ

გამომც. დ. სეფიაშვილი
Выпуск. Д. СЕПИАШВИЛИ

Заказ 225, Тираж 910, Подписано к печати 19/X-73 г., Колич. форм 1¹/₂.
Формат бумаги 60 × 90

Нотопечатный и множительный цех Грузинского отделения Музфонда СССР
гор. Тбилиси, ул. Павлова № 20

【兔猻】（學名：Otocolobus manul）
一般認為是世界上最古老的貓。分布在西伯利亞南部到西藏、阿富汗一帶。以貓科動物來說毛相當長，腳短，體型渾圓。

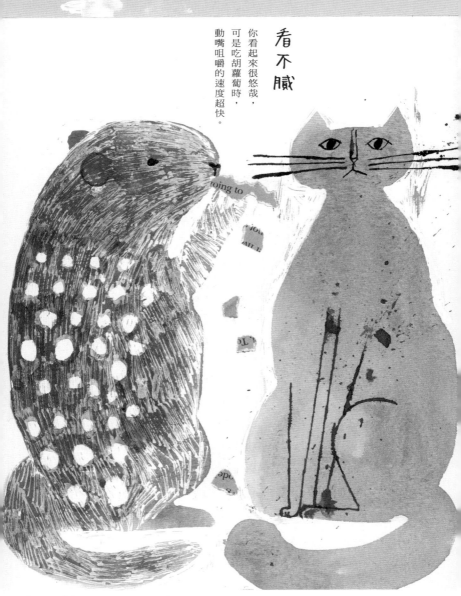

看不膩

你看起來很悠哉，
可是吃胡蘿蔔時，
動嘴咀嚼的速度超快。

【長尾豚鼠】（學名：Dinomys branickii）
分布在南美洲安第斯山脈。外型類似水豚，卻是老鼠的夥伴。主要採食植物葉子和果實，會以松鼠的姿勢，用前腳拿食物吃。

12 April

# 田裡的訪客

後院來了鳥一家。

鳥爸爸頭上戴著類似紅帽子的飾羽。

鳥媽媽擁有綠球藻顏色的美麗羽毛。

我沒看到雛鳥們，

只聽見啾啾啾的叫聲。

【紅冠鷓鴣】（學名：Rollulus rouloul）

雉科的鷓鴣之中最美的鳥。體型跟鵪鶉差不多，分布在東南亞的草原和森林等。雄鳥擁有紅色冠羽，就是稱為冕鷓鴣的原因。

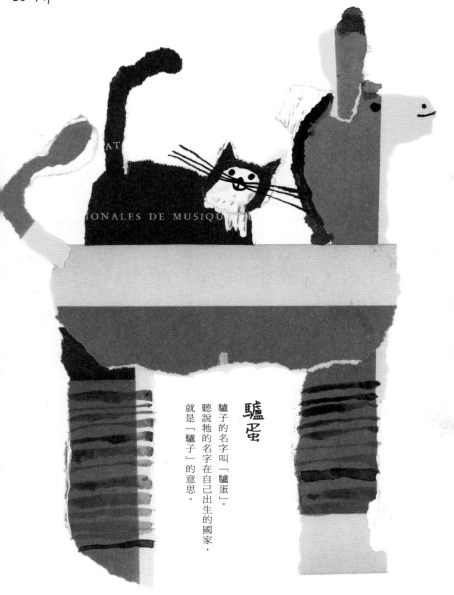

驢蛋

驢子的名字叫「驢蛋」。
聽說牠的名字在自己出生的國家，
就是「驢子」的意思。

【非洲野驢】（學名：Equus africanus somaliensis）
非洲產野驢（野生的驢子）的亞種。主要棲息在非洲東北部的索馬利亞、衣索比亞、厄利垂亞
的乾燥區及草原等。腳上有類似斑馬的黑色條紋。

小偷

前天偷走魚乾的小偷，
就是你吧？
媽媽很生氣。
她說，你要偷的話，
就把曬魚乾的網子打開來再偷，
別把網子弄破啊！

ლილი შავერზაშვილი
Лили Шаверзашвили

ორხმიანი
პოლიფონიური პიესები

ДВУХГОЛОСНЫЕ
ПОЛИФОНИЧЕСКИЕ ПЬЕСЫ

სსრ კავშირის მუსიკალური ფონდის საქართველოს განყოფილება
19 თბილისი 74
Грузинское отделение Музфонда Союза ССР
19 Тбилиси 74

【霍氏縞狸】（學名：Diplogale hosei）
靈貓科的成員之一，是東南亞、婆羅洲的特有種。棲息在山地的森林裡，不過數量極少。大多
數靈貓科動物都生活在樹上，但霍氏縞狸卻完全不爬樹。

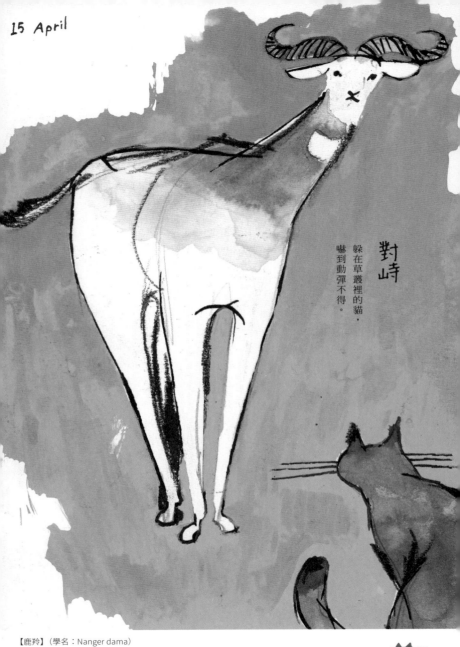

15 April

對峙

躲在草叢裡的貓，
嚇到動彈不得。

【鹿羚】（學名：Nanger dama）
瞪羚屬中體型最大的物種。身體上半部是紅褐色，下半部是白色。少量成群棲息在非洲大陸的茅利塔尼亞到蘇丹的沙漠和草原上。會做記號標示地盤，敵人一靠近就會跳起來通知夥伴。

# 紙箱的大小

蒼鷹喜歡貓。
牠正在想，
如果紙箱再大一點，
牠就可以一起睡午覺了。

the legs

【蒼鷹】（學名：Accipiter gentilis）
背部是黑色，腹部是白色的中型鷹，體型比黑鳶小一圈，是給人勇猛印象的猛禽類。日本最具代表性的鷹種，也用於傳統的鷹獵活動（用老鷹去打獵）。

KARE KABOCHA KOROKKE
POTATO, KABOCHA AND CURRY
CROQUETTES WITH FRESH ACME PANKO
AND SNOWY CABBAGE

CHOICE OF

KAKE UDON
RINTARO HAND-ROLLED UDON WITH
TWO FISHES BROTH AND SCALLION
TENKASU AND NORI

-OR-

MABODOFU
RICE AND BERKSHIRE PORK, RINTARO TOFU,
O, GINGER, SWEET PEPPER, SANSHO
PEPPER AND HOT CHILI

‧ ‧ ‧

AN ASSORTMENT OF DESSERTS

攀岩高手

前不久，這隻羊讓我坐上牠的背，

噠噠快步跳上懸崖峭壁。

好玩是好玩，

我還以為我會死掉。

---

【北美山羊】（學名：Oreamnos americanus）
棲息在北美的阿拉斯加、洛磯山脈等艱險的山地，又名「雪羊」、「洛磯山羊」。用粗壯的羊蹄在狹窄的岩石堆
上上下下，相當擅長攀岩。

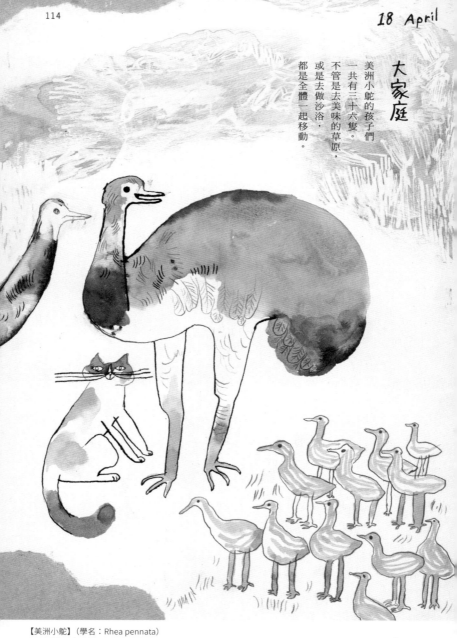

大家庭

美洲小鴕的孩子們
一共有三十六隻。
不管是去美味的草原，
或是去做沙浴，
都是全體一起移動。

【美洲小鴕】（學名：Rhea pennata）
又稱「達爾文鶂鶓」，分布在南美洲。類似鵝，是不會飛的大型鳥，在棲息地的名稱是瓜拉尼語的「Ñandú」。
通常是一整個大家庭幾十隻鳥一起行動。

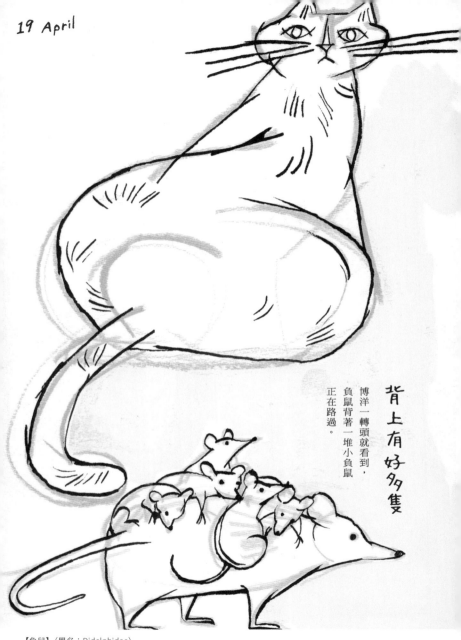

19 April

背上有好多隻

博洋一轉頭就看到，
負鼠背著一堆小負鼠
正在路過。

【負鼠】（學名：Didelphidae）
有袋類動物的成員之一，幼鼠在嬰兒期是裝在母鼠腹部的袋子裡，長大後則是趴在母鼠背上行動。遇到外敵襲擊時，他們就會使出最有名的「裝死」招式。

# 高處的芽

長在高處的樹芽
大概很美味吧？

牠明明可以吃低處的枝葉啊！

貓自覺有點多管閒事，

不過牠心裡是這麼想的。

---

【長頸羚】（學名：Litocranius walleri）
特徵是類似長頸鹿的長脖子，棲息在非洲中部樹木多的大草原上。喜歡吃金合歡的葉子，會用後腳直立起來吃高處的樹葉。

吃豆子的野獸

院子的大樹上結了許多豆子，

一到夜晚，

野獸就跑來吃那些豆子。

野獸剝掉的豆殼掉在屋頂上，

發出啪噠、啪噠的聲響。

我心想，

唉，那傢伙今年也來了。

【粗尾嬰猴】（學名：Otolemur crassicaudatus）
猴子的夥伴，分布在安哥拉、尚比亞、莫三比克等赤道以南的非洲地區。生活在森林的樹上，完全屬於夜行性動物，白天睡在樹洞等地方。

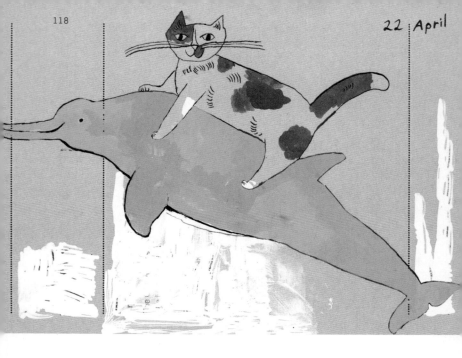

## 海豚在唱歌

「章魚章魚螃蟹螃蟹章魚螃蟹螃蟹。」

海豚以尖銳的聲音說。於是貓問：

「你是說章魚和螃蟹？」

海豚回答：

「對，我在唱美食之歌。」

【拉普拉塔河豚】（學名：Pontoporia blainvillei）
棲息在南美大陸的拉普拉塔河口附近。其他河豚完全生活在淡水裡，牠卻是以河口為主，也活躍於海洋中。擁有較大的鰭，方便在狹窄的地方迴轉。

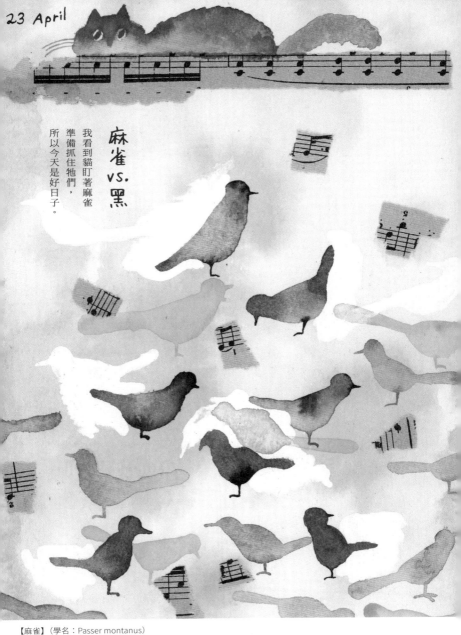

# 23 April

## 麻雀 vs. 黑

我看到貓盯著麻雀
準備抓住牠們，
所以今天是好日子。

【麻雀】（學名：Passer montanus）
棲息在人類住家附近，在童話故事也經常出現，對日本人來說是最熟悉的野鳥。步行時是雙腳一起往前跳。除了啾啾叫之外，也會發出嘖嘖聲威嚇敵人。

到哪兒都能睡的傢伙

正要穿鞋子，發現鞋子裡有一團軟軟的東西，我嚇了一跳抽回腳，睡鼠就從鞋子裡跳出來。幸好沒把牠踩爛。

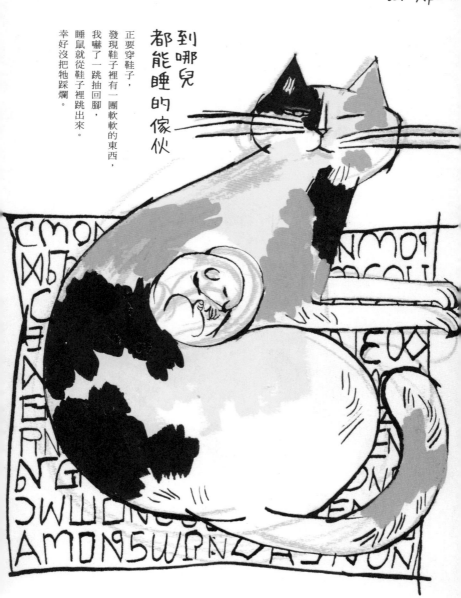

【日本睡鼠】（學名：Glirulus japonicus）

外型像松鼠加上老鼠，個頭很小，體長約8公分。在日本，從數百年前就棲息在森林裡，可稱得上是活化石。冬眠時，體溫會降到接近0℃，並把身體捲成一團，一直睡到春天來臨為止。

早餐

星期天
在兔子咖啡館
吃早餐。
咖啡、
吐司、
荷包蛋。

【日本兔】（學名：Lepus brachyurus）
日本特有種的兔子，日文叫「日本野兔」。兔子對日本人來說是自古以來就很熟悉的動物，曾經有繩文時代（約西元前一萬四千年～西元前三百年）的兔子遺骸出土。日本最早的文學作品《古事記》中也有〈因幡的白兔〉的故事。

到底是怎麼回事？

叢林犬們來到院子裡，嗷嗷亂叫。

---

【叢林犬】（學名：Speothos venaticus）
分布在巴拿馬到玻利維亞一帶，是犬科的原始種，又名「藪犬」。外型是圓耳加上長身短腳，擅長倒退走。遇到敵人不會背對對方，而是會一邊防備一邊倒退逃走。

# 聰明的貂熊

貂熊俐落打開櫃門，
大口吃掉藏在裡面的
奶油酥餅。

【狼獾】（學名：Gulo gulo）
又稱「貂熊」。長相類似熊，事實上是鼬科動物，是鼬科最大型的物種。分布在凍原等北半球的寒冷地區，生活
在遠離人類的環境中。會為了取得食物攀上冰壁，挑戰艱險的荒地，很有探險精神。

Joseph Beuys
Louise Bourgeois
John Chamberlain
Walter De Maria
Dan Flavin
Michael Heizer
Robert Irwin
On Kawara
Imi Knoebel
Louise Lawler
Sol LeWitt

Robert Morris
Bruce Nauman
Max Neuhaus
Blinky Palermo
Gerhard Richter
Robert Ryman
Fred Sandback
Richard Serra
Robert S.
Michelle Stuart
Anne Truitt
Lawrence Weiner

誰？
在騙人嗎？
騙誰？

28 April

Downstairs

Flavin

Nauman

**Photography is permitted except where noted.**
*Installation is accessible weather permitting.

【利氏袋鼯】（學名：Gymnobelideus leadbeateri）
外型類似鼯鼠，卻是不同科。是澳洲金合歡森林原產的小型有袋類動物。長相可愛，會在樹洞
築巢，因此也稱為「森林妖精」。

ირაკლი გეჯაძე
Ираклий Геджадзе

გაზაფხული
(ქალთა გუნდისათვის ფორტეპიანოს თანხლებით)

ПРИШЛА ВЕСНА
(ДЛЯ ЖЕНСКОГО ХОРА В СОПРОВОЖДЕНИИ ФОРТЕПЛАНО)

黑白朋友

餵養從鳥巢掉出來的鳥，
久而久之牠變得很親人，
於是在我們家裡住下。
牠跟我們家的貓顏色很像，
而且感情很好。

【黑背鍾鵲】（學名：Cracticus tibicen）
分布在澳洲大陸全境。屬於鍾鵲科的鳥，脖子上有白毛。這是澳洲人很熟悉的鳥類，在當地稱为「喜鵲」。

# 聽人訴苦

驢子很怕寂寞，
只要剩下牠一個，
牠就會大呼小叫，
令人頭痛——
聽到朋友這麼說，
我想，
養驢子也很辛苦呢。

【驢】（學名：Equus africanus asinus）
智商高，很親近自己信任的人類；不過個性也很神經質，心情不好就會一步也不肯移動。不是我們身邊常見的動物，但經常出現在《唐吉軻德》、《不來梅樂隊》等知名故事裡，因此覺得親切。

跳舞

跟沙狐一起跳舞。
接著請牠為我表演
哥薩克舞。
真是愉快的夜晚。

КУДДУС МУХАММАДИ

---

【沙狐】（學名：Vulpes corsac）
犬科狐屬的夜行性動物，主要棲息在中亞的乾燥沙漠區。個頭比狐狸的代表「赤狐」小一圈，不過長相很凶悍。

白熊

白熊的毛看起來是白色，
其實是透明的，
而且牠的皮膚是黑色。
有人說，
白熊把毛剃掉就變黑熊了，
我到現在還是不信。

AGE GOMA DOFU
FRIED WADAMAN SESAME TOFU
WITH MORI TSUYU AND GINGER

TH MEIJI
GER

SA—                    VINEGAR
BAJ—                   REL

KITO—
O TSUKUNE
PEPPER

SHUNGIKU KAMO SARADA
KARI FARM CHRYSANTHEMUM GREENS AND
ZUNA WITH GRILLED LIBERTY DUCK BREA
AND PERSIMMON

SABA NO HIMONO
LF-DRIED AND        WILD BOSTON
KEREL WITH          KON, GING
AND           U

【北極熊】（學名：Ursus maritimus）
主要分布在北極圈。看似白色的毛其實是半透明，皮膚是黑色，能夠透光的毛具有保暖的特殊
構造。相對於龐大的身軀，脖子長、頭小的身形，是為了方便游泳。

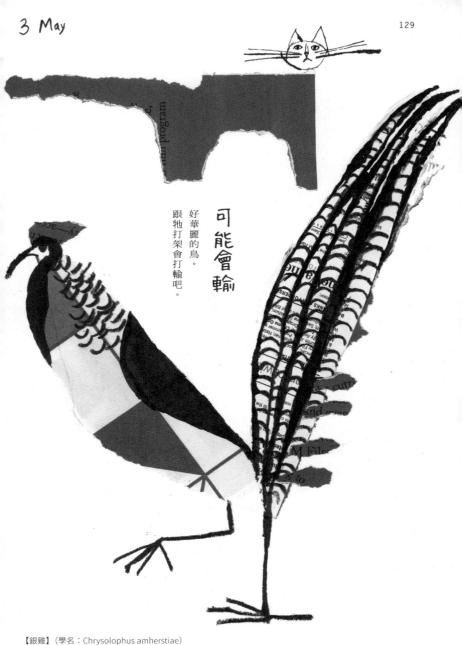

可能會輸

好華麗的鳥。
跟牠打架會打輸吧。

【銀雞】（學名：Chrysolophus amherstiae）
又名「白腹錦雞」。雉雞的夥伴，分布在中國西南部到西藏、緬甸北部一帶。雄雞體型較大，全長約1.5公尺左右，而且一半以上都是尾巴。紅色冠羽搭配身上綠色、白色、黑色等的華麗羽毛，相當吸睛。

4 May

時尚重點

紅色長腿好時尚。
我的緞帶也很潮，對吧？

【高蹺鴴】（學名：Himantopus himantopus）
擁有粉紅色大長腿的野鳥，廣泛分布在世界各地，喜歡乾淨的水域，因此也稱為「水邊貴婦」。會在水田或溼地等淺灘，以細細的鳥喙捕食小魚與昆蟲。

【鷸鴕】（學名：Apteryx）
英文名稱「Kiwi」，是紐西蘭的國鳥。體型圓胖，翅膀退化，也是眾所周知不會飛的鳥。聽說奇異果之所以叫奇異果，就是因為長得像鷸鴕。

螞蟻與魔法

主食是螞蟻，
卻能夠長這麼大隻，
這是什麼魔法？
還是中了螞蟻的魔法？

【大食蟻獸】（學名：Myrmecophaga tridactyla）
棲息在中南美洲，沒有牙齒的異關節總目（Xenarthra，又稱貧齒總目）動物。長舌取代牙齒，
用來舔食大量螞蟻，視力很差，靠嗅覺尋找螞蟻窩。捕食時，舌頭可伸出超過60公分長。

# 鬣羚家族

不曉得從什麼時候起，
鬣羚開始來到我們家後院。
我們每年都很期待看到
鬣羚的孩子們
雖然我們不會靠近牠們，
但貓會很自然地
走過去打招呼。

【鬣羚】（學名：Capricornis sumatraensis）
分布在東南亞的熱帶、副熱帶地區，棲息在海拔3500公尺以下的山地與森林。因為在中國很少見，因此稱之為
「神獸」，並列為保育類動物。

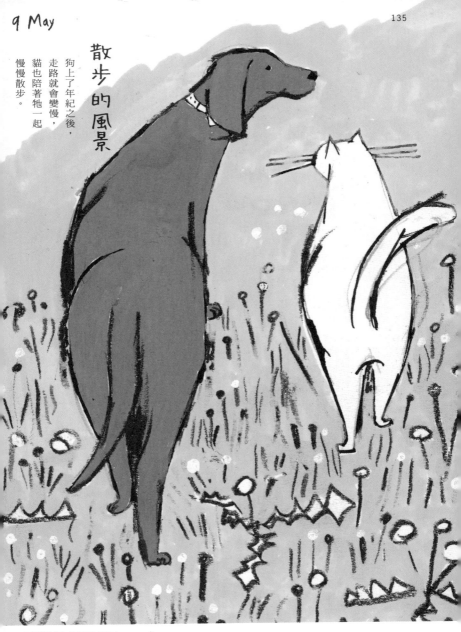

散步的風景

狗上了年紀之後，
走路就會變慢，
貓也陪著牠一起
慢慢散步。

【威瑪獵犬】（品種名：Weimaraner）
原產於德國的獵犬品種，擁有下垂的耳朵及銀灰色的毛。這是德國威瑪這個地方在19世紀初培養出來的特殊犬種；當時只有上流階級的人有資格飼養。獵人視牠為「傳說中的獵犬」。

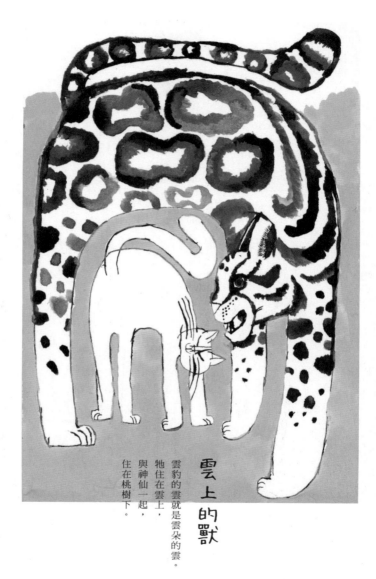

雲上的獸

雲豹的雲就是雲朵的雲。

牠住在雲上，

與神仙一起，

住在桃樹下。

---

【雲豹】（學名：Neofelis nebulosa）
取名「雲豹」或許是因為牠的斑紋像雲朵。野生種貓科動物，個頭比雪豹（Panthera uncia）小一圈，棲息在東南亞的森林裡，特徵是擁有大犬齒和長尾巴。

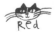

泥鰍或田螺

幼鶴說：
「我想吃泥鰍！」
我回答：
「我沒有泥鰍。」
幼鶴很有精神地說：
「田螺也可以！」

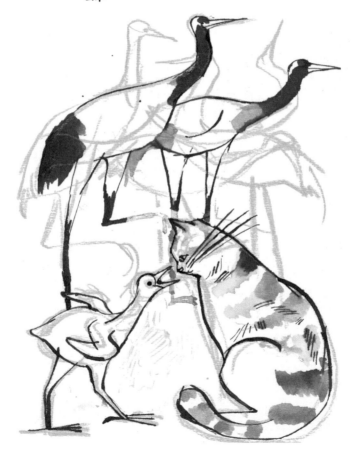

---

【丹頂鶴】（學名：Grus japonensis）
棲息在日本北海道與歐亞大陸東部，頭頂是紅色，因此稱為「丹頂」。在日本是體型最大的鶴類，也因為曾經繪製成舊千元鈔的圖案，以及《白鶴報恩》的故事等，因此人人都認識牠。

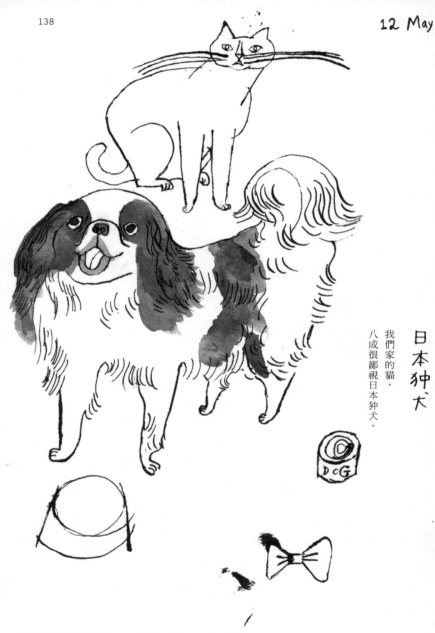

日本狆犬

我們家的貓，八成很鄙視日本狆犬。

【日本狆犬】（品種名：Japanese Chin ／ Japanese Spaniel）
在日本是歷史悠久的玩賞犬，因頒布《生靈憐憫令》而出名的德川綱吉將軍（1646~1709年）時代，被飼養在江戶城裡。聽說牠的品種名是來自「小型犬」的日文簡稱。

# 玫瑰的顏色

鴨子的羽毛顏色
就像玫瑰花瓣的顏色。
牠們住在山裡的水池邊，
在水面愉快繞圈，
或潛入水下吃水草。

【粉頭鴨】（學名：Rhodonessa caryophyllacea）
特徵是頭部到脖子是玫瑰粉紅色，擁有「印度色彩最美的鴨子」美稱。據說因為濫捕等原因已
經瀕臨滅絕。

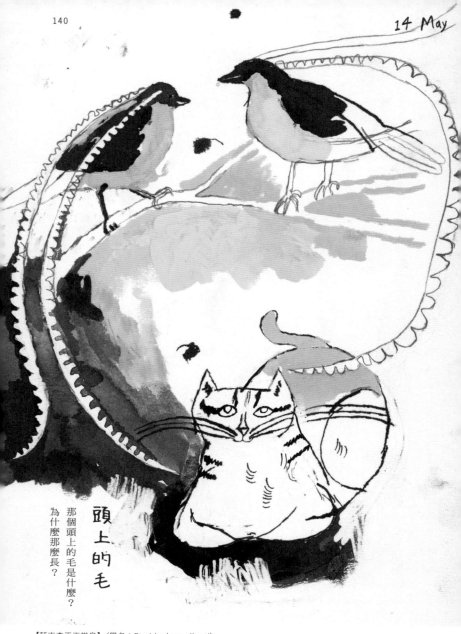

頭上的毛

那個頭上的毛是什麼？
為什麼那麼長？

【薩克森王天堂鳥】（學名：Pteridophora alberti）
棲息在新幾內亞島山地森林裡的極樂鳥科成員之一。雄鳥頭上有兩根長長的飾羽，求偶時，牠會擺動長達50公分的飾羽吸引雌鳥。

15 May

# 在樹上

那個時候，南美洲的
熱帶雨林樹上，
白領伶猴與虎斑貓
玩得很開心。
虎斑貓磨爪子，
伶猴或垂掛在樹枝上
或大叫。

СОДЕРЖАНИЕ

1. АЗБУКА МОРЗЕ . . . . . . . . . . . . . . . . . . . 3
2. В САДУ . . . . . . . . . . . . . . . . . . . . . . . 4
3. ТАНЕЦ . . . . . . . . . . . . . . . . . . . . . . . 6
4. КАРАВАН . . . . . . . . . . . . . . . . . . . . . . 8
5. МЯЧИК . . . . . . . . . . . . . . . . . . . . . . . 10
6. ПАРАД КУКОЛ . . . . . . . . . . . . . . . . . . . 13
7. ГОСТИ (Из балета «Отелло») . . . . . . . . . . . . 14
8. МАЧАВАРИАНТЕЛЛА (Из балета «Отелло») . . . . . 19
9. ТАНЕ . . . . (Из балета «Отелло») . . . . . . . . . 23
10. СКАЗКА . . . . . . . . . . . . . . . . . . . . . . . 26
11. ШАРМАНКА . . . . . . . . . . . . . . . . . . . . . 28
12. ЭКСПРОМТ . . . . . . . . . . . . . . . . . . . . . 31

Индекс 9-4-1

МАЧАВАРИАНИ АЛЕКСЕЙ ДАВИДОВИЧ
ДЕТСКИЙ АЛЬБОМ

Редактор И. Кефалиди                    Художник Б. Фомин
Худож. редактор Е. Гордиенко      Техн. редактор Л. Курасова
Корректор М. Ефименко

Подписано к печати 20/IX 1967 г.    Формат бумаги 60×90⅛    Печ. л. 4,5
Уч.-изд. л. 4,5      Тираж 7000 экз.      Изд. № 152/5082      Т. п. 67 г. № 1060
Зак. 762.      Цена 46 к.      Бумага № 1
Издательство «Советский композитор», Москва, набережная Мориса Тореза, 30
Московская типография № 6 Главполиграфпрома
Комитета по печати при Совете Министров СССР
Москва Ж-88, 1-й Южно-портовый пр., 17

---

【白頸伶猴】（學名：Callicebus torquatus）
僧面猴科中的小型物種，棲息在南美洲亞馬遜河流域、巴拉圭河流域等。生活在熱帶雨林的樹上，會大叫宣示地盤主權。吃果實與昆蟲等。

三隻的名字

我們家有三隻
天竺鼠。
名字叫「咩羊」、
「哈姆太郎」
（明明不是倉鼠）、
「重之助」。

＊注：最早把天竺鼠帶進日
本的荷蘭人，誤把天竺
鼠稱為「marmot（土撥
鼠）」因此日本人也就
沿用這個誤稱到現在。

【天竺鼠／豚鼠】（學名：Cavia）
齧齒類動物，分布在南美洲，不是天竺（印度）。外型類似老鼠，但幾乎不算有尾巴。在日本，馴化的天竺鼠多
半稱為「土撥鼠」＊。

春天出生的孩子

這傢伙的毛，好蓬鬆呢！

"MODELS ARE AN ENVIABLE BUNCH.

【東加拿大狼】（學名：Canis lycaon）
分布在美國西北部、加拿大西北部等地方。屬於狼的亞種之中體型最大的物種。公狼母狼組成的配偶，會與牠們
的家人過著群居生活。

太陽公公和地毯

你的背上總是有太陽公公曬過的地毯味。

actually favored and promoted them. Although these facts are gener-
ally known today, this kind of killing is still continued in some areas,

【葛氏瞪羚】（學名：Gazella granti）
羚羊的夥伴，棲息在非洲到蒙古的沙漠和草原上。與湯氏瞪羚十分類似，但體型更大。整體的體色偏淺，雄瞪羚
有大角。

飼料小偷

貓兒們在騷動。
我過去一看，
是一隻日本獾正在吃
貓的飼料。

【日本獾】（學名：Meles anakuma）
鼬科的夥伴，棲息在日本各地除了北海道之外靠近人類生活圈的地方，飲食習性與貉差不多。自古以來就是日本人熟悉的野生動物。

# 遠足的零食

明天要去遠足。

「你們要帶什麼零食去給頭上有角的朋友？」

我這麼問，牠們回答：

「威化餅乾、櫻桃、蘋果、蠶豆、胡蘿蔔、鳳梨、冰淇淋。」

於是我說，

冰淇淋會融化，

還是別帶吧？

【水鹿】（學名：Cervus unicolor）
古稱「山馬」，是鹿科的一員。草食動物，棲息在臺灣的高山等地方。雄鹿有很氣派的角，聽說牠的角可用來製作刀柄。

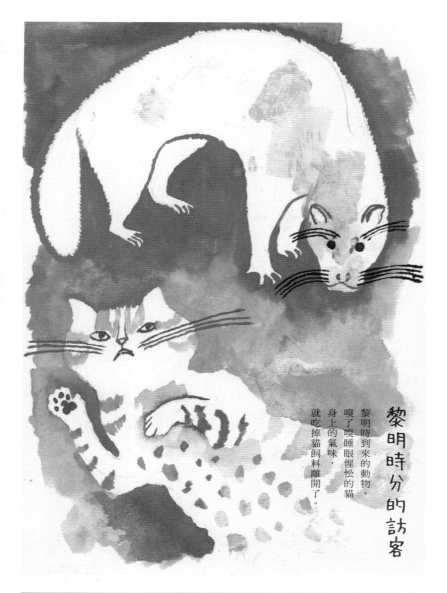

黎明時分的訪客

黎明時到來的動物，
嗅了嗅睡眼惺忪的貓
身上的氣味，
就吃掉貓飼料離開了。

【獺狸貓】（學名：Cynogale bennettii）
棲息在東南亞的靈貓科動物之一。外型很像水獺，特徵是臉頰和眼睛上方有很長的鬍鬚，指間
有蹼，生活在水邊。

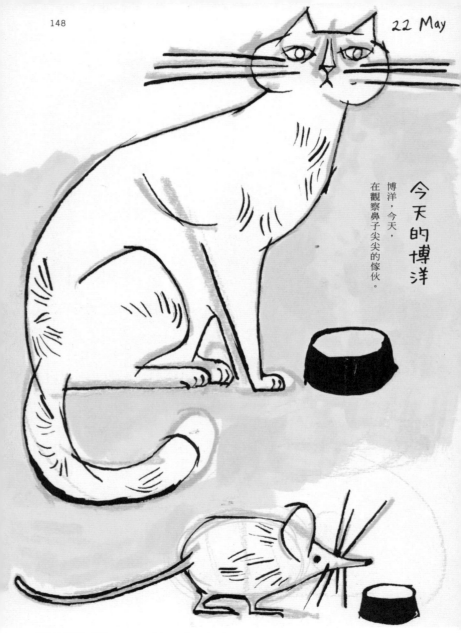

22 May

今天的博洋

博洋，今天，
在觀察鼻子尖尖的傢伙。

【短耳象鼩鼱】（學名：Macroscelides proboscideus）
棲息在非洲，日文名稱的意思是「會跳的地鼠」，長鼻子在覓食時會左右晃動。

斑紋

我和你身上都有斑紋。
咖啡牛奶顏色的斑紋。

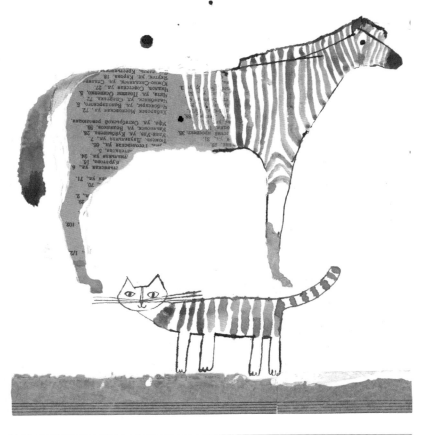

【斑驢】（學名：Equus quagga quagga）
花色奇特的馬科動物，只有身體前半段有類似斑馬的條紋，後半段是褐色。直到1800年代之前，都還可以在非洲的開普敦附近看到，但1883年動物園裡的最後一隻死掉之後，斑驢就徹底滅絕了。

# 沼澤的鱷魚

貘的幼獸過來對貓說：

「我們一起去沼澤看鱷魚吧？」

沼澤的鱷魚啊……

貓考慮了有點久。

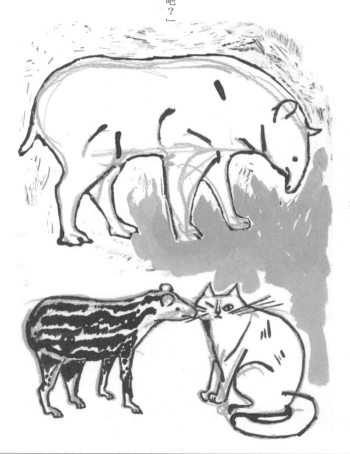

【南美貘】（學名：Tapirus terrestris）
分布在南美洲的巴西一帶，又名「巴西貘」。身體是深褐色或茶褐色；小時候身上有條紋，成年後就會消失。

我是小幫手

我想推倒你啃細的樹。

【河狸】（學名：Castor）
體型第二大的齧齒類動物，僅次於水豚。棲息在湖邊、河邊，會用咬斷的樹木、石頭等堵住水流，打造類似水庫的池子築巢。

## 不是貓

我也喜歡躲進
超市的塑膠袋裡。
我想，這種時候
我可以稱為袋貓。
可是你們既沒有躲在袋子裡，
本身也不是貓＊吧？

＊
注：袋鼬的日文直譯是「袋貓」。

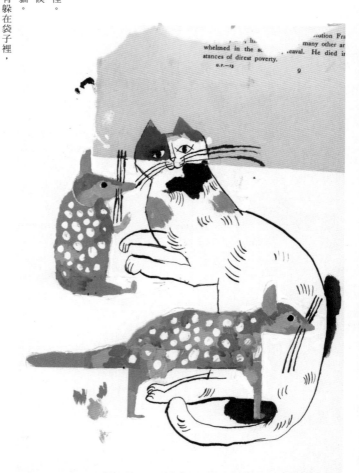

whelmed in the s...  ...eaval. He died in
stances of direst poverty.
G.P.—15
9

---

【袋鼬】（學名：Dasyurus viverrinus）
乍看之下像貓科動物的一員，但牠其實是原產於澳洲的小型有袋類動物。臉長得像老鼠，體型
像貓，身上有白色圓點。

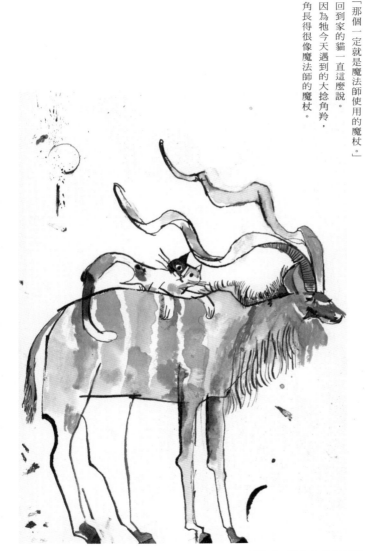

# 魔杖的真面目

「那個一定就是魔法師使用的魔杖。」

回到家的貓一直這麼說。

因為牠今天遇到的大捻角羚，

角長得很像魔法師的魔杖。

【大捻角羚】（學名：Tragelaphus strepsiceros）

棲息在南非，也是辛巴威的國徽。據說，聲援足球賽使用的樂器「巫巫茲拉」，就是源自用大捻角羚的角製作的民族樂器「角笛」。

巴萊山

紅毛的衣索比亞狼邀我，說：

「我們去巴萊山瞧瞧吧！

路上還可以抓些老鼠喔！」

【衣索比亞狼】（學名：Canis simensis）
只棲息在衣索比亞境內，也稱為「阿比西尼亞胡狼」。不過基因研究認為比起胡狼，牠更接近狼。巴萊山是牠們主要的棲息地。

Red

To bring to your pupils
the immedi... ...istory...

# 肉與我

我做了一個夢。

我夢見裏海虎走過來，說：

「野豬肉、鹿肉、羊肉，
你掉的是哪塊肉？
說謊的話，那邊那隻老虎就會把你吃掉」。

我急忙表態：

「我、我哪塊肉都沒掉啊！」

就醒來了。

＊
注：希爾卡尼亞是古地名，
在現在的伊朗境內。

【裏海虎】（學名：Panthera tigris virgata）
老虎的夥伴，體型比孟加拉虎小。過去棲息在中亞與希爾卡尼亞＊等裏海沿岸的山區，但目前已經滅絕。

# 想出神

小時候，我一直以為
昆布的原料是黑鳶。
因為，你看嘛，
黑鳶那個羽翼的寬度啊，
顏色啊，
跟昆布都很像，
連日文發音都像＊呢。

＊注：昆布的日文發音是「Konbu」黑鳶是「Tonbi」。

【黑鳶】（學名：Milvus migrans）
我們最熟悉的大型猛禽類，叫聲是「嗶咻嚎嚎」，最具代表性的就是展開大翅膀繞圈飛行的姿態。

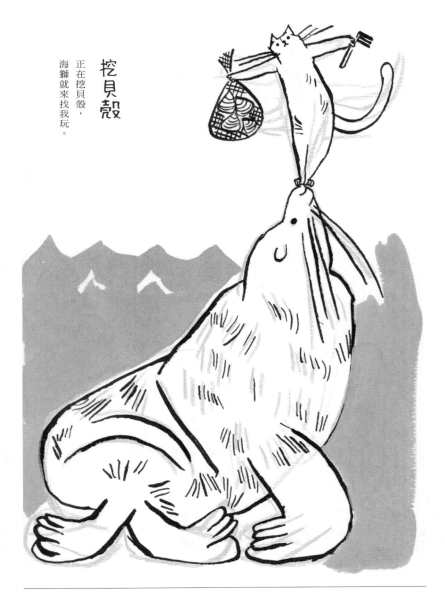

挖貝殼

正在挖貝殼，
海獅就來找我玩。

【非洲毛皮海獅】（學名：Arctocephalus pusillus）
海獅科之中體型最大的物種，生活在南非到納米比亞沿岸一帶。擅長游泳，也可以在岩石區行走，在海岸附近水深較淺的海裡捕食海鮮。

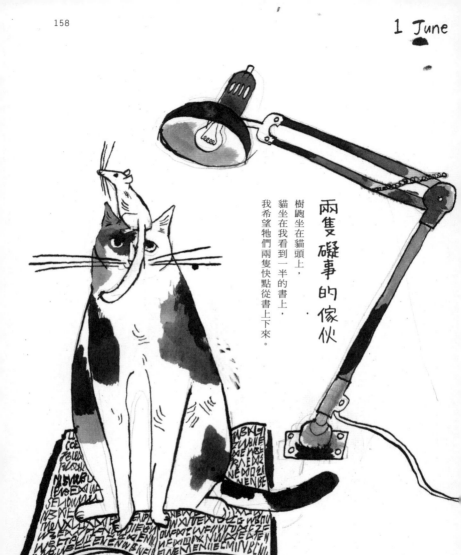

兩隻礙事的傢伙

樹鼩坐在貓頭上，
貓坐在我看到一半的書上，
我希望牠們兩隻快點從書上下來。

【樹鼩】（學名：Scandentia）
分布在中南半島、馬來半島、印度西部的熱帶雨林裡。長相類似松鼠的哺乳類動物，體長約15~23公分。體型
瘦，尾巴很長。

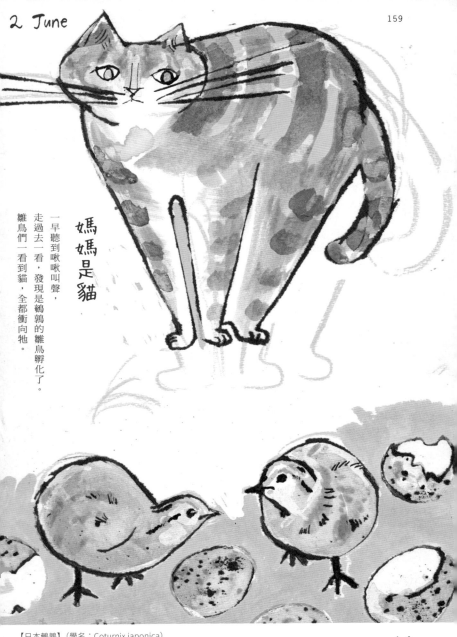

媽媽是貓

一早聽到啾啾叫聲，
走過去一看，發現是鵪鶉的雛鳥孵化了。
雛鳥們一看到貓，全都衝向牠。

【日本鵪鶉】（學名：Coturnix japonica）
日本原生種的野鳥。叫聲聽起來很吉利，所以日本戰國的武將很喜歡飼養。當作家禽的日本鵪鶉是日本人改良過的品種，野生種的數量正在急速銳減。

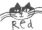

橫田家的牛變高了

看到名字裡有野獸＊這個字眼，
你可能以為牠是很兇猛的動物，
沒想到牠的長相卻有點溫吞，
感覺就像是橫田家的牛變高了。

＊注：北非狷羚的英文名稱是「Bubal Hartebeest」，
當中的「beest」與「beast（野獸）」的日文發
音相同，所以才會說名稱裡有野獸。

【北非狷羚】（學名：Alcelaphus buselaphus buselaphus）
牛科狷羚屬的亞種，體型小，身上是亮栗色。從前分布在巴基斯坦、摩洛哥一帶的中東到北非
地區，在1950年左右滅絕。

# 白鼻心拆燈泡排列事件

某人家裡發生了一件怪事。

檯燈的燈泡被拆下來放到一旁。

他換了好幾次，燈泡還是會被拆下來，而且拆下來的燈泡都會整整齊齊放好。

他覺得不可思議，留意了一下，才發現白鼻心在某天跑進他家裡，拆掉燈泡放好就離開。

為什麼白鼻心要把燈泡拆下放好，至今仍是個謎。

我們把這件事稱為「白鼻心拆燈泡排列事件」。

---

【白鼻心】（學名：Paguma larvata）
又名「果子狸」，靈貓科的成員之一，特徵是從額頭到鼻子有一條白線。在日本是生活在新宿地下街等城市裡，在市中心也很容易看到牠的行蹤。

## 拒絕

牛羚問我：
「我們明天準備換地方。
你要不要跟我們一起渡河？」
我拒絕了。
因為那條河
非常非常非常大條。

---

【牛羚】（學名：Connochaetes）
經常一大群棲息在南非草原上，成群移動覓食找水。牛羚每次移動的數量，高達幾萬到幾十萬，因此牠們的遷徙被形容是「黑河」。

姿勢滿分

我遇到藪貓。

牠的身形筆直，十分好看。

老是駝背的我，也想要像牠那樣抬頭挺胸。

【藪貓】（學名：Leptailurus serval）
多半分布在非洲撒哈拉沙漠以南的地區。擁有大耳朵和類似花豹的美麗斑點，身形修長，因此也有人稱牠是「大草原的超模」。

7 June

## 當朋友很好

你願意把我當成是朋友，我很開心，
可是也不需要一直握著我的手。

【大狐猴】（學名：Indri indri）
狐猴的近親，馬達加斯加島特有種，在當地被視為是神聖的生物。臉上、背部、手臂是黑毛，
身體是白毛，這樣的色塊分配很獨特。叫聲很特別，能夠與3公里外的夥伴交流。

# 我的原則

一看到松雞，
我立刻落荒而逃。
因為那些傢伙
會猛衝過來追我。

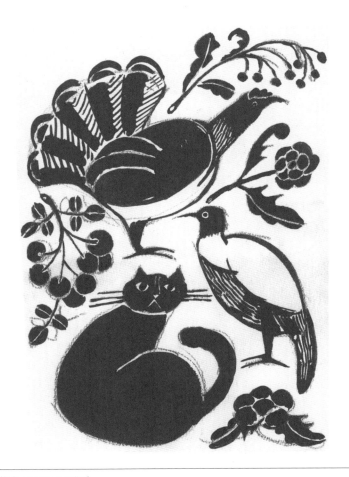

【松雞】（學名：Tetrao urogallus）
松雞科體型最大的成員，棲息在歐洲北部到西伯利亞的針葉林帶。繁殖期會豎起尾羽、展開成扇狀求偶，有時雄鳥彼此會激烈競爭。

汪汪肉乾

約翰老弟是追鹿的狗。
鹿肉會做成汪汪肉乾，
變成狗的點心。
瑪格（貓）也很喜歡汪汪肉乾。
肉乾拿來。

【指示犬】（品種名：Pointer）
英國改良南歐的土狗變成的優秀獵犬，深受獵人和貴族喜愛。滿身肌肉，運動能力超群，最有魅力的是那對下垂的大耳朵。

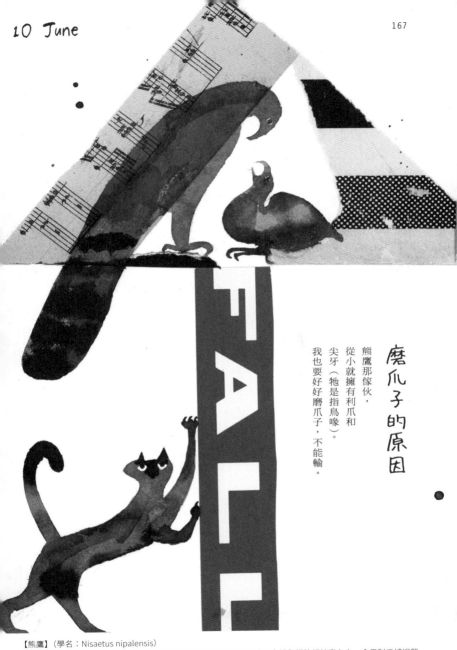

磨爪子的原因

熊鷹那傢伙，
從小就擁有利爪和
尖牙（牠是指鳥喙）。
我也要好好磨爪子，不能輸。

【熊鷹】（學名：Nisaetus nipalensis）
分布在亞洲南部到東部一帶，在日本是分布在北海道到九州的山地。身體與翅膀都結實有力，會用利爪捕捉獵物，日本東北的獵人會使用熊鷹打獵。

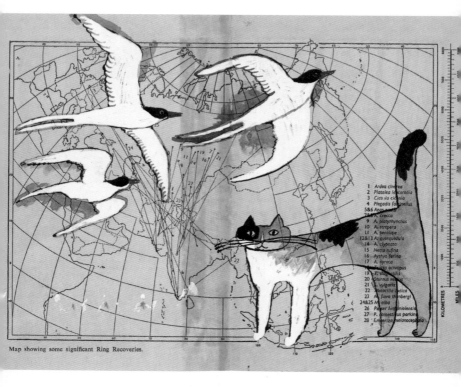

Map showing some significant Ring Recoveries.

## 遠方的海

那隻白鳥花了好幾天時間
渡海旅行而來，
把貓不知道的大海故事
仔仔細細告訴牠。
包括海上有飛魚、
會發光的水母、
還有像小船一樣大的鯊魚等。
全都令貓覺得不可思議。

【北極燕鷗】（學名：Sterna paradisaea）
海鷗的夥伴，屬於候鳥，是長距離移動的世界冠軍。一隻北極燕鷗一生移動的距離，相當於來回地球與月球三趟，但日本不在牠們的遷徙路線上。

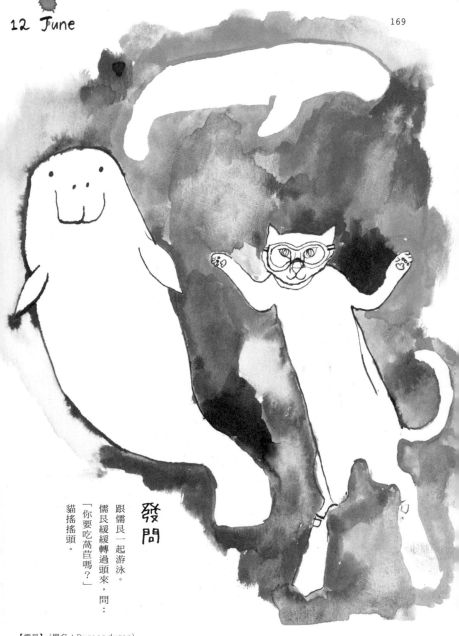

發問

跟儒艮一起游泳。
儒艮緩緩轉過頭來，問：
「你要吃萵苣嗎？」
貓搖搖頭。

【儒艮】（學名：Dugong dugon）
被視為是人魚原形的草食性海生哺乳類動物。在日本，有少量棲息在沖繩東部沿岸。只吃新鮮
食物，因此野生儒艮吃海草的鰻草（Zostera marina），水族館的儒艮吃萵苣。

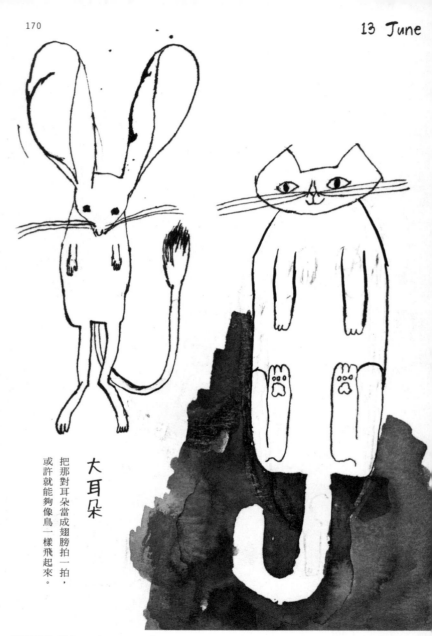

大耳朵

把那對耳朵當成翅膀拍一拍，

或許就能夠像鳥一樣飛起來。

【長耳跳鼠】（學名：Euchoreutes naso）
體長約7公分的小型鼠，棲息在蒙古到中國的沙漠。特徵是比臉還大的耳朵，因此有「沙漠米老鼠」的暱稱。

剃毛一個月過後

駱馬每年要剃毛取毛一次。
現在，毛很短。

【駱馬】（學名：Lama glama）
主要飼養在南美洲安第斯山脈地區。用來搬運貨物上山，毛皮則用來製作溫暖衣服。駱馬的毛跟羊駝類似，不過比較有光澤，毛色有白色、褐色、黑色、花斑等顏色。

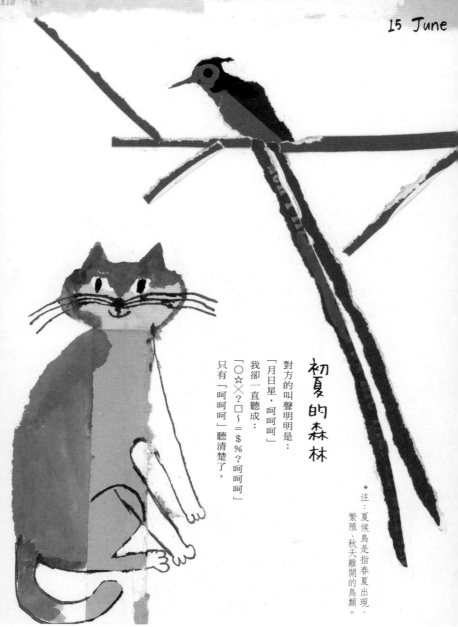

初夏的森林

對方的叫聲明明是：

「月日星，呵呵呵」

我卻一直聽成：

「○☆╳？□～＝＄％？呵呵呵」

只有「呵呵呵」聽清楚了。

\*
注：夏候鳥是指春夏出現、
繁殖，秋天離開的鳥類。

【紫綬帶】（學名：Terpsiphone atrocaudata）
在日本屬於夏候鳥\*。牠的日文名稱是「三光鳥」，因為牠的叫聲聽起來像「月日星呵呵（Tsukihihoshihoihoi）」。
雄鳥在繁殖期會長出長尾羽，繁殖期結束就會脫落。

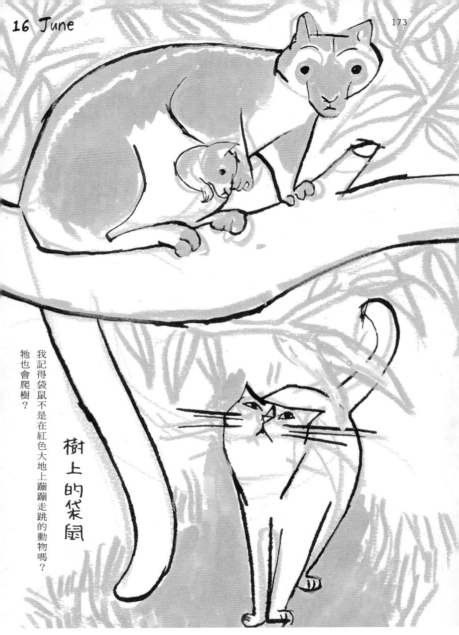

樹上的袋鼠

牠也會爬樹？

我記得袋鼠不是在紅色大地上蹦蹦走跳的動物嗎？

【樹袋鼠】（學名：Dendrolagus）
分布在印尼、巴布亞紐幾內亞等地方。雖然是袋鼠的夥伴，卻生活在樹上，牠會以前爪抓住樹枝，用貓的姿勢爬樹。

鳥之國在雲端

我在想，如果鳥愛上我怎麼辦？

想了想，我決定帶櫻桃出門。

【針尾維達鳥】（學名：Vidua macroura）
日本稱為「仙人鳥」，分布在非洲。鳥喙是紅色，頭部、背部、尾部是黑色，其他部分是白色，色彩繽紛鮮豔。
雄鳥的尾羽在繁殖期會變長。

Henrybuilt was found... ... ... ...
first American ...chen 'system'. Winner of over 20
international design awards, the company's primary
...al is to produce the best kitchen and whole house
...niture and storage systems in the world, based
... ideal combination of system development,
...ailoring, craft quality and design service.

We operate ...rooms in New York and Mill
Valley, and a ...... ...uare foot engineering and
manufacturing ... ... ... ... ...tch... in S...
Henrybuilt has ... ... ...00... or p...
for client... ... ... ... St... C...
Mexico ... Europe.

Integrated flexib...

Sophisticated homeowner... architects are
increasingly seeking the inte... design and
functionality of a 'system kitchen... the result
of a seamless blend of produc... ...e... industrial
design and overall design refin... ...en... cannot
be achieved through a custom a... ...al.

But, of course, most of us who w... ...e
system, also want the flexibility a... ...rso... ...
associated with 'custom.'

Henry... is unique... offerin... ...mbi...ation of
syste... ...sign and fl...ibility – a... ...n impeccable
... ...d not... ...or the k... but for the

瞎操心

這些孩子，
老是只吃草。
害我很擔心。
偶而是不是也該吃魚或蛋呢？

---

【彎角羚】（學名：Oryx dammah）
不分雌雄都有軍刀狀的彎角，長度可達1公尺以上。又名「白劍羚」、「白長角羚」。屬於牛科
的成員，跟牛一樣會反芻。

吃芒果的生物

啵咚，啪噠，
果皮、種子掉了下來。
抬頭一看，有一隻毛茸茸的大動物
正在芒果樹上吃芒果。

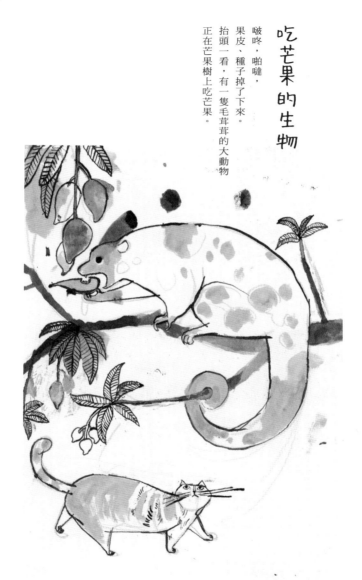

【斑袋貂】（學名：Spilocuscus maculatus）
分布在澳洲北部、新幾內亞島，生活在熱帶雨林的樹上。模樣很像猴子，但與無尾熊同屬有袋類動物。尾巴長，
雄袋貂背上有斑點。

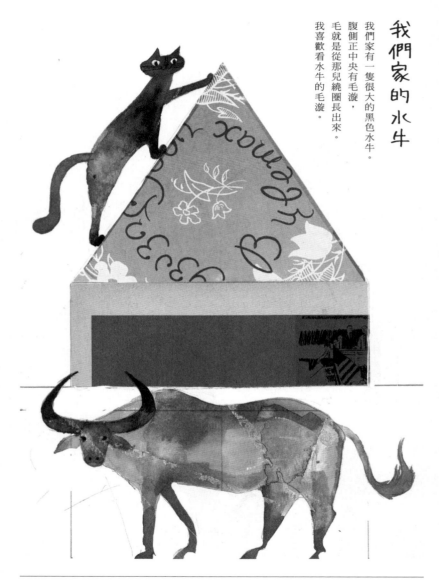

# 我們家的水牛

我們家有一隻很大的黑色水牛。
腹側正中央有毛漩，
毛就是從那兒繞圈長出來。
我喜歡看水牛的毛漩。

【亞洲水牛】（學名：Bubalus arnee / Bubalus bubalis）
喜歡溼地和沼澤地等水邊，是愛泡水的牛科動物。野生種分布在印度部分地區。體毛短，是灰色或黑色，有半月形的角。

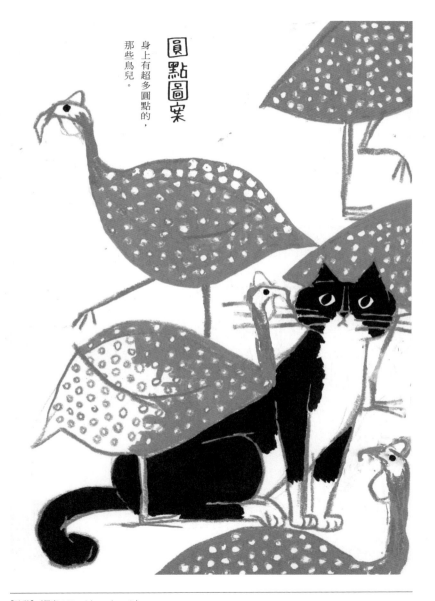

圓點圖案

身上有超多圓點的，
那些鳥兒。

---

【珠雞】（學名：Numida meleagris）
分布在非洲大草原上，是全長約55公分的大型鳥類。特徵是圓點圖案的羽毛，以及頭部的突起。會發出咕嚕咕嚕的叫聲，因此在日本稱為「咕嚕咕嚕鳥」。

今天的博洋

不管怎麼拉、怎麼扯
博洋就是不起來，
只好大叫試試。

【蝦夷鳴兔】（學名：Ochotona hyperborea yesoensis）
棲息在北海道的山區，也稱為「岩石地之神」。只能住在空氣乾淨、氣溫涼爽的環境。經常啼叫，叫聲尖高，尤其在五、六月繁殖期時經常會聽到。

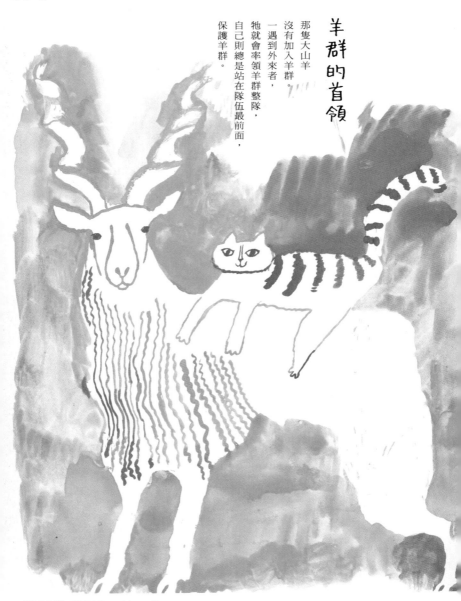

羊群的首領

那隻大山羊
沒有加入羊群。
一遇到外來者，
牠就會率領羊群整隊，
自己則總是站在隊伍最前面，
保護羊群。

【螺角山羊】（學名：Capra falconeri）
零星分布在喜瑪拉雅山脈附近，也稱為「野生山羊之王」。是山羊中體型最大的物種，擁有長毛與漂亮的螺旋狀羊角，外型彷彿神話中的動物。

得意洋洋

貓把老鼠頂在頭上，
得意洋洋地說：「你看！」

【路易西安那田鼠】（學名：Microtus ochrogaster ludovicianus）
草原田鼠種的一個亞種，棲息在美國路易西安那州西南部到德州東南部的平原上。已經在1900
年代滅絕，滅絕的原因是因為大規模的開發。

心情總是不錯

白色的大海豚
心情總是很好，
很愉快。
牠今天也把貓頂在頭上，
直立游泳。

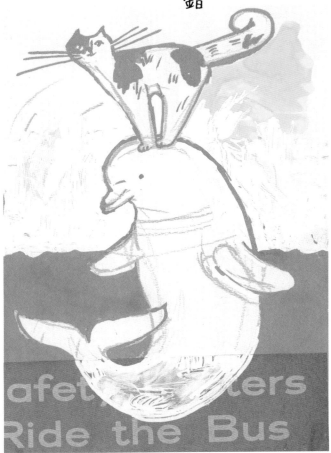

【白鯨】（學名：Delphinapterus leucas）
分布在北極海與附近海域，又名「貝魯卡鯨」。沒有背鰭，是鯨魚中唯一全身雪白的物種。特徵是脖子可自由彎曲，表情豐富。

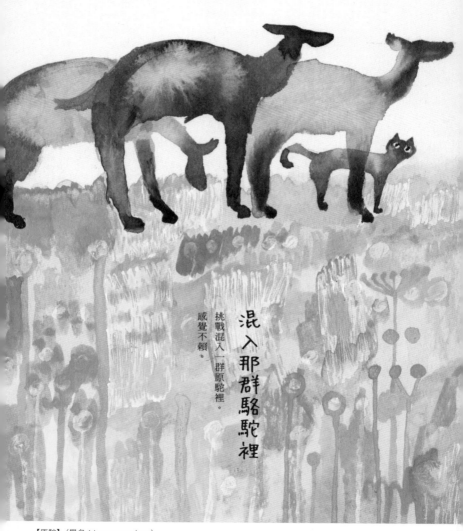

混入那群駱駝裡

挑戰混入一群原駝裡。

感覺不賴。

【原駝】（學名：Lama guanicoe）
主要棲息在南美洲的駱駝科草食動物，體長約2公尺，沒有駝峰，毛類似羊毛。會結成小群，以10隻一群的小團體集體行動。

咪亞對日本鼴鼱
沒興趣

田裡有日本鼴鼱出沒。
還以為咪亞（貓）會動手捉，
沒想到牠只是盯著看。

【日本鼴鼱】（學名：Urotrichus talpoides）
雖然是鼴鼠的夥伴，卻是不同動物。會在土裡築巢，幾乎都生活在地底下，但也會來到地面上。視力很差，傳說牠「曬到太陽會死掉」的說法只是迷信。

雞肉

斑貓在茂密的樹林深處，
打了一個大大的呵欠，
心想：
「我今天想吃雞肉。」

【亞洲金貓】（學名：Catopuma temminckii）
分布在尼泊爾到中南半島、中國南部等地方。耳朵小，臉跟老虎一樣有黑色條紋。棲息在森林裡，捕食鼠類和鳥類等。

THE CAMPBELL

BAR

Tucked away in a discreet corner of Grand Central Terminal, The Campbell was once the office of railroad tycoon John W. Campbell in the early 1920s. The space eventually became a signalman's office and later served as a jail and then a bar. The Campbell is an iconic New York institution, respectfully restored to its original grandeur by Gerber Group.

GRAND CENTRAL TERMINAL · 15 VANDERBILT AVENUE
NEW YORK, NY 10017 · 212.297.1781 · THECAMPBELLNYC.COM
PHOTOGRAPH CIRCA 1913

增加了

由父親先養起的日本矮雞
愈來愈多隻，
我最近覺得有點擔心。

---

【日本矮雞】（品種名：Japanese bantam）
家雞的品種之一，個頭小且尾羽直立。江戶初期從東南亞傳來，改良成現在的樣子，在日本列為天然紀念物。

# 溫柔的狗

以前養的大丹犬
很清楚自己的體型大
而且力氣大，
所以玩耍時，
牠知道要調整力道。
即使拉著牽繩去散步，
牠也不會飛奔出去
或過度興奮，
或碰撞。
牠天生就是親人的犬種，
所以我在想，
牠應該也有想要
痛快撒嬌的時候吧。

【大丹犬】（品種名：Great Dane）
德國在很久以前育種培養出來的獵犬，個子很高的大型犬，以個性溫和著稱。犬種名的意思是「高大的丹麥人」，但是犬種的由來與丹麥人無關。

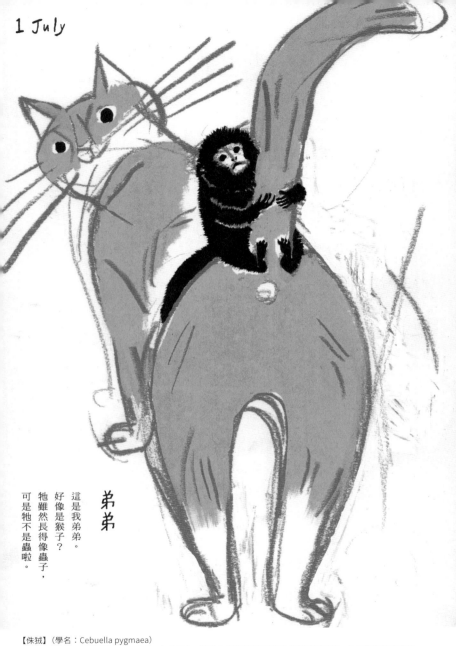

1 July

弟弟

這是我弟弟。

好像是猴子？

牠雖然長得像蟲子，

可是牠不是蟲啦。

【侏儒】（學名：Cebuella pygmaea）
狨屬的成員之一，體長約11~15公分，十分嬌小。棲息在南美洲亞馬遜河上游流域等地方。生活在森林裡的河邊，主要吃橡膠樹的樹汁。

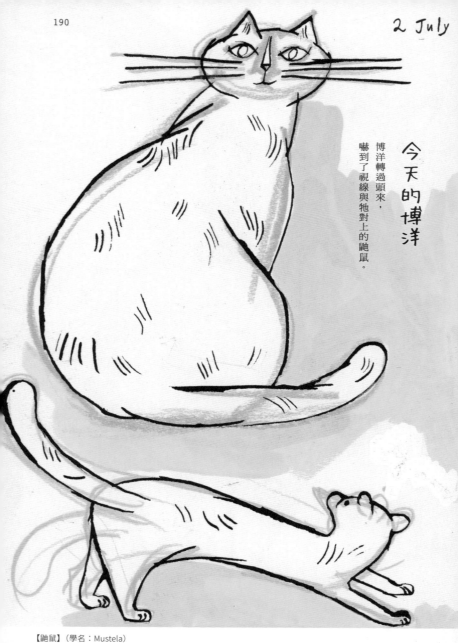

2 July

今天的博洋

博洋轉過頭來，
嚇到了視線與牠對上的鼬鼠。

【鼬鼠】（學名：Mustela）
日本有句俗諺說，鼬鼠穿過的馬路就無法再使用，因此日本人形容絕交、音信全無的情況，叫「鼬鼠路」、「鼬鼠斷路」。

紀念照

去奈良觀光，
坐在若草山的鹿身上拍照。
費用是一千元。
※實際上奈良的鹿禁止騎乘。

【梅花鹿】（學名：Cervus nippon）
日本奈良公園裡的鹿被指定為日本天然紀念物。在奈良觀光區看到的梅花鹿，是野生的鹿，不是人工飼養的動物。春日大神社把梅花鹿視為「神鹿」崇敬並保護牠們。

名種黑色

黑林鴿的黑色不像烏鴉般漆黑，
在光線照射下看起來像
藍色、綠色、藍紫色。

【黑林鴿】（學名：Columba janthina）
日本小笠原群島特有種的鴿子，已經滅絕。全身是黑色，頭部和背部是有光澤的綠色。全世界
現存的標本只有三個，分別收藏在俄羅斯、英國、德國的博物館裡。

# 睫毛

靠近藍牛羚一看，
就會發現牠的眼睫毛又長又超濃密。
古謝大叔的眼睫毛也很濃密，
可以表演放三根牙籤給我看，
但是藍牛羚的眼睫毛似乎可以放上鉛筆。

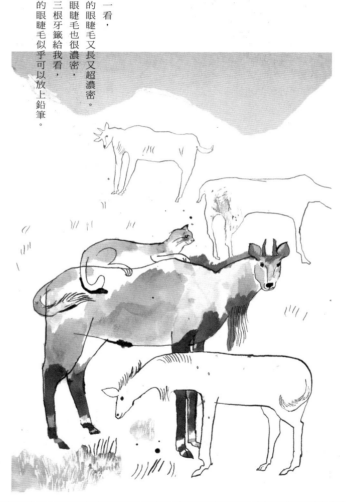

【藍牛羚】（學名：Boselaphus tragocamelus）
棲息在印度半島草原上的大型羚羊。體長約2公尺，外型類似馬，肩高很高，脖子一帶有鬃毛，雄羊有短角。

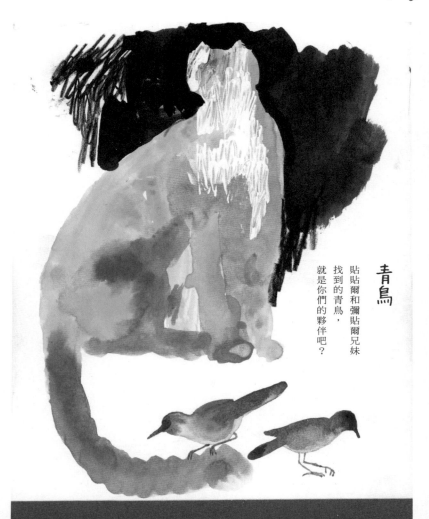

青鳥

貼貼爾和彌貼爾兄妹
找到的青鳥，
就是你們的夥伴吧？

**FORTUNE BEFORE THEY ARE ELIGIBL**

【白腹琉璃】（學名：Cyanoptila cyanomelana）
在日本是夏候鳥，多半可在山地溪谷附近看到。叫聲高亢清亮，與日本樹鶯（Horornis diphone）、日本歌鴝
（Larvivora akahige）並稱為日本三大美聲鳥。

# 今天的點心

今天和兔耳袋狸一起吃草莓冰淇淋。

---

【兔耳袋狸】（學名：Macrotis lagotis）
棲息在澳洲乾燥地區的有袋類動物。擁有老鼠的身體，兔子的耳朵，又名「兔形袋狸」。在澳洲是復活節慶典的象徵。

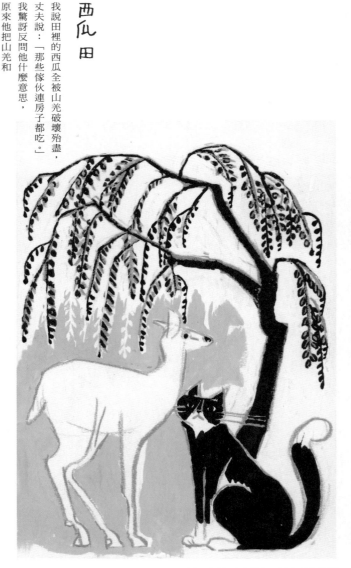

## 西瓜田

我說田裡的西瓜全被山羌破壞殆盡，

丈夫說：「那些傢伙連房子都吃。」

我驚訝反問他什麼意思，

原來他把山羌和

「住進人類家裡到處亂咬的浣熊」

搞混了。

---

【山羌】（學名：Muntiacus reevesi）
世界最小的鹿。雄山羌有獠牙（上犬齒），原產於中國南部與臺灣，日本也有人工飼養的山羌野生化之後，在日本的房總半島、伊豆半島大量繁殖，造成農作物嚴重損害。

學捕魚

原來如此，
用腳踩踏水草，
趁著魚兒跑出來
就可以抓住吃掉。
改天我也要學學這一招。

【小白鷺】（學名：Egretta garzetta）
鷺科中的小型物種。全身白色，鳥喙和腳是黑色，夏天會在後腦杓長出幾根長長的飾羽。在日本是住在各地的水邊，用長而尖銳的鳥喙捕食青蛙和魚類等。

午後的兩隻

今天我和狗
一起去抓螃蟹。

乖狗狗，很會找螃蟹。

【食蟹狐】（學名：Cerdocyon thous）
模樣像狐狸與狗的混種，屬於犬科的一員。棲息在南美洲的哥倫比亞、委內瑞拉、阿根廷、烏拉圭等地方。如名稱所示，牠吃螃蟹，不過也吃老鼠、昆蟲、水果等。

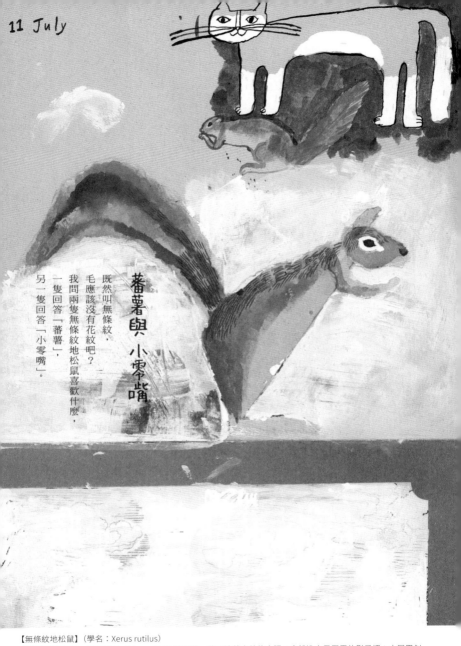

蕃薯與小零嘴

既然叫無條紋，
毛應該沒有花紋吧？
我問兩隻無條紋地松鼠喜歡什麼，
一隻回答「蕃薯」，
另一隻回答「小零嘴」。

【無條紋地松鼠】（學名：Xerus rutilus）
主要棲息在非洲，是地松鼠（Marmotini）的夥伴。為了遮蔽炎熱的太陽，會躲進自己尾巴的影子裡；大尾巴似乎具有遮陽傘的用途。

## 去池邊

我和朋友一起去池邊
看侏儒河馬。
河馬哼著歌,
吃著柔軟的葉子。
河馬旁邊有烏龜。

【侏儒河馬】(學名:Choeropsis liberiensis)
分布在西非,世界三大奇獸之一。體型小,乍看之下像河馬的幼獸,但牠的生態與一般半水生的河馬不同,習慣陸地生活,住在森林裡。

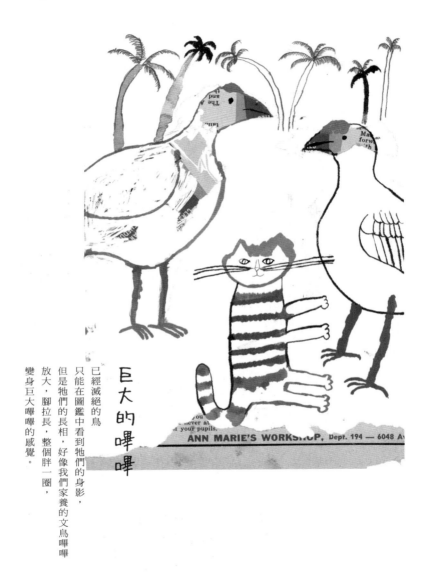

巨大的嗶嗶

已經滅絕的鳥
只能在圖鑑中看到牠們的身影，
但是牠們的長相，好像我們家養的文鳥嗶嗶
放大，腳拉長，整個胖一圈，
變身巨大嗶嗶的感覺。

【新不列顛紫水雞】（學名：Porphyrio albus）
秧雞科的鳥類，紫水雞屬的一種。身體是白色，鳥喙是朱紅色。過去棲息在澳洲東方的羅德豪島，現在已經絕種。

喵

貓頭鷹說：
「你對著那邊的洞叫看看。」
所以我對著洞「喵」了一聲。
貓頭鷹說：
「啊，我聽見洞裡傳來的聲音了，
喵的聲音。」

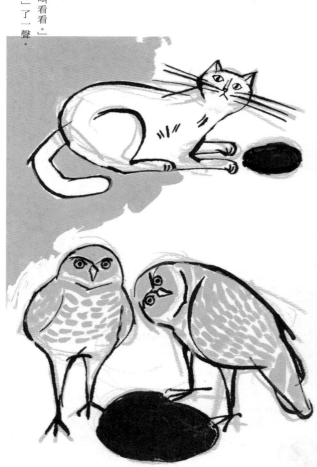

【穴鴞】（學名：Athene cunicularia）
廣泛分布在南、北美洲大陸上，生活在地下巢穴裡。野生種會住進草原犬鼠等其他動物的地底舊巢。在貓頭鷹之中是罕見會在日間活動的類型。

## 銀色的熊

熊毛在夏日陽光下
看似閃耀著銀色。

大家雖然因為牠的體型大而怕牠，
但牠很會弄斷果實吃，
而且不會弄斷樹莓的枝葉。

採山葡萄和樹木果實時，
也不會粗暴弄斷旁邊的樹枝。

【墨西哥灰熊】（學名：Ursus arctos nelsoni）
熊科，棕熊成員之中體型最小的。過去棲息在美國加州、亞利桑那州、新墨西哥州北部，但已經滅絕。

＊
注
：
日
文
的
「
樹
懶
」
與
「
懶
惰
蟲
」
同
音
。

不
動

我
看
著
樹
懶
。
看
了
好
一
會
兒
。
牠
幾
乎
都
不
動
。
與
其
說
牠
是
懶
惰
蟲
＊
，
應
該
說
，
牠
就
是
不
會
動
的
動
物
。

【鬃毛三趾樹懶】（學名：Bradypus torquatus）
棲息在中南美洲的熱帶雨林裡，用爪子抓著樹枝垂掛在樹上生活。食量很小，聽說最久三個禮
拜才排泄一次。只消耗一點點能量過活，可謂是「節能環保生活」的實踐家。

## 牠們的季節

每年到了白天開始變長的季節，
牠們就會到來，
在屋簷下築巢育兒。
孩子們一眨眼就長大，
到夏季結束時，就會再度前往他處旅行。

【家燕】（學名：Hirundo rustica）
日本最具代表性的夏候鳥。聽說牠們在靠近人類住家的地方築巢，是為了遠離天敵烏鴉和貓。日本古時候稱為「玄鳥」、「乙鳥」。

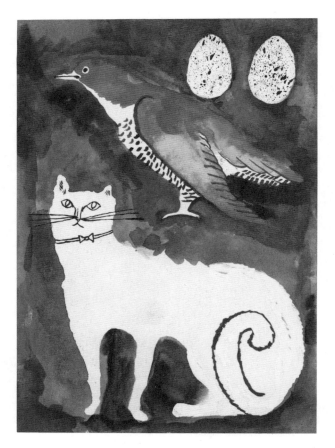

把蛋交給
別人顧

杜鵑鳥在啼叫。
沒看到在哪裡，
牠們好像只把蛋留下。
不擔心嗎？

【大杜鵑】（學名：Cuculus canorus）
翅膀等的羽毛是灰色，腹部有白色橫條細紋。在日本是夏候鳥，會把蛋生在其他鳥的鳥巢裡，由其他鳥類幫忙養小孩，稱為「巢寄生」。

19 July

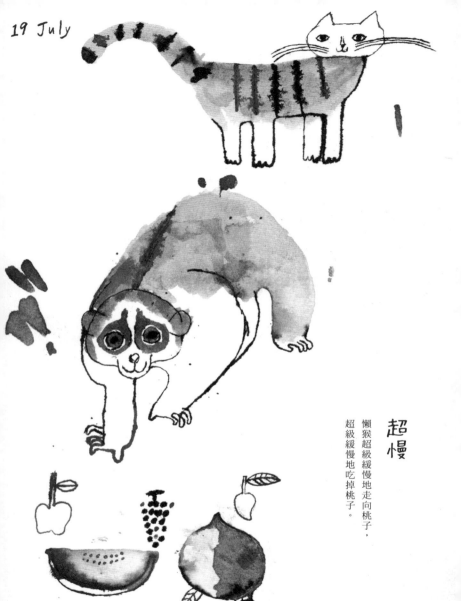

超慢

懶猴超級緩慢地走向桃子，
超級緩慢地吃掉桃子。

【懶猴】（學名：Nycticebus）
分布在東南亞的孟加拉、越南、婆羅洲等地方，原猴亞目的成員之一。移動緩慢是為了避免引起天敵注意。

Red

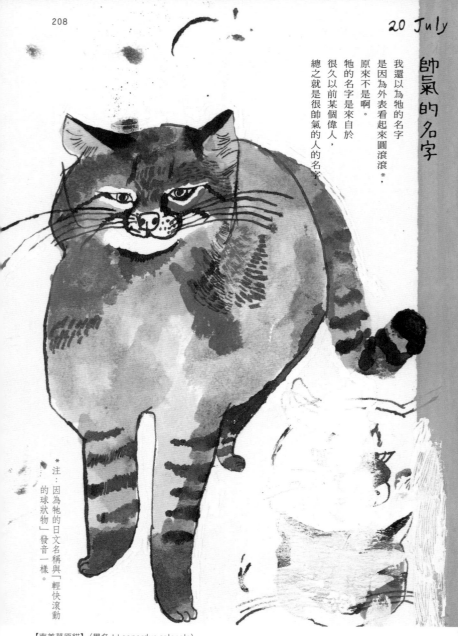

20 July

帥氣的名字

我還以為牠的名字
是因為外表看起來圓滾滾＊，
原來不是啊。
牠的名字是來自於
很久以前某個偉人，
總之就是很帥氣的人的名字。

＊注：因為牠的日文名稱與「輕快滾動的球狀物」發音一樣。

【南美草原貓】（學名：Leopardus colocola）
棲息在南美洲中西部的野生種貓科動物，特徵是體型小及直條紋的毛色。日文名稱的發音是korokoro，聽起來很可愛。據說牠的學名，是來自智利古代阿勞坎尼亞和巴塔哥尼亞王國時代戰士領袖的名字。

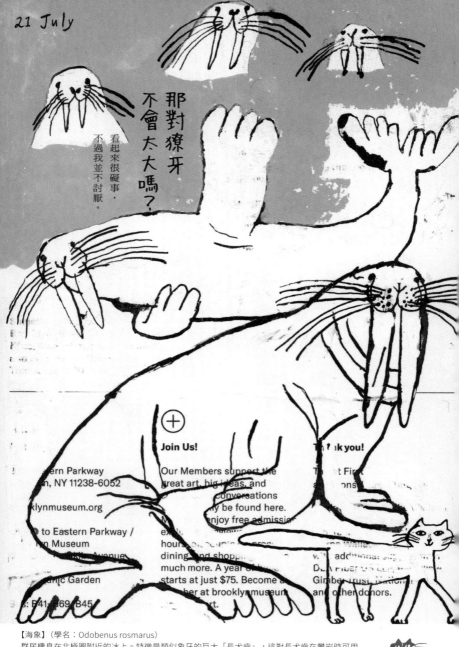

21 July

那對獠牙
不會太大嗎？

看起來很礙事，
不過我並不討厭。

【海象】（學名：Odobenus rosmarus）
群居棲息在北極圈附近的冰上。特徵是類似象牙的巨大「長犬齒」，這對長犬齒在攀岩時可用來當破冰斧。

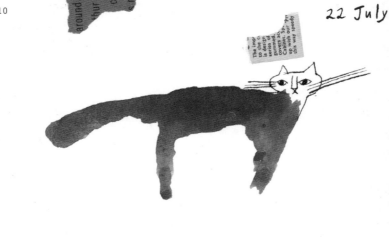

猜謎

吃完水果的無尾刺豚鼠走過來，
接下來牠要做什麼呢？

① 睡午覺
② 去洗澡
③ 繼續咬還沒咬完的瓦楞紙箱

【駝鼠】（學名：Cuniculus paca）
齧齒動物中的大型物種，分布在墨西哥到巴拉圭、巴西南部的熱帶及副熱帶地區。擅長游泳，住在森林裡的河川
附近，採食樹木果實與水果等。

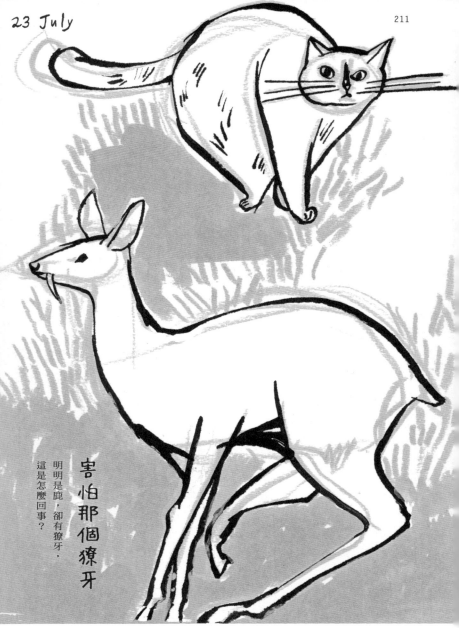

害怕那個獠牙

明明是鹿，卻有獠牙，
這是怎麼回事？

【麝鹿】（學名：Moschus）
俗稱「香獐」，沒有鹿角，但是雄鹿上顎的犬齒很發達，有類似吸血鬼的獠牙。從雄鹿腹部麝
腺取得的分泌物，就是高級香料「麝香」的原料。

Red

24 July

去海邊

出門玩沙，
遇到很多鳥。
鳥兒們很厲害，
用彎曲的鳥喙
叼住貝殼和螃蟹，
然後吃掉。

---

【翹嘴鷸】（學名：Xenus cinereus）
春天和秋天飛到日本的候鳥，在溼地、海邊、水田等採食貝類等。鳥喙長且向上翹，腳是黃色，會發出類似笛聲的嗶嗶叫聲。

## 觀察船

在船上觀察，
就看到海獺慢條斯理地
從口袋裡
拿出石頭，
咚咚咚咚敲開貝殼，
開始吃飯。
其他海獺也吃起螃蟹。
船上的貓兒們
垂涎三尺。

---

【海獺】（學名：Enhydra lutris）
海獺吃貝類時，會用自己喜歡的石頭敲開貝殼。自己「愛石」弄丟的話可就不得了了，所以牠
們把腋下鬆弛的毛皮當口袋，收納石頭隨身攜帶，或是把石頭藏在岸邊。

你在聽什麼？

我問，你用大耳朵在聽什麼？

大耳朵的狐狸回答：

「蟲聲，土地振動的聲音，各種聲音。」

【大耳狐】（學名：Otocyon megalotis）
棲息在非洲東部、南部的沙漠、大草原、乾燥草原區等。別具特色的大耳朵聽說也能幫助牠在酷熱環境中散熱。

在森林裡吶喊

早上和晚上，
牠都會飛來後院的曬衣繩上啼叫，
可是那叫聲也未免太吵！

【赤翡翠】（學名：Halcyon coromanda）
棲息在森林裡的翠鳥科成員之一。紅色鳥喙搭配金黃色羽毛，是色彩繽紛的美麗野鳥。在日本是夏候鳥，快要下雨時就會開始啼叫，因此自古稱為「祈雨鳥」。

# 聆聽啼聲

據說佛法僧的叫聲聽起來像在說：

「咘、啵、嗖！」*

但是非洲的佛法僧叫聲卻是：

「給給給！」

日本的佛法僧也是

「咘、啵、嗖」嗎？

\* 注：「咘、啵、嗖」是「佛法僧」的日文發音。

【紫胸佛法僧】（學名：Coracias caudata）
多數棲息在非洲大草原上。頭部黃色，胸前紫色，腹部到尾羽是藍色，色彩十分鮮豔繽紛。聽說日本佛法僧的叫聲也不是「咘、啵、嗖」，是「給給給」或「嘎嘎」等聲音。

大鼻孔

仰望大金剛的貓，
首先想到的是：「鼻孔好大啊！」
接著想到的是：
「我的手好像可以
完全插進牠的鼻孔裡。」

【山地大猩猩】（學名：Gorilla gorilla beringei）
僅剩約650隻，棲息在中非維龍加山脈的森林裡，體型較其他大猩猩更大。雄性大猩猩是族群的首領，性成熟的雄性背上會長出銀毛。

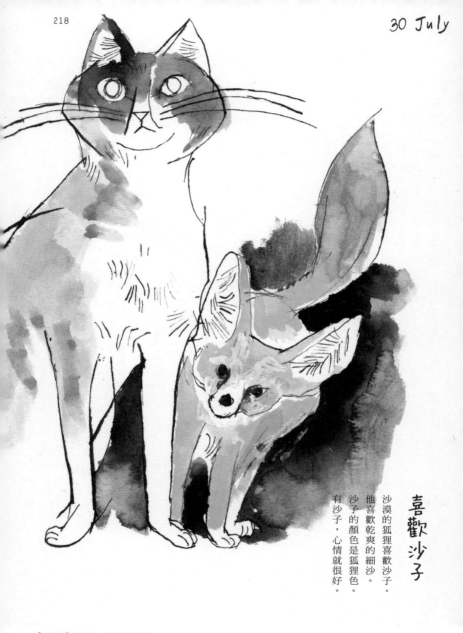

喜歡沙子

沙漠的狐狸喜歡沙子。
他喜歡乾爽的細沙。
沙子的顏色是狐狸色。
有沙子，心情就很好。

【耳廓狐】（學名：Vulpes zerda）
分布在撒哈拉沙漠等北非地區，是世界上最小的狐狸。耳朵相對於體型來說相當大，奶油色的毛色，只有尾巴末端是黑色。夜行性動物，會在沙漠挖地洞當巢穴，白天待在洞裡。

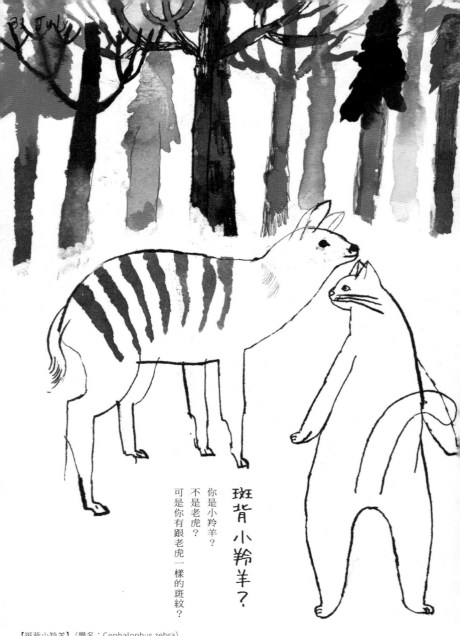

斑背小羚羊？

你是小羚羊？
不是老虎？
可是你有跟老虎一樣的斑紋？

【斑背小羚羊】（學名：Cephalophus zebra）
小羚羊屬的小型羚羊，棲息在西非的森林帶。羊角比耳朵小，橘底黑條紋的顏色別具特色。

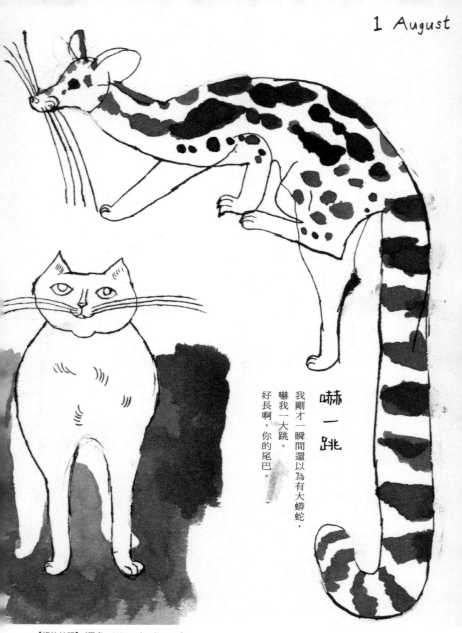

嚇一跳

我剛才一瞬間還以為有大蟒蛇，
嚇我一大跳。
好長啊，你的尾巴。

【條紋林狸】（學名：Prionodon linsang）
分布在泰國、馬來半島、蘇門答臘、爪哇、婆羅洲。與麝香貓同為食肉目的夥伴，身上有獨特的斑紋，一般認為
牠的斑紋很像蛇。

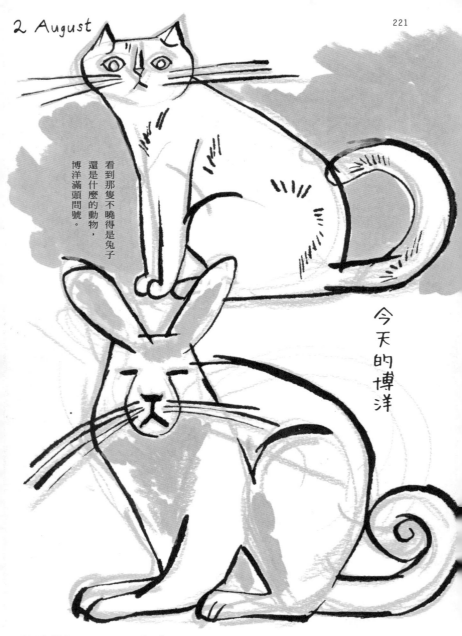

看到那隻不曉得是兔子
還是什麼的動物，
博洋滿頭問號。

今天的博洋

【兔鼠】（學名：Lagostomus maximus）
南美洲的大型齧齒目動物，絨鼠科的亞種，棲息在智利。從外觀多半會誤認牠是兔子，不過牠是老鼠的夥伴。

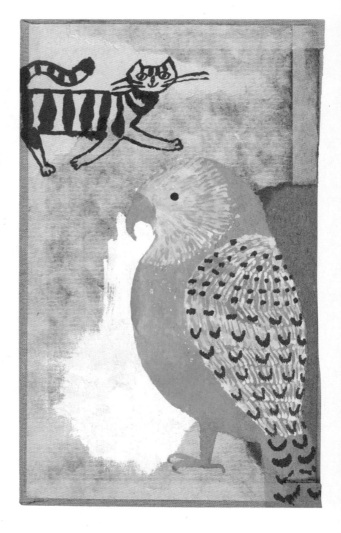

## 叫聲有意思

綠色大鴞鸚鵡
咚咚咚走過來，
「呀！」地叫了一聲。
牠是在叫貓。

【鴞鸚鵡】（學名：Strigops habroptila）
紐西蘭特有的鸚鵡之一，全世界唯一不會飛的鸚鵡，也是體重最重的鸚鵡，體重約4公斤左右。
走路搖搖晃晃，發現敵人就會靜止不動，顏色斑駁的綠色羽毛很適合躲在森林裡。

# 房子的柱子

住在山裡的河貍問我：

「我可以咬你家的柱子嗎？」

我回答：

「我去問問看我爸。」

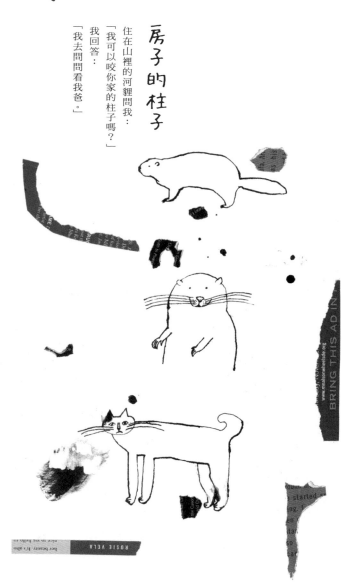

---

【山河貍】（學名：Aplodontia rufa）
廣泛分布在北美洲西海岸。名字雖然叫河貍，但與河貍科的河貍無關，反而與齧齒目的祖先——哺乳類的副鼠（Paramys）是近親。體格壯碩，結實渾圓。

# 想要給我魚

白令海鸕鷀們全都要給我魚，
我很有禮貌地婉拒說：
「啊，不用不用，我沒關係。
我現在很飽。」

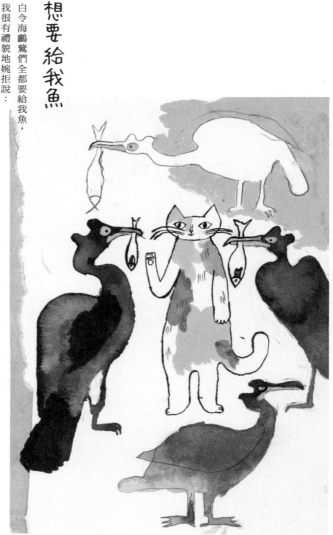

【白令海鸕鷀】（學名：Phalacrocorax perspicillatus）
過去棲息在堪察加半島東方的白令島上。眼睛四周是白色，就像戴著眼鏡，又叫「眼鏡鸕鷀」。

## 奇洛埃島的小鹿

奇洛埃島上住著南美草原鹿
南美草原鹿
在馬普切語的意思是小鹿。
一如牠的名字，
南美草原鹿是
小型的鹿。

【南美草原鹿】（學名：Pudu puda）
棲息在南美洲智利的奇洛埃島上數量稀少的小型鹿。名稱來自當地原住民馬普切人使用的馬普切語。鹿最具代表性的鹿角很短，大小跟耳朵差不多。

## 黑腳的貓

黑足貓也一定很擅長打獵吧。

黑腳的貓很擅長打獵。

我曾經聽說，

牠的腳連肉墊都是黑色。

我養的第一隻貓是褐底黑紋虎斑貓，

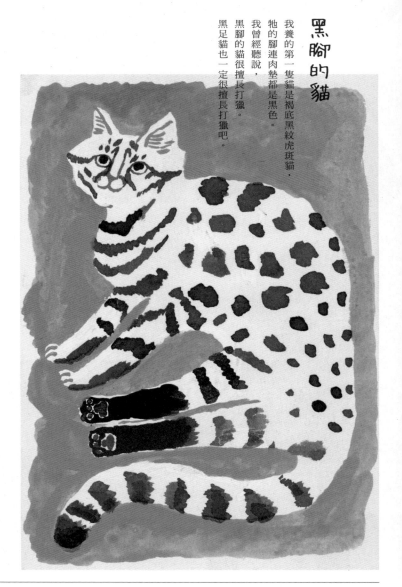

---

【黑足貓】（學名：Felis nigripes）
棲息在南非的沙漠地帶，腳底有黑毛，能夠隔離沙漠的熱。牠是非洲大陸上最小的野生貓，但在貓科動物中，卻是打獵成功率最高的優秀獵人。

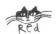

忍不住好奇

讓我看看這裡面可以裝多少。

【鵜鶘】（學名：Pelecanidae）
鳥類中鳥喙最大的物種，大型的個體約可達50公分左右。鳥喙下方有伸縮的大袋子，可以用來撈魚。動物園裡的鵜鶘一天可吃1~2公斤的竹莢魚等魚類。

his Philadelphia or Lostine workshop.

in 2015, Tyler opened M. Crow outposts in New York City and Milan. All of M. Crow's goods are designed by Tyler Hays and, except for our boots (made in Italy), they are all produced in either

and more.

beer and whiskey, food & spice, electric jeeps, boats, planters, blankets, hair fixative, coffee mugs, puzzles, kids' toys, furniture, includes himself:

local mercantile

yler Hays (for the valley) purchased the

Oregon and has remote Valley as pending closure,

牙

你的牙齒
比我還尖呢。

---

【袋獾】（學名：Sarcophilus harrisii）
澳洲塔斯馬尼亞島的特有種，袋鼬科的成員。體型在肉食有袋類動物之中是世界最大。因為牠
的叫聲很可怕，所以被稱為「塔斯馬尼亞惡魔」。體格結實壯碩，大嘴裡有兩根銳利的獠牙。

Red

你們好

海裡住著
很大很大的動物。
貓兒們去找牠玩，
那隻很大很大的動物，
緩緩吐出氣泡，
在水中說：

「你們好啊。」

【史特拉海牛】（學名：Hydrodamalis gigas）
滅絕之前棲息在太平洋的白令海峽。儒艮科的哺乳類動物，也稱為「大海牛」。從留下的遺骸
判斷，這種絕跡動物的體型應該比北極熊更大。

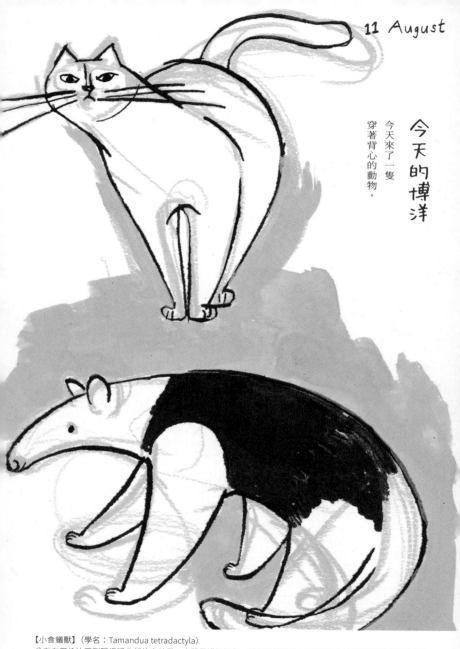

今天的博洋

今天來了一隻
穿著背心的動物。

【小食蟻獸】（學名：Tamandua tetradactyla）
分布在哥倫比亞到阿根廷北部的森林帶。身體是淺奶油色，毛色根據棲息地而有不同；有些個體的身體是黑色，
看起來就像穿著黑背心。

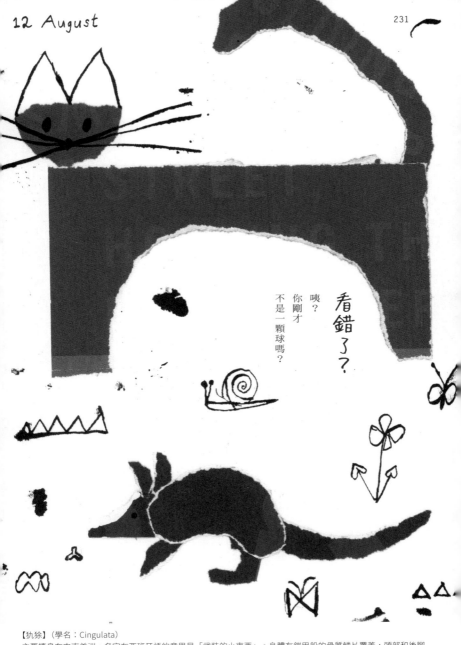

看錯了?

咦?
你剛才
不是一顆球嗎?

【犰狳】（學名：Cingulata）
主要棲息在中南美洲，名字在西班牙語的意思是「武裝的小東西」。身體有鎧甲般的骨質鱗片覆蓋，頭部和後腳
交疊變成球狀可以誤導敵人。

## 我有問題

有些事情
很想問問恐鳥。
你吃什麼？
喜歡什麼？
下午玩些什麼？
打算去哪裡？
可是，恐鳥已經
哪兒都找不到了。

【恐鳥】（學名：Dinornithidae）
棲息在紐西蘭，是巨恐鳥屬的成員之一。不會飛的巨鳥，身高可達3.6公尺，遠比鴕鳥更高大。

最後五隻

這個小巧的、可愛的鶲鳥
只剩下最後五隻時，
各位有什麼想法呢？

---

【查島鶲鶲】（學名：Petroica traversi）
一般常叫牠「黑知更鳥（Black Robin）」，只棲息在紐西蘭的查塔姆群島上，瀕臨滅絕危機。在全世界只剩下5隻時，保育員用僅剩的雌鳥進行人工繁殖，並將牠取名為「老藍（Old Blue）」。近年來數量已經增加到250隻。

印度的院子

孔雀有時會發出「啪凹！」或「尼凹！」的聲音大聲啼叫。

貓覺得孔雀很可怕，不願意從樓梯扶手下來。

---

【孔雀】（屬名：Pavo）
一般所稱的孔雀是指印度孔雀，全身將近3公尺長，體型很大，也有愛鳥人士把牠當成寵物飼養。擁有美麗尾羽的是雄鳥，孔雀的身形雖美，不過叫聲十分尖銳駭人。

山裡遇見的動物

登山途中，
我遇見一隻很小的動物。
我們的視線對上了，
但牠看到我似乎也不怕，
只是吸著花蜜，
偷偷看著我。

【侏儒袋貂】（學名：Burramyidae）
又名「負子鼠」，只棲息在澳洲山地的稀有動物。外觀看來是老鼠，但其實與袋鼠等同為有袋類動物。體長約10公分，有尖鼻子和長尾巴。

好想坐上你的背

貓在水羚四周轉圈圈，
一副欲言又止的樣子。

【水羚】（學名：Kobus ellipsiprymnus）
又名「非洲大羚羊」，分布在非洲東部、南部的牛科動物。因為需要大量飲水，所以多半待在河川或湖畔等水邊，一小群生活在一起。雄性有新月形的彎角，長度可達90公分。

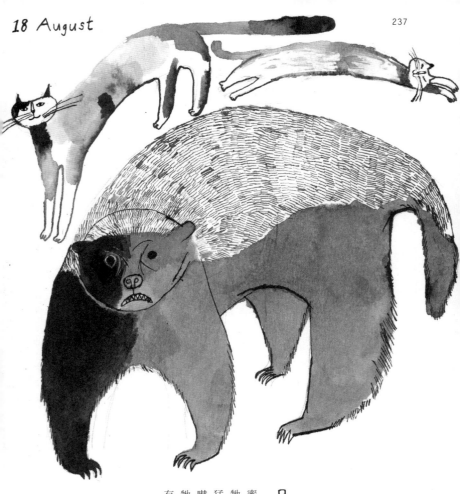

呆能力

蜜獾啊，很強呢。

牠前天也朝吉普車

猛然奔過去，

嚇得爸爸連忙把牠攔下來。

牠就是不曉得害怕，

有夠呆的。

【蜜獾】（學名：Mellivora capensis）

鼬科成員之一，個性衝動，勇於挑戰，聽說連獅子也不怕，還能抓毒蛇來吃。金氏世界紀錄認證為「世界最無所畏懼的動物」。

水果時間

我從餐廳丟出剩下的水果，
毛茸茸的猴子們
歡愉地側步跳靠過來。

【白袍狐猴】（學名：Propithecus verreauxi）
棲息在馬達加斯加島的森林裡，叫聲聽起來像「西法客」。擁有卓越的跳躍力，會做出雙腳側
跳的獨特姿勢，因此稱為「跳舞的狐猴」。

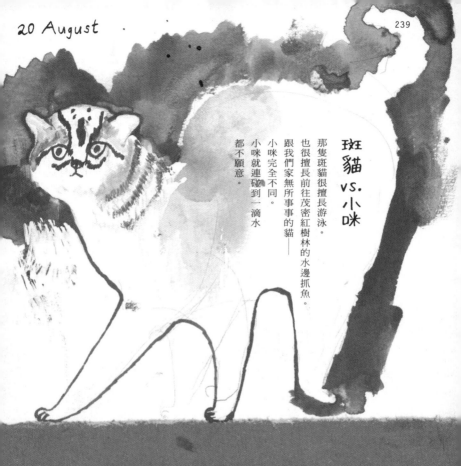

斑貓 vs. 小咪

那隻斑貓很擅長游泳。
也很擅長前往茂密紅樹林的水邊抓魚。
跟我們家無所事事的貓——
小咪完全不同。
小咪就連碰到一滴水
都不願意。

【扁頭貓】(學名：Prionailurus planiceps)
棲息在東南亞，是稀有的野生種貓科動物。擁有形狀奇特的流線型頭部，而且腳上有蹼。喜歡
在泥炭溼地等游泳，雖然是貓卻喜歡水。

## 21 August

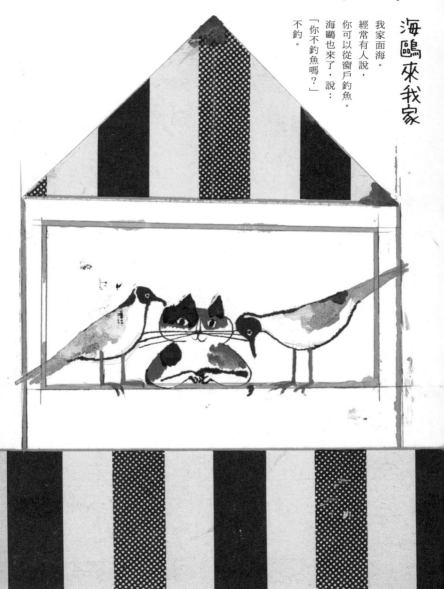

# 海鷗來我家

我家面海。

經常有人說，
你可以從窗戶釣魚。

海鷗也來了，說：
「你不釣魚嗎？」
不釣。

【博氏鷗】（學名：Larus philadelphia）
棲息在北美洲的小型海鷗。英文名「波拿巴海鷗」的「波拿巴」來自於拿破崙的侄子，也就是動物學家波拿巴
（Charles Bonaparte）。外型類似紅嘴鷗（Chroicocephalus ridibundus）；兩者的差異在於博氏鷗的翅膀內
側是白色。

ალექსანდრე ბუკია
## Александр Букия

珍貴的羊

那戶人家
十分寶貝那隻羊。
羊每年生小羊，產羊奶，
負責提供全家人的三餐。

# საქა ხაი
ლირიკული სიმღერა ფორტეპიანოს თანხლებით

【大馬士革山羊】（品種名：Damascus goat）
家山羊種的山羊，中東從很久以前就在繁殖，大馬士革是敘利亞的首都。牠有一顆大頭和獨特的表情，羊乳品質很高，在中東非常有人氣。

# 鳥巢的主人

我在水田裡發現鳥巢。

巢裡有七顆蛋，

家長不在家，

但是下午有水雞在附近晃盪，

所以我想牠一定就是

那些蛋的家長了。

我對貓說，

不可以抓鳥巢裡的幼鳥。

【紫青水雞】（學名：Porphyrula martinica）
分布在美國南部、中、南美洲大陸上。鳥喙是紅色，尖端是黃色，羽毛是藍色和綠色，長腿是黃色。在草叢裡築巢，雌鳥每次會產下6~10顆蛋。

住在叢林裡

我不是美洲豹
也不是貓，
我是小斑石虎。
叢林就是
我的家。

【小斑虎貓】（學名：Leopardus tigrinus）
英文名是「northern tiger cat」，不過牠不是美洲豹也不是老虎，而是野生種的貓科動物。與虎貓（Leopardus pardalis）、長尾虎貓（Leopardus wiedii）是近親，身體花色也很類似，不過小斑虎貓的體型更小。

豪邁吃法

河馬把整顆西瓜

喀喀、啪沙

吃掉了。

【河馬】（學名：Hippopotamus amphibius）
分布在非洲撒哈拉沙漠以南，喜歡水邊，因此古希臘人稱為「河中之馬」。一般常說「河馬的
汗水是血紅色」，其實這個血紅色的汗水可以幫助牠防止皮膚乾燥和曬傷。

溫暖的白毛

牠們是雪獸，
擁有能夠在雪中
跑上幾十公里的腳，
以及在冰上、
在暴風雪裡
只要縮成一團
就能夠溫暖入睡的
優質雪白毛皮。

【北極狼】（學名：Canis lupus arctos）
棲息在北極圈的狼種成員，鮮少能看見，因此也稱為「夢幻白狼」。白雪般的毛皮可以幫助牠隱身在銀色的冰雪
世界，不被敵人發現。

К. ЧЕРНИ

Соч. 740

ИСКУССТВО

БЕГЛОСТИ ПАЛЬЦЕВ

ДЛЯ ФОРТЕПИАНО

Тетрадь I

ГОСУДАРСТВЕННОЕ
МУЗЫКАЛЬНОЕ ИЗДАТЕЛЬСТВО
Москва 1953

横條紋的狗

看到書上照片的
塔斯馬尼亞虎，
貓心想，
與其說是老虎，
比較像是有斑紋的狗，
而且跟我一樣是橫條紋。

---

【袋狼】（學名：Thylacinus cynocephalus）
澳洲本土的袋狼已經滅絕，只剩塔斯馬尼亞島還有，但是到20世紀初也全數絕種。背上有類似
老虎的斑紋，因此也稱為「塔斯馬尼亞虎」。

個子很高的大白鳥

白貓說，好大的鳥。
黑貓說，好白的鳥。

【大白鷺】（學名：Ardea alba）
白鷺鷥之中體型最大、脖子最長的物種。在日本屬於夏候鳥，會在本州到九州一帶繁殖。全身羽毛是白色，鳥喙
是黃色，只有到了夏天的繁殖期會變成黑色。

百獸之王

獅子的鬃毛
烏黑又蓬鬆，好有氣勢。
而且叫聲、爪子、牙齒也很大，
還很有耐性，
所以才能夠成為全世界猛獸的王。

【開普獅】（學名：Panthera leo melanochaitus）
又叫「好望角獅」，從前分布在南非共和國的開普敦地區，目前已經滅絕。雌獅的剝製標本留
下的紀錄是全長264公分，與巴巴里獅（Panthera leo leo）並列為最大的獅子。

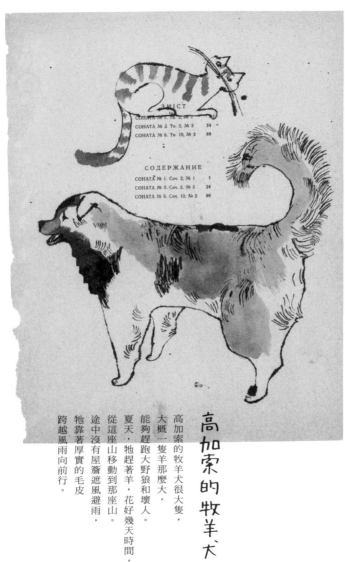

ЗМIСТ

СОНАТА № 1. Тв. 2, № 1

СОНАТА № 3. Тв. 2, № 3　　24

СОНАТА № 6. Тв. 10, № 2　　58

СОДЕРЖАНИЕ

СОНАТА № 1. Соч. 2, № 1　　1

СОНАТА № 3. Соч. 2, № 3　　24

СОНАТА № 6. Соч. 10, № 2　　58

高
加
索
的
牧
羊
犬

高加索的牧羊犬很大隻，
大概一隻羊那麼大，
能夠趕跑大野狼和壞人。
夏天，牠趕著羊，花好幾天時間，
從這座山移動到那座山。
途中沒有屋簷遮風避雨，
牠靠著厚實的毛皮
跨越風雨向前行。

【高加索犬】（品種名：Cauacasian Shepherd Dog）
原產於俄羅斯高加索地區的犬種，聽說繼承了狼的血統。常當作護衛犬，保護羊等家畜不受狼或家畜小偷攻擊。

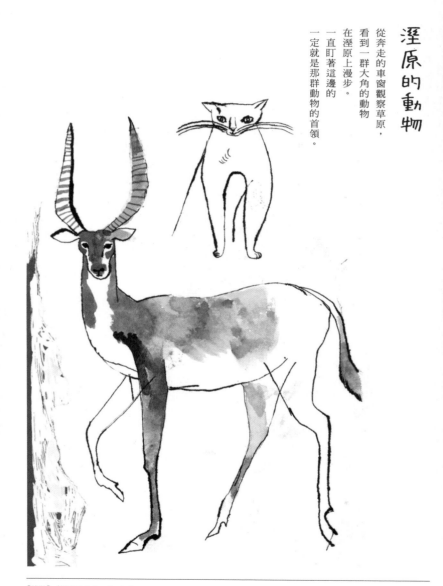

溼原的動物

從奔走的車窗觀察草原，
看到一群大角的動物
在溼原上漫步。
一直盯著這邊的
一定就是那群動物的首領。

【驢羚】（學名：Kobus leche）
分布在非洲南部的納米比亞、波札那等地方。身體是栗色，雄性有細長氣派的角。大量群居在有沼澤或溼地的草原，吃水草與溼地植物維生。

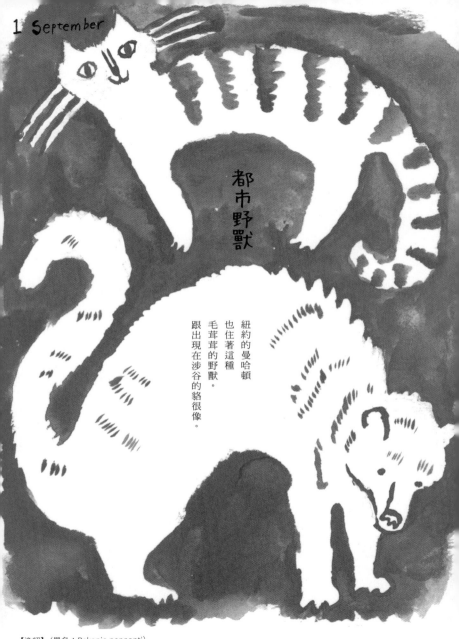

## 1 September

都市野獸

紐約的曼哈頓
也住著這種
毛茸茸的野獸。
跟出現在涉谷的貉很像。

【漁貂】（學名：Pekania pennanti）
分布在加拿大、北美洲的鼬科肉食動物。棲息在森林裡的河邊，也能夠生活在城市裡，近年來出沒在紐約市曼哈頓區引起話題。

# 吃水果的野獸

金毛的野獸

每晚都來摘我家的果子吃。

家人嘴上說：

「果子又被牠吃掉了。」

語氣卻似乎很開心。

【蜜熊】（學名：Potos flavus）

棲息在墨西哥南部到巴西東部等中南美洲的熱帶雨林裡。外型類似猴子，但其實是浣熊的近親。會攻擊蜂巢覓食，因此稱為「蜜熊」。

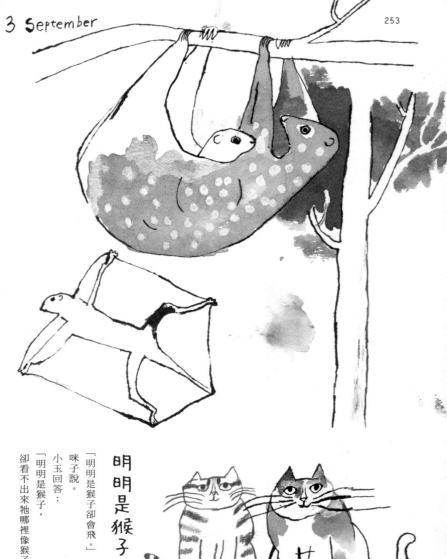

# 明明是猴子

「明明是猴子卻會飛。」
咪子說。

小玉回答：
「明明是猴子，
卻看不出來牠哪裡像猴子。」

【鼯猴】（學名：Dermoptera）
分布在菲律賓、中南半島一帶。身體兩側有飛膜，可以在樹林間滑翔，與鼯鼠很類似。

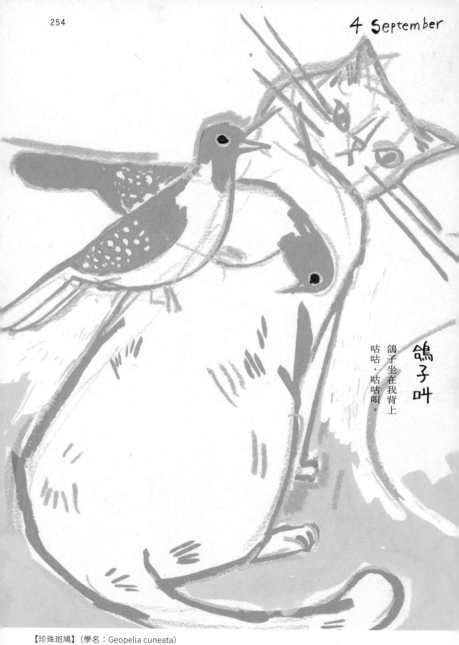

鴿子叫

鴿子坐在我背上

咕咕、咕咕叫。

【珍珠斑鳩】（學名：Geopelia cuneata）
棲息在澳洲，是世界最小的鴿子。日文名是「薄雪鳩」，澳洲當地因為牠美麗的翅膀，也稱牠為「鑽石鴿」。羽毛上的小斑點看起來很像白雪。

რამაზ კარუხნიშვილი
**Рамаз Карухнишвили**

# მუხამბაზი
ვაჟთა ვოკალური ანსამბლისათვის

# МУХАМБАЗИ
ДЛЯ МУЖСКОГО ВОКАЛЬНОГО АНСАМБЛЯ

ssr კავშირის მუსიკალური ფონდის საქართველოს განყოფილება
19 თბილისი 74
Грузинское отделение Музфонда Союза ССР
19 Тбилиси 74

必須小心

臭鼬倒立時要小心！

牠要放屁了！

【斑臭鼬】（學名：Spilogale）
廣泛棲息在南、北美洲大陸上，特徵是背上的黑毛有白色條紋。牠會朝敵人噴出臭味攻擊，但有時光是擺出倒立的準備攻擊姿勢，就足以嚇退敵人。

感恩的心

我是在眼睛還沒睜開時
被撿回家，
用羊奶餵大。
我很感謝羊。

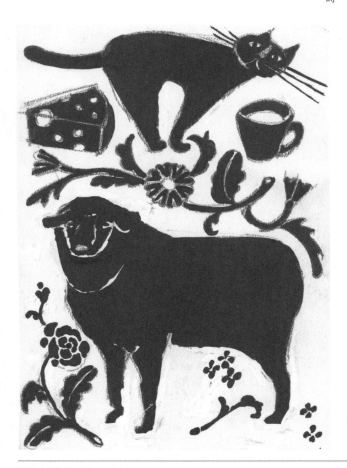

【薩福克羊】（品種名：Suffolk）
西元前就馴化至今的綿羊。薩福克羊原產於英國薩福克郡，特徵是羊毛為白色，頭部和四肢是黑色。英國黏土動
畫《笑笑羊》裡的角色就是薩福克羊。

# 7 September

257

今天的點心

小獺吃威化餅乾時，
就會面無表情呢。

【阿爾卑斯旱獺】（學名：Marmota marmota）

分布在歐洲中部、南部的高山地區，大型松鼠的近親。會用堅硬的爪子挖地穴，一年之中有半年以上都在地穴裡冬眠。快要冬眠之前，牠的體重會增加達兩倍。

# 自豪的羽翼

我請牠讓我瞧瞧牠自豪的飾羽。

好美啊，給我一根。

我這麼說，卻被拒絕了。

因為飾羽不多，

就算只少一根，

看起來也很寒酸。

牠這麼說。

---

【華麗琴鳥】（學名：Menura novaehollandiae）

澳洲特有種。日文稱為「琴鳥」是因為雄鳥的尾羽很像豎琴。澳洲的十分錢硬幣上就有出現這種鳥。

笑話不好笑

我就先摘下你的腦袋，從頭吃起吧？

哎呀，

開玩笑的啦。

牠是這麼說，

可是我完全聽不出是在開玩笑。

---

【婆羅洲金貓】（學名：Catopuma badia）

馬來西亞、婆羅洲的特有種，全世界數量最稀少的貓科動物之一。體型跟家貓差不多大。身體是紅褐色，尾巴長。主食是肉類，也吃小型哺乳類或鳥類。

好興趣，壞興趣

烏鴉喜歡收集亮晶晶的物品。

另外就是，

牠也很喜歡捉弄那隻

叫佛萊迪的貓。

【烏鴉】（學名：Corvidae）
鳥類之中智慧最高的動物，人稱「有翅膀的靈長類」。頭腦聰明又愛玩，喜歡收集亮晶晶的物品。科學研究也發現牠會算東西的數量。

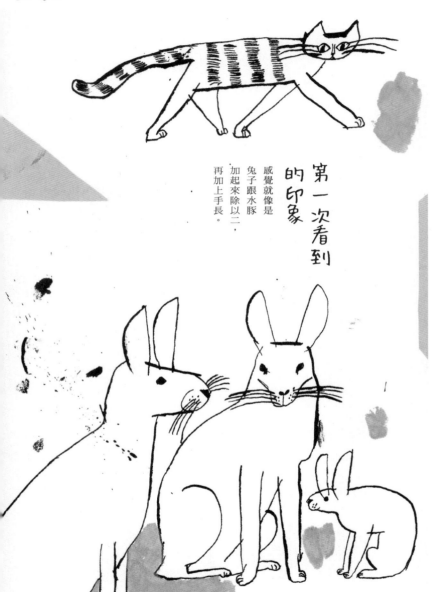

第一次看到
的印象

感覺就像是
兔子跟水豚
加起來除以二，
再加上手長。

【長耳豚鼠】（學名：Dolichotis patagonum）
又名「兔豚鼠」，長耳朵類似兔子，其實跟水豚同樣是老鼠的近親。分布在南美洲的阿根廷，棲息在巴塔哥尼亞草原等地方。體長約60~70公分，前腳有利爪，可用來挖巢穴等。

與作

與作的體型比一般秋田犬要來得大，
很親人。

鄰居們都很疼牠，
餵食牠太多東西，
結果牠家門上
不得不貼出告示：
「請勿給與作點心或肉類。
動物醫院的醫生說，
與作如果吃到有調味的食物，
或是人吃的食物，
很可能會生病。」

【秋田犬】（品種名：Akita）
被指定為國家天然紀念物的日本犬種之一。原產地是秋田縣大館市，祖先是這裡故有的獵犬「又鬼犬」（或稱熊犬）。因為電影《忠犬小八》，使得民眾喜歡上牠淡漠的表情。

## 喜歡的食物

臆羚只挑
剛長出來的苜蓿芽吃。
牠說新芽最柔軟好吃。
跟蘿蔔嬰有點像，對吧？

【臆羚】（學名：Rupicapra rupicapra）
分布在庇里牛斯山、阿爾卑斯山、亞平寧山脈等地方，是羚羊的夥伴。因為姿勢端正，人稱「阿爾卑斯貴公子」。草食性，採食草與樹木果實等，擅長攀岩，夏季覓食時會登上4000公尺以上的高地。

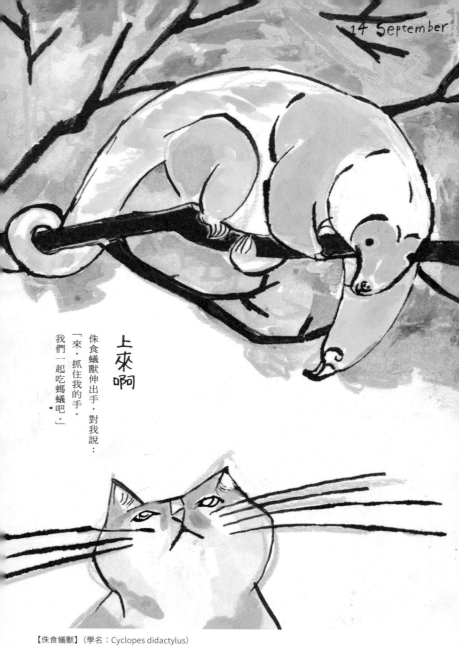

## 上來啊

侏食蟻獸伸出手，對我說：

「來，抓住我的手。

我們一起吃螞蟻吧。」

【侏食蟻獸】（學名：Cyclopes didactylus）
分布在中美洲到南美洲，在食蟻獸夥伴之中體型最小，只有人類的手掌大。英文名稱「pygmy anteater」意思是「侏儒般的食蟻獸」，主要棲息在樹上。

## 印度野牛的真面目

聽到對方叫印度野牛，我還以為一定有大獠牙和銳利目光，模樣很恐怖，沒想到印度野牛是文靜又溫柔的動物。

【印度野牛】（學名：Bos gaurus）
分布在印度到中南半島、馬來半島一帶，別名「亞洲野牛」。牛科之中體型最大，雄性甚至有體重可達1500公斤的個體。體型雖然龐大，不過個性很溫和穩重。

# WHAT'S A [ZINE]?

/'zēn/ ZEEN: An independently publishi... ...usually reproduced

**Disco... ...ll the Portland Zines and plan
your trip at TravelPortland.com.**

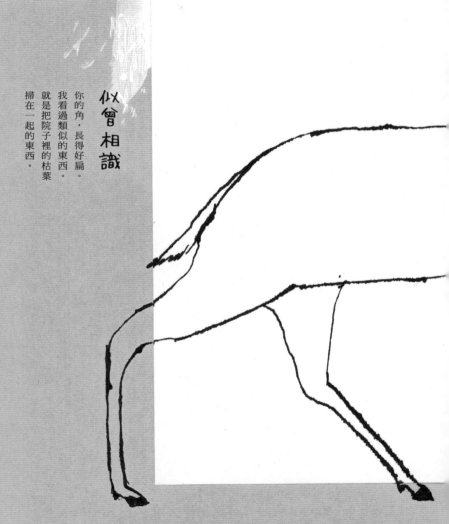

似曾相識

你的角，長得好扁。
我看過類似的東西。
就是把院子裡的枯葉
掃在一起的東西。

【黇鹿】（學名：Dama dama）
分布在南歐等地方。英文名「fallow deer」的「fallow」，意思是落葉般的淡棕色。只有雄鹿有角，並且會擴張
成華麗的手掌形狀。

# 不回山上

那個長得很像日本鬣羚的動物，
從小就與父母分開，
在人類的家庭長大。
想要把牠野放，
帶牠去山上好幾次，
牠總是不知不覺回到家，
和貓玩耍。
村裡的人也不介意牠的存在，
所以就隨牠高興了。

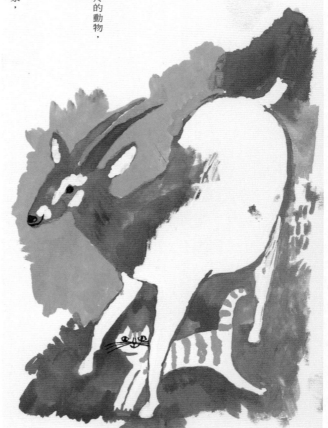

【武廣牛】（學名：Pseudoryx nghetinhensis）
棲息在中南半島森林裡的牛科動物，又名「中南大羚」。特徵是向後翻的角，也稱為「亞洲獨
角獸」。

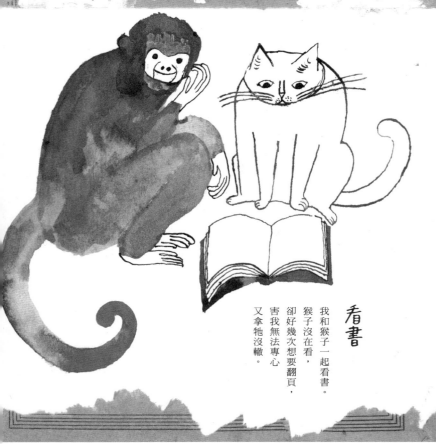

18 September

看書

我和猴子一起看書。
猴子沒在看，
卻好幾次想要翻頁，
害我無法專心，
又拿牠沒轍。

【絨毛猴】（學名：Lagothrix）
分布在南美洲亞馬遜河流域的熱帶雨林森林裡。全身的毛類似羊毛，能夠用長尾巴捲住物品。

# 氣味的説明

斑哥羚羊有類似運動會的味道。
所謂運動會的味道，
就是太陽公公和乾燥紅土的味道，
混合著拔河繩子那種、
類似乾草的味道。

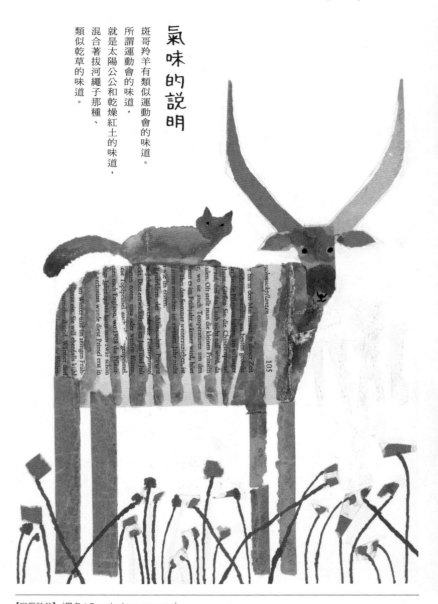

【斑哥羚羊】（學名：Tragelaphus eurycerus）
分布在西非、剛果民主共和國等地方。亮栗色的毛上有白色直條紋，外型在羚羊之中十分出色。

沉思

我一直以為一角鯨的角是鑽頭。
我一直以為牠是用這個鑽頭破冰，
在冰冷的大海裡前進。

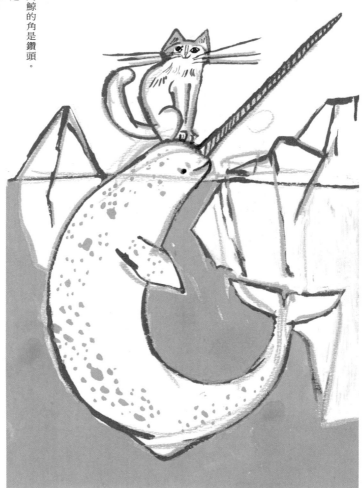

【一角鯨】（學名：Monodon monoceros）
棲息在北極海的藍白色鯨魚，也稱為「海洋獨角獸」。特徵是看起來像角的犬齒。雄鯨的犬齒是螺旋狀生長，最長可達3公尺。

# 野餐

野餐時，
有一大群野牛湊過來，
為了避免三明治沾上塵土，
暫時先把蓋子蓋上。

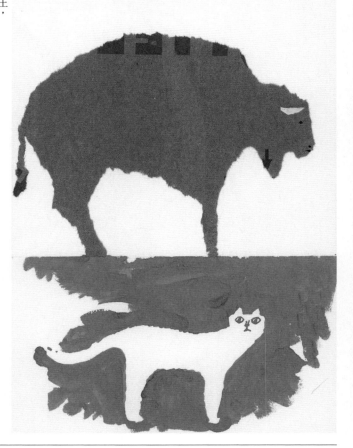

---

【野牛】（學名：Bison）

體型大，有彎角的野生牛總稱。包括棲息在北美洲的美洲野牛，以及棲息在歐洲的歐洲野牛這兩種。但兩種野牛的野生種幾乎瀕臨滅絕，目前正加強保育中。

黃喉貂出沒

雞舍有黃喉貂出沒！
所以爸爸一早就在整修雞舍。
黃喉貂能夠從小縫隙
或挖洞從地下潛入雞舍，
傷害雞群。
要是牠不做壞事，
在田裡奔跑的細長身影
倒是很可愛呢。

【黃喉貂】（學名：Martes flavigula）
棲息在西伯利亞東部、中國東部、爪哇、婆羅洲等的森林帶。尾巴比其他貂類更長，頭部是黑色，脖子和胸前是
黃色，毛皮很美。

# 今天的博洋

松鼠一顆接著一顆
把樹木果實和葵瓜子塞進嘴裡。
看著牠的臉逐漸塞到變形，
博洋覺得很有趣。

【西伯利亞花栗鼠】（學名：Tamias）
廣泛棲息在亞洲的花栗鼠，特徵是背上的直條紋，也是松鼠中最多、最常見的物種。臉頰內有頰囊，可用來搬運食物。

美麗的藍色

那條河邊，
住著一對小翠鳥夫妻。
小翠鳥的羽毛顏色
是美麗的藍色，
從遠處也能看見。

【小翠鳥】（學名：Ceyx pusillus）
分布在澳洲與紐西蘭，普通翠鳥（Alcedo atthis）的夥伴。頭部和背部是藍色，體長約12公分，嬌小可愛。

令人在意的
尾巴

尾羽會
一抽一抽抖動的鳥
來了。

【鶺鴒】（屬名：Motacilla）
中文名稱的意思是「背很直、姿勢很美的鳥」。不停晃動長尾羽的姿勢，看起來就像在敲石頭，因此在日本稱為「石扣鳥」。

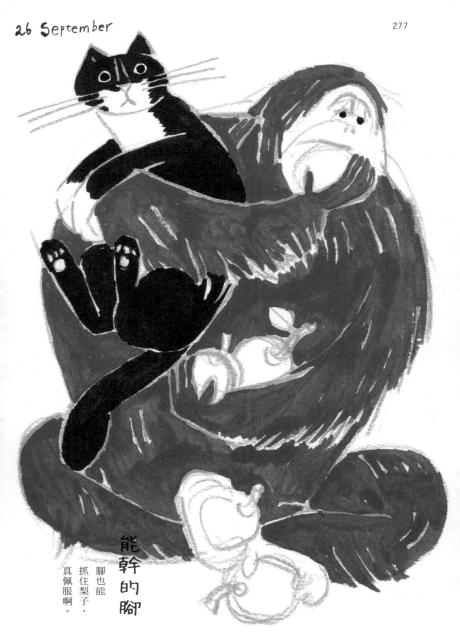

能幹的腳

腳也能抓住梨子，真佩服啊。

【人猿】（學名：Pongo）
名稱意思是「森林中的人」，只棲息在亞洲的蘇門答臘與婆羅洲。這個橘紅長毛的靈長類動物智商高，個性穩重，生活在樹上，最愛水果，又名「紅毛猩猩」。

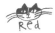

在犬加利樹上

那個傢伙只吃尤加利樹的新芽和花。

牠有時會從這棵樹換到那棵樹，

聽說是用飛的，

可是牠都在晚上活動，

所以我沒看過。

【大袋鼯】（學名：Petauroides volans）

分布在澳洲的有袋類哺乳動物。跟齧齒目的日本大鼯鼠一樣，會利用身體兩側的飛膜在樹林間滑翔，屬於「滑翔有袋類」。喜歡的食物與無尾熊一樣是尤加利樹葉。

縮小的獅子

人家說你是縮小的獅子。
這麼說來，我覺得看起來也像
放大的鼬鼠。

【細腰貓】（學名：Herpailurus yaguarondi）
棲息在美洲大陸，美洲獅的近親，數量稀少的小型貓科動物。在部分西班牙語國家也稱牠為「小獅子（Leoncillo）」。

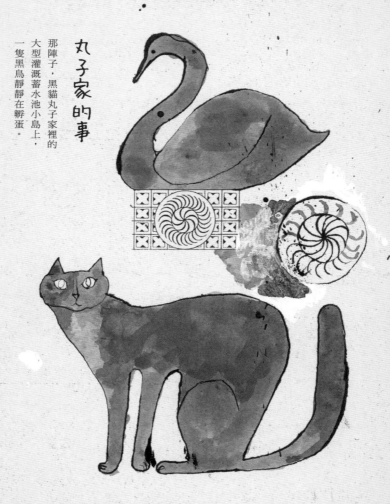

丸子家的事

那陣子，黑貓丸子家裡的大型灌溉蓄水池小島上，一隻黑鳥靜靜在孵蛋。

【黑天鵝】（學名：Cygnus atratus）
棲息在澳洲的池邊、湖畔、海灣，是天鵝的夥伴。英文名稱「Black swan」，全身是漆黑的羽毛，只有鳥喙是紅色。

SIBYLLEBUCH
FÜR PFLANZENFREUNDE

無視我？

「你那麼急，
要去哪裡？」
貓問兔子。
兔子完全無視貓的問話，
兀自跑開。

【黑尾傑克兔】（學名：Lepus californicus）
傑克兔的夥伴，分布在北美森林帶，也生活在農場等地方。採食草、仙人掌等植物。牠是大胃王，聽說一天可吃到1.5公斤以上。

那是緞帶還是領帶？

那對長耳朵，似乎可以打成蝴蝶結。

---

【長耳山羊】（學名：Capra hircus）
一如名稱所示，牠是耳朵很長的山羊，原產於巴基斯坦，目前也有當家畜的馴化種。下垂的耳朵長約30~40公分。角也轉了一圈，形狀相當具有特色。

# 賈斯帕

賈斯帕是一隻黑狗。
賈斯帕最討厭看家，
前不久因為太寂寞，
趁著所有人不在家，
把鞋櫃打開，
扯出裡面所有的鞋子洩忿。

【黑俄羅斯㹴】（品種名：Black Russian Terrier）
名字有「㹴」卻不是㹴犬，原產於俄羅斯，育種的用意是當軍犬、警犬使用。體型碩大，個性勇敢，與可愛的外表成反差，很有魅力。

很科幻？

金屬翠綠色光澤的椋鳥。
簡稱翠麗椋鳥。
再縮短一點就是翠椋。
日文唸起來有點科幻感。

【翠麗椋鳥】（學名：Lamprotornis iris ／ Coccycolius iris）
分布在非洲的幾內亞、獅子山共和國、象牙海岸共和國。灰椋鳥的夥伴。特徵是翠綠色的羽毛，以及帶金屬光澤的鮮豔顏色。

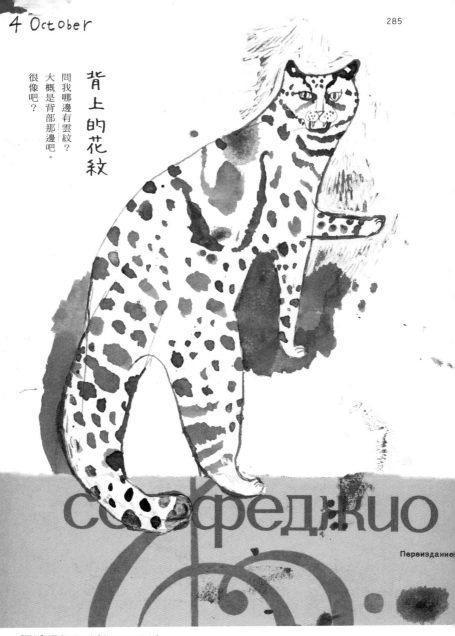

背上的花紋

問我哪邊有雲紋？
大概是背部那邊吧。
很像吧？

【雲貓】（學名：Pardofelis marmorata）
分布在尼泊爾、中南半島、馬來半島、蘇門答臘、婆羅洲等地方。數量稀少的野生貓之一，身上有黑色雲紋，尾巴非常長。

一個接著一個出現

割稻時，
咚咚跳出
長得很可愛的
小老鼠們。

---

【巢鼠】（學名：Micromys minutus）
棲息在日本的草地，體型只有人類拇指大的袖珍型可愛老鼠。擅長把芒草穗編成巢穴用來養小孩等，生態很特殊。隨著近年來草地減少，數量也逐漸減少。

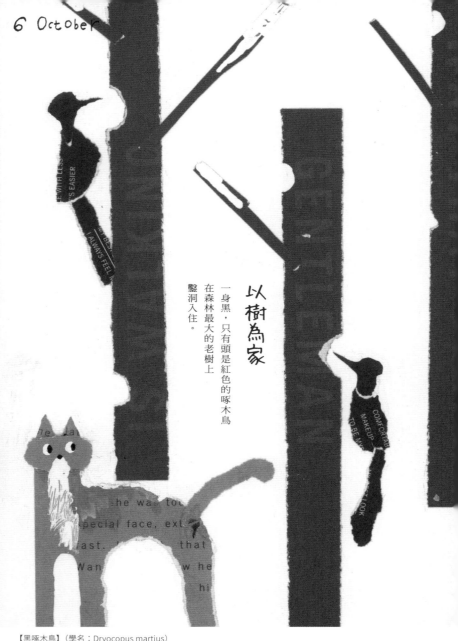

6 October

## 以樹為家

一身黑，只有頭是紅色的啄木鳥
在森林最大的老樹上
鑿洞入住。

【黑啄木鳥】（學名：Dryocopus martius）
在日本，分布在北海道和東北，是啄木鳥的夥伴。體型與烏鴉相當，頭部有紅色羽毛。北海道原住民稱之為「鑿船鳥」，聽說牠也會通知大家熊的所在位置。

傳説

很久很久以前，狼住在森林裡，
牠們奔跑的聲音、對著遠方吠叫的聲音、
小狼們吵鬧的聲音、鹿群逃走的聲音，
各種聲音洋溢，
但現在已經
完全靜悄悄。

【北海道狼】（學名：Canis lupus hattai）
狼的亞種之一，特徵是眼睛四周與嘴唇是黑色。從前是生活在北海道的野生狼，北海道原住民
稱為「吠神」。

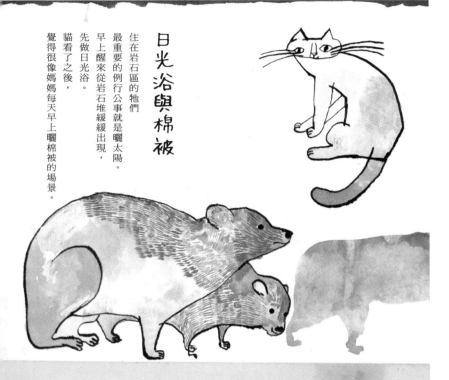

日光浴與棉被

住在岩石區的牠們
最重要的例行公事就是曬太陽。
早上醒來從岩石堆緩緩出現，
先做日光浴。
貓看了之後，
覺得很像媽媽每天早上曬棉被的場景。

კესანე და ია ტკბილი მეზობლები იყვნენ. დააბერავდა ნიავი და მიახლოიდა
მეგობრებს ერთმანეთს. ისინი გადაიჭდევდნენ ყელზე ყელს და სტკაბილიდნენ
სიყვარულით; მოჰკვეებოდნენ ტკბილ ჩუკუჩუკს, მაგრამ კაცის ყური კი ძნლიან
ქვირად გაიგონებდა ამათ ლაპარაკს.

II

იამ შენიშნა, რომ იმის ახლოს ხშირად მოფრინდება ხოლმე ერთი ჩიტი და
ბუჩზებს იჭერს. იამ ეს ამბავი კესანეს შეატყობინა.
—მეშინია, —უთხრა მეგობარს, —იმ ორჩება ცხოველმა არაფერი მავნოს,
სულ ჩემს ახლოს დათრინავსო.
—ნუ გეშინიან, ჩემო ტურფავ, შენთან რო ბუჩზება, იმათ იჭერს! კიდეც
უნდა გეითაროდა, რომ მაგ სისხლისმსმელებს გვაცლიან; იმათ ჩვენგან სხვა
არაფერი არა სურით!
—მე კი გული რაღაც უბედურებას მიქადის, —თქვა იამ, —ეგ ან გამპუცლეტს
და ან ერთ რასმე დამმართებს!

【蹄兔】（學名：Hyracoidea）
分布在非洲大陸與中東等地方，群居生活在岩石區的稱為「岩蹄兔」。體型與兔子差不多大，外觀比較像老鼠，
不過分類上卻是大象的近親。

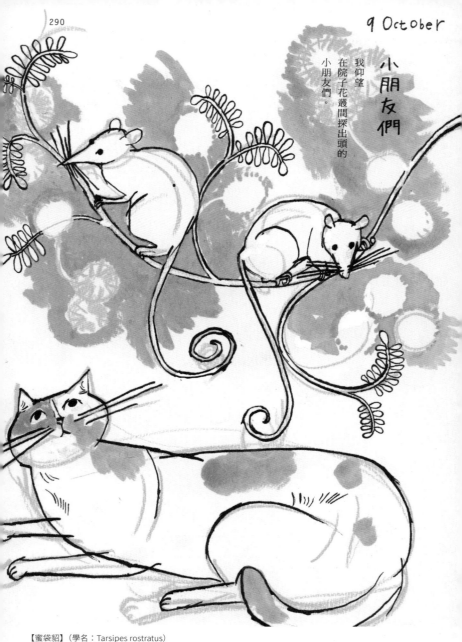

9 October

小朋友們

我仰望
在院子花叢間探出頭的
小朋友們。

【蜜袋貂】（學名：Tarsipes rostratus）
分布在澳洲西南部，與無尾熊同樣是有袋類動物，也是哺乳類動物中，罕見以花蜜為主食的物種，牠會伸出長舌頭舔食花蜜和花粉。

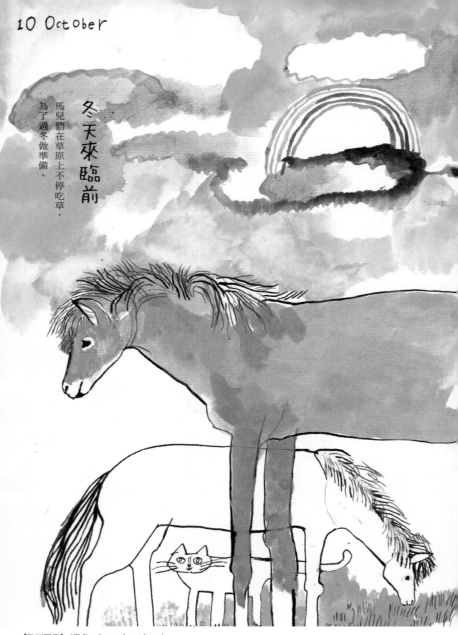

冬天來臨前

馬兒們在草原上不停吃草，
為了過冬做準備。

【歐洲野馬】（學名：Equus ferus ferus）
過去生活在歐洲和俄羅斯的野生野馬的亞種，身體是灰色，鬃毛是黑色。南俄羅斯剩下的最後
一群，早在19世紀滅絕。

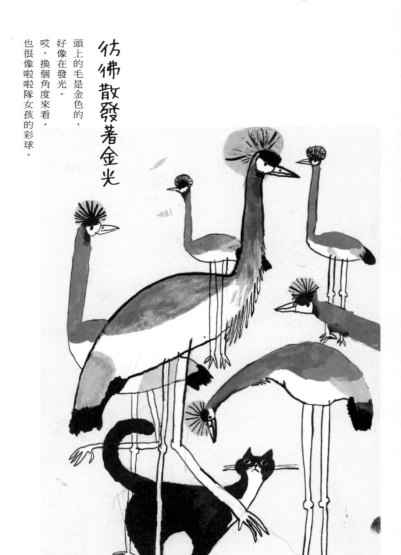

仿彿散發著金光

頭上的毛是金色的，
好像在發光。
哎，換個角度來看，
也很像啦啦隊女孩的彩球。

【黑頸冠鶴】（學名：Balearica pavonina）
棲息在非洲中部、西部大草原等地方，是鶴的夥伴，特徵是頭部有黃色冠羽。牠是奈及利亞的
國鳥；過去數量很多，現在已經減少。

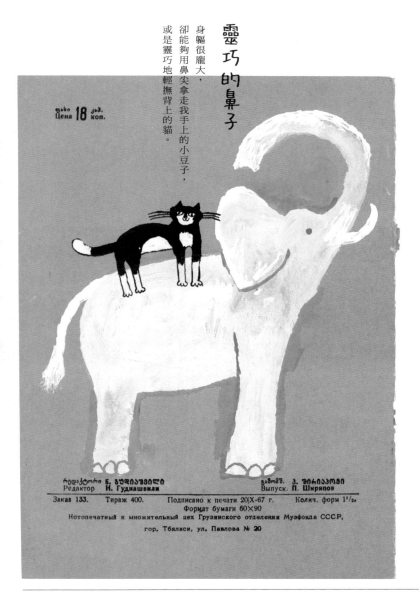

靈巧的鼻子

身軀很龐大，
卻能夠用鼻尖拿走我手上的小豆子，
或是靈巧地輕撫背上的貓。

---

【非洲草原象】（學名：Loxodonta africana）
分布在非洲大陸的撒哈拉沙漠以南地區。最具代表性的長鼻子除了用來嗅味道和呼吸，也可以
像手指一樣抓住小物品。

## 松鼠的抱怨

「我不太喜歡橡實。

大家為什麼都以為

我喜歡橡實呢？

橡實又澀又不好吃。

大家只要吃過一次就知道啊。」

松鼠這麼說，

不過貓沒在聽。

---

【日本松鼠】（學名：Sciurus lis）

冬天之前會把所有時間都用來儲存糧食。松鼠擺動蓬鬆尾巴的樣子很可愛，其實牠是在表達焦躁不滿與反感。

普普

聽說我弟（雖然牠是狗）普普的祖先
會追狐狸，
但是普普，不管我怎麼教牠，
牠卻連一隻老鼠也抓不到。
普普，加油。

【米格魯】（品種名：Beagle）
原產於英國，14～15世紀左右就用來獵兔，是歷史悠久的獵犬。眾人喜愛的史努比是「全世界最有名的米格魯」。

保護色

羽毛顏色看起來很華麗，
但是當牠蜷縮在岩石堆裡
就會變成與岩石堆的
小石子或土壤相同顏色，
完全分辨不出來。

СОДЕРЖАНИЕ

... 2
... 9
... 11
... 15
... 18
... 18
... 19
... 20
... 23
... 26
... 29
... 30
... 32
... 35
... 35
... 38
... 45
... 47
... 51
... 52
... 56
... 59
... 61
... 63
... 65
... 67
... 68
... 71
... 71

【橫斑沙雞】（學名：Lichtenstein's Sandgrouse）
分布在非洲大陸的沙雞科鳥類，羽毛上有黑色和褐色的直條紋。雄鳥的額頭有個黑色花紋；因為這個特徵，所以
這種鳥在日本稱為「黑額沙雞」。

玩什麼好呢？

要玩骰子？
還是玩撲克牌？
或者是彈力球？

【鼷鹿】（學名：Tragulidae）
分布在中非西部與東南亞。在日本叫「豆鹿」，體長約40公分，是最小型的反芻動物，踮著腳尖的走路方式很有趣。

17 October

斑貓的名字叫布拉

三兄弟之中，
只剩下布拉還活著。
後來布拉的父親、
母親也被盜獵者抓走。
儘管如此，布拉還是一樣
愉快地抓鳥和老鼠，
在斯里蘭卡的森林裡生活。

【鏽斑豹貓】（學名：Prionailurus rubiginosus）
棲息在印度南部與斯里蘭卡的袖珍型野生貓。生活在樹上，捕食老鼠、鳥類、蜥蜴，據說個性相當友善活潑。

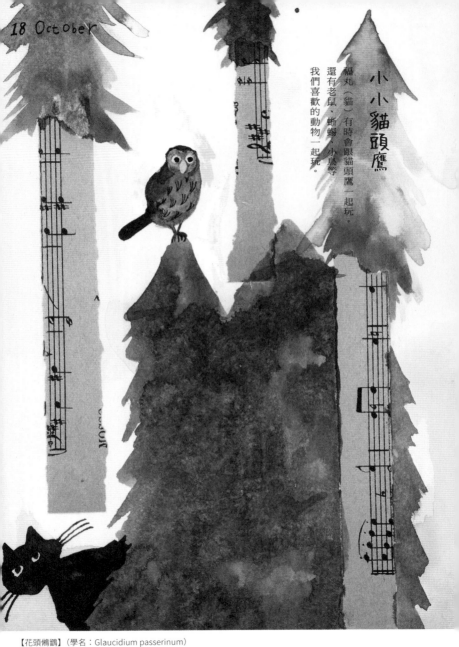

18 October

## 小小貓頭鷹

福丸（貓）有時會跟貓頭鷹一起玩，
還有老鼠、蜥蜴、小鳥等
我們喜歡的動物一起玩。

【花頭鵂鶹】（學名：Glaucidium passerinum）
歐洲最小的貓頭鷹夥伴，茶褐色的身體在腹部有斑點。主要是肉食，捕食體長與自己差不多的鳥類和老鼠等。

19 October

跑

我看過你在草地上奔跑。
就像彈簧般乒地猛然彈起，
跑得飛快。

【跳羚】（學名：Antidorcas marsupialis）
棲息在南非草原上，跳躍力驚人，彷彿腳底有裝彈簧。南非的國家橄欖球隊也稱為「跳羚隊」。

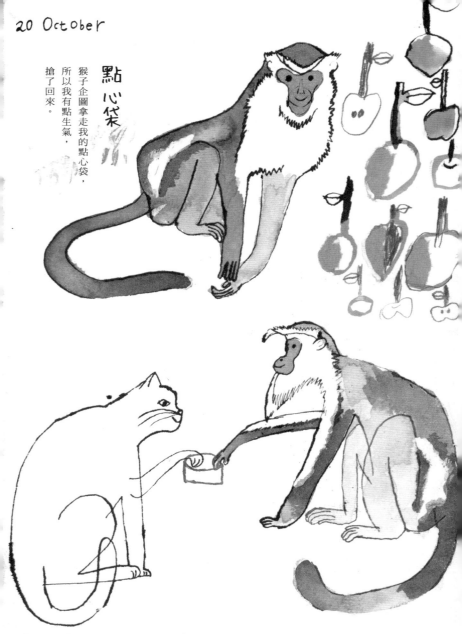

20 October

點心袋

猴子企圖拿走我的點心袋，所以我有點生氣，搶了回來。

【黛安娜鬚猴】（學名：Cercopithecus diana）
分布在西非的森林帶，是長尾猴屬的夥伴。黑臉，額頭上的白毛看起來像新月，因此也稱為「月之女神」。

21 October

А. МАЧАВАРИАНИ

ДЕТСКИЙ
АЛЬБОМ

для фортепиано

Всесоюзное издательст.
СОВ ТСКИЙ КОМПОЗИТОР
Москва 1968

上班族

我媽稱那隻大鳥
是上班族。
因為牠的模樣
就像穿著灰西裝、打領帶。

【蒼鷺】（學名：Ardea cinerea）
棲息在日本九州以北的水邊，是在日本繁殖的鷺科之中體型最大。體長超過90公分，展翅可達160公分左右，特徵是背上有灰毛。

## 打獵的樣子

藏狐一直待在洞穴旁邊等著鼠兔出洞。

比起打獵，貓覺得藏狐的臉更好笑，所以一直看著。

【藏狐】（學名：Vulpes ferrilata）
棲息在中國西部的西藏高原、拉達克高原區、尼泊爾等高地。特徵是四角形的臉，以及看起來很厭世的表情也很獨特。

# 黏人狗

秋天逛草原時，
坐在鹿的背上是最好的方法。
因為秋天草原裡有那個叫黏人狗？
就是各種野草的種子會黏在身上，
所以我真的很討厭走路去。

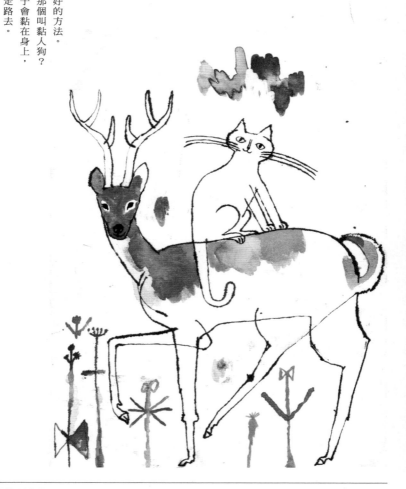

【南美草原鹿】（學名：Ozotoceros bezoarticus）
很優雅的鹿，棲息在南美洲的草原。身體是紅褐色，雄鹿有三叉的角。近年來數量急速減少。

24 October

外星人

我看到奇異的猴子。
長得很像知名電影的外星人。

【眼鏡猴】（學名：Tarsiidae）
棲息在菲律賓、婆羅洲等東南亞地區，尺寸只有巴掌大的袖珍猴子。特徵是如彈珠般圓滾滾的大眼睛，以及突出的耳朵。尾巴有身體的大約兩倍長，能夠幫助跳躍。

橡實山

差不多到了橡實收成的時期。
春天見過的小野豬們
現在也因為吃了橡實，
變得圓滾滾。

【野豬】（學名：Sus scrofa）
又名「山豬」，被認為是家豬的原種。野豬的幼獸與成獸不同，身上有直條紋蓬鬆的毛，十分可愛。

比想像中更大

既然叫鼠海豚，顧名思義
就是跟老鼠一樣小的海豚，
沒想到牠比我想像中還大。
比狗狗約翰還大隻，
我驚呆了。

【小頭鼠海豚】（學名：Phocoena sinus）
又名「加州灣鼠海豚」，只棲息在墨西哥的加州灣北部，屬於稀有的鼠海豚。被視為是「全世界最有可能瀕臨滅絕的鯨下目動物」，據說全球只剩下約30隻。

草原的馬

一望無際的草原上
住著野馬。
住在蒙古包的貓
看著野馬，心想：
「感覺跟我們家的馬有點不同呢。」
而野馬看著貓，也在想：
「這隻蒙古旱獺
（土撥鼠）的顏色真奇怪。」

---

【蒙古野馬】（學名：Equus ferus przewalskii）
現存唯一的野生馬的亞種，頭大腿短，體格結實健壯，少數棲息在中亞草原地帶。以發現者的
名字命名，因此也稱為「普氏野馬」。

Red

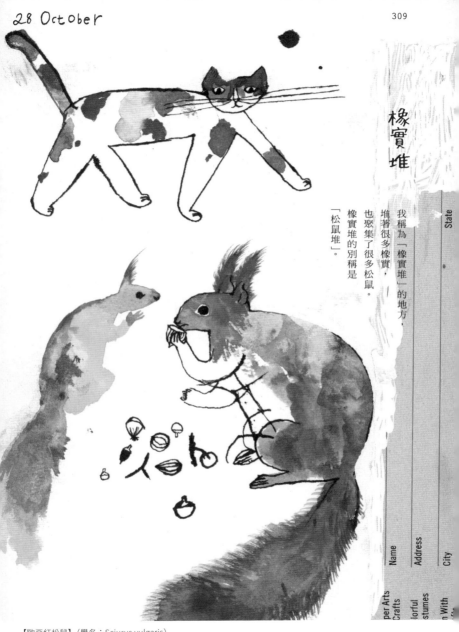

橡實堆

我稱為「橡實堆」的地方，
堆著很多橡實，
也聚集了很多松鼠。
橡實堆的別稱是
「松鼠堆」。

【歐亞紅松鼠】（學名：Sciurus vulgaris）
分布在歐洲、俄羅斯等地方，特徵是紅毛與蓬鬆大尾巴。進入冬天之前會在地下儲存橡實，但牠經常忘記自己埋橡實的地方，結果橡實發芽長成大樹，因此牠也被稱為「製造森林的動物」。

你那充滿魅力的羽毛形狀

你的每根羽毛顏色、形狀全都那麼獨特。

可以給我一根嗎？

30 October

chic ... perfec... bl...

「毛耳」這我知道。
就是耳朵毛茸茸的意思。
問題是接下來，
到底是老鼠？
狐狸？
還是猴子？

怎樣？

【毛耳鼠狐猴】〈學名：Allocebus trichotis〉
分布在馬達加斯加島，是鼠狐猴科的成員之一。耳朵有長毛，主食是植物，吃花蜜或樹汁等，
5~9月的乾季會休眠。

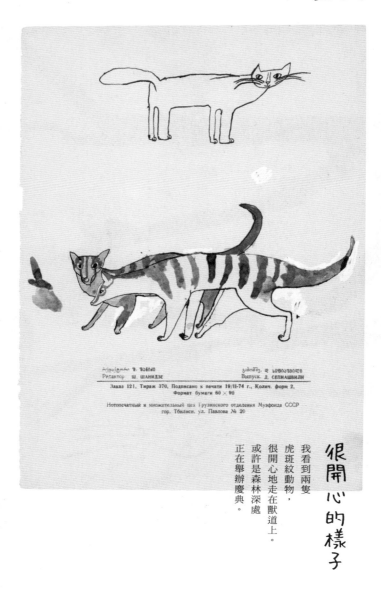

Редактор Ш. ШАНИДЗЕ        Выпуск Д. СЕЛИАШВИЛИ

Заказ 121, Тираж 370, Подписано к печати 19/II-74 г., Колич. форм 2,
Формат бумаги 60 × 90

Нотопечатный и множительный цех Грузинского отделения Музфонда СССР
гор. Тбилиси, ул. Павлова № 20

很開心的樣子

我看到兩隻
虎斑紋動物，
很開心地走在獸道上。
或許是森林深處
正在舉辦慶典。

【橫帶貍貓】（學名：Hemigalus derbyanus）
棲息在東南亞，長相類似貓，是靈貓科的稀有動物。喜歡待在森林深處吃昆蟲和河蟹等，度過寧靜生活，特徵是
背上有粗條紋。

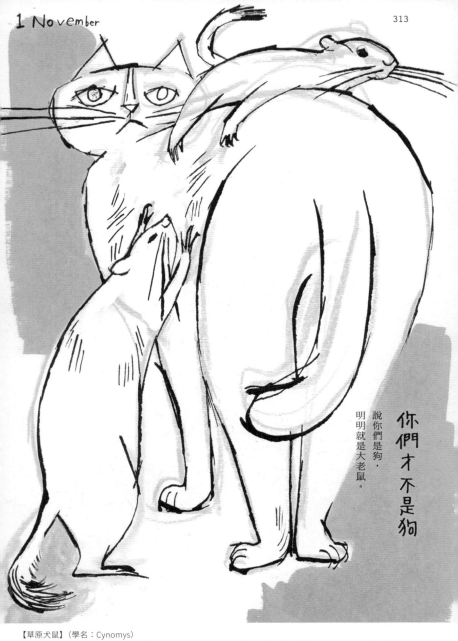

你們才不是狗

說你們是狗，
明明就是大老鼠。

【草原犬鼠】（學名：Cynomys）
英文名「Prairie dogs」，意思是「草原的狗」。名字雖然有狗，但牠是松鼠的夥伴，生活在草原上。據說叫
「犬鼠」是因為叫聲類似狗。

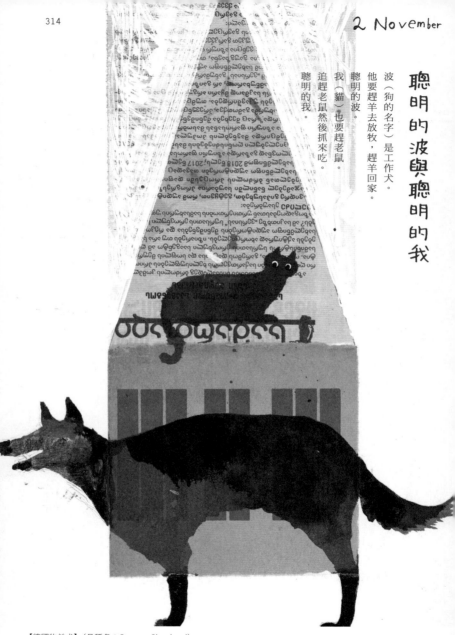

## 聰明的波與聰明的我

聰明的我

追趕老鼠然後抓來吃。

我（貓）也要趕老鼠。

聰明的波。

他要趕羊去放牧，趕羊回家。

波（狗的名字）是工作犬。

【德國牧羊犬】（品種名：German Shepherd）
原產於德國的犬種，名字的意思是「德國的牧羊犬」。德國農家用自古以來飼養的長毛德國牧羊犬（Old German Shephrd Dog）改良而來。經常當作警犬、護衛犬、看門犬。

白與黑

從船上看到的海豚，跟貓一樣是黑白雙色。貓看海看得太專心，我怕牠掉下去。

【康氏矮海豚】（學名：Cephalorhynchus commersonii）
分布在南美洲南端、印度洋南部的凱爾蓋朗群島附近。體長約1.5公尺，是海豚的夥伴。黑白相間的特徵與大貓熊很類似，因此在日本也稱為「貓熊海豚」。

貓媽媽

貓養大了沒有媽媽的野生狗。
狗現在仍不時會來找貓玩，
貓覺得不勝其擾。

【豺】（學名：Cuon alpinus）
分布在亞洲大陸，是狼的夥伴。體型與中型犬差不多，毛偏紅色，因此也稱為「紅狼」。打獵時採團隊合作的方式。

森林守護者

聽說啄木鳥是森林的守護者。
保護樹木遠離害蟲。

【大斑啄木鳥】（學名：Dendrocopos major）
啄木鳥的夥伴，頭部有紅色和黃色的色彩。會捕食造成松樹枯死的害蟲等，保護樹木與森林，因此稱為「森林守護者」。

橡實整顆吞

我看到公園裡的綠色鴿群
把掉在地上的橡實一顆顆吞下。

松鼠說過：

「橡實很難吃。」

所以我有點驚訝。

【綠鳩】（學名：Treron sieboldii）

特徵是橄欖色的羽毛，只分布在日本、臺灣與中國部分地區。牠是全世界罕見、能夠喝海水等鹽水的鳥，有說法
認為牠喝鹽水是為了補充樹木果實等食物中不含的鹽分。

既然你叫沼澤鹿，
應該喜歡沼澤吧？
我這麼一問，牠說，
嗯，喜歡，我載你過去吧。
沼澤很棒喔，
有柔軟的水草飄浮。
我聽著牠這麼說，正在通過沼澤。

過沼澤

【沼澤鹿】（學名：Blastocerus dichotomus）
南美洲最大的鹿，一如名字所示，牠只生活在沼澤、河川、溼原等地方，主食是水草。蹄很長，方便在溼地行動。

鸚鵡語

鸚鵡一整天一直在說話。

「啾啾啾啾」

「嘎嘎嘎嘎」

都不會說膩。

【折衷鸚鵡】（學名：Eclectus roratus）
大型鸚鵡，羽毛色彩繽紛，不過雄鳥與雌鳥的顏色完全不同。雄鳥是全身綠色，雌鳥是紅色或紫色。叫聲像在說簡短的單字，很愛說話。

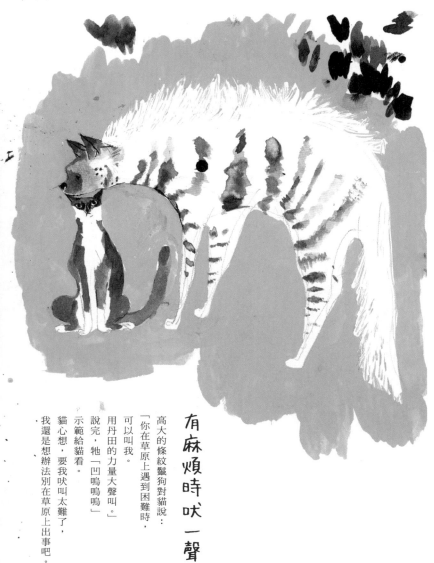

有麻煩時吠一聲

高大的條紋鬣狗對貓說：

「你在草原上遇到困難時，
可以叫我。
用丹田的力量大聲叫。」

說完，牠「凹嗚嗚嗚」
示範給貓看。

貓心想，要我吠叫太難了，
我還是想辦法別在草原上出事吧。

【條紋鬣狗】（學名：Hyaena hyaena）
唯一分布在印度、尼泊爾等亞洲圈的鬣狗，棲息在草原與大草原等乾燥地區。一感覺興奮或危險就會大叫，有時
會發出類似人類的笑聲。

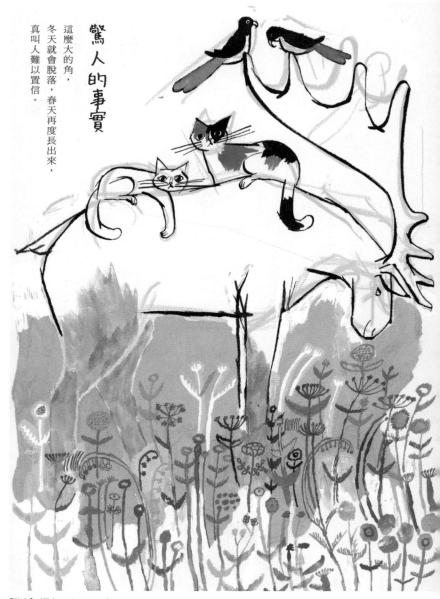

驚人的事實

這麼大的角，
冬天就會脫落，春天再度長出來，
真叫人難以置信。

【駝鹿】（學名：Alces alces）
分布在北美、歐洲、西伯利亞的森林帶，是世界最大的鹿，也稱為「森林之王」。雄鹿擁有長度可達2公尺的角，不過鹿角每年都會脫落重長。

Редактор Н. ГУДИАШВИЛИ      Выпуск. Д. СЕПИАШВИЛИ

Заказ 82. Тираж 700. Подписано к печати 19/II-74 г. Колич. форм 1
**Формат бумаги 60 × 90**

Нотопечатный и множительный цех Грузинского отделения Музфонда ССCP
гор. Тбилиси. ул. Павлова № 20

Ценa 12 коп.

Q毛

收割完畢的田裡，傳來類似幼貓的叫聲。
我過去一看，就看到頭上長著 Q 毛的鳥兒們正在咪咪叫。

---

【鳳頭麥雞】（學名：Vanellus vanellus）
在日本是冬候鳥，會在冬天從北方飛來過冬。擁有美麗的黑白相間羽毛，頭部後方像睡亂了翹起的冠羽是牠的標誌。會發出類似貓叫的「咪──」啼叫聲。

座墊哥

有人告訴我，
鼯鼠是手帕的大小，
日本大鼯鼠是座墊的大小。
所以我叫日本大鼯鼠「座墊哥」。

＊注：「衾」是棉被的意思。

【日本大鼯鼠】（學名：Petaurista leucogenys）
棲息在日本的松鼠夥伴中，最大型的哺乳類動物，加上尾巴全長可達70公分左右。飛行的樣子看起來就像座墊或棉被，所以在日本江戶時代叫牠「野衾＊」。

幫忙抓背

抓背當然可以用自己的大角抓，
可是請貓幫忙抓，
似乎比較舒服。

---

【大角羊】（學名：Ovis canadensis）
主要棲息在加拿大到新墨西哥、洛磯山脈等山地。雄羊有彎曲的大角，會用這個大角搶奪地盤等，不停打架。

嗓門很大的
朋友

懶熊很大聲地說：
「出來玩！」
貓無言以對，
只能點頭。

【懶熊】（學名：Melursus ursinus）
分布在印度、斯里蘭卡的森林裡。聽說因為前爪又大又彎，類似樹懶，因此取名為懶熊。胸前
有類似亞洲黑熊的白毛。

## 電器行的鴿子與貓

常去的電器行遮雨棚上，
總是有一隻鴿子和貓。
長相可怕的男店員們叫牠們：
「鴿寶」、「喵寶貝」
十分寵愛。

---

【扇尾鴿】（品種名：Fantail pigeon）
用野鴿（Columba livia）品種改良來的觀賞用鴿子，也稱為「鴿界貴婦」。野鴿的尾羽約12根，扇尾鴿的尾羽
則有20~30根。

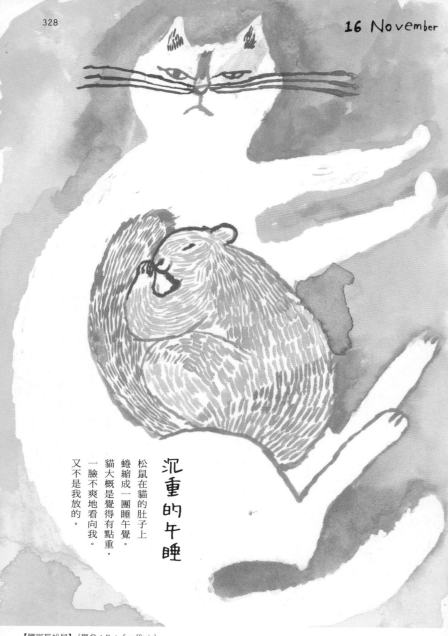

沉重的午睡

松鼠在貓的肚子上
蜷縮成一團睡午覺。
貓大概是覺得有點重，
一臉不爽地看向我。
又不是我放的。

【腰斑巨松鼠】（學名：Ratufa affinis）
棲息在南亞、東南亞等地方的大型松鼠。體型與家貓差不多大，有長尾巴。腹部是白毛，背部的毛色則偏黑。

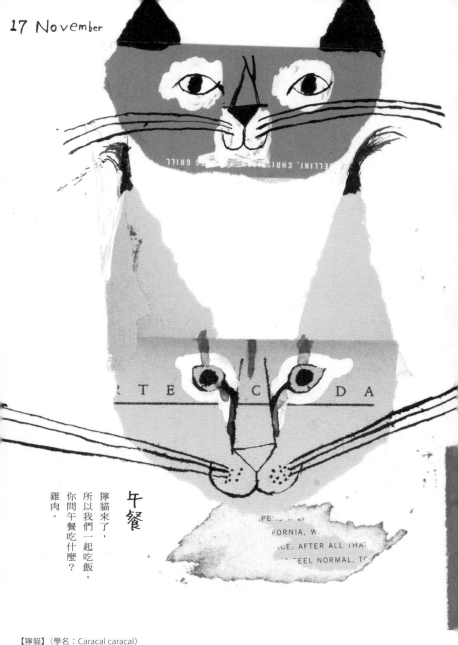

午餐

獰貓來了，
所以我們一起吃飯。
你問午餐吃什麼？
雞肉。

【獰貓】（學名：Caracal caracal）
棲息在印度到中東、非洲草原等地方的貓科動物之一。外型與猞猁相似，身體是帶黃色的灰色或紅褐色，特徵是耳尖成簇的毛。行動敏捷，擅長打獵，也會攻擊鳥類、兔子、小型羚羊等。

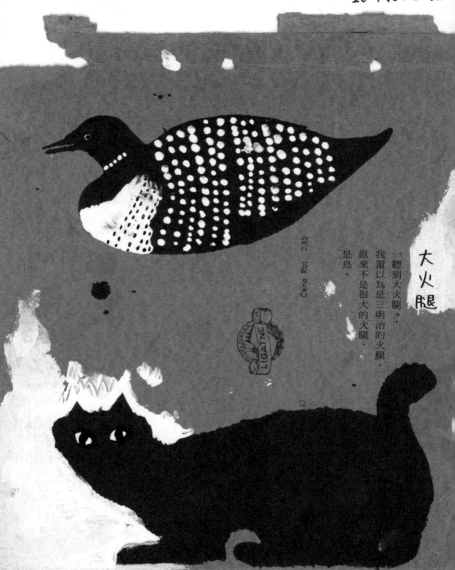

大火腿

一聽到大火腿*，
我還以為是三明治的火腿，
原來不是很大的火腿，
是鳥。

Cena Rbl. 3,85

LIGATNE

*注：黑喉潛鳥的日文名稱與「大火腿」的日文相似。

【黑喉潛鳥】（學名：Gavia arctica）
潛鳥科的鳥類，體型比斑嘴鴨（Anas poecilorhyncha）更大。在日本是冬候鳥，從海上飛來過冬。冬毛表面是
黑色，有大蹼，擅長潛水捕魚。

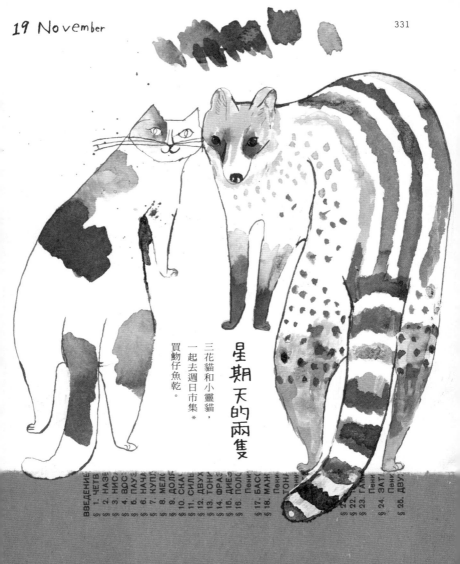

**星期天的兩隻**

三花貓和小靈貓，
一起去週日市集*
買�닝仔魚乾。

*注：「週日市集」是日本高知縣高知市從江戶時
代起延續了三百年歷史的街頭市集活動．固
定在每週日舉行。商品內容包羅萬象，包括
農產品、動物、農具、古董等。

【小靈貓】（學名：Viverricula indica）
分布在巴基斯坦到東南亞、中國東南部等地區。屬於麝香貓的夥伴，從肩膀到尾巴有直條紋。生活在森林和草地
等的地面上，捕食老鼠、鳥類、水果等。

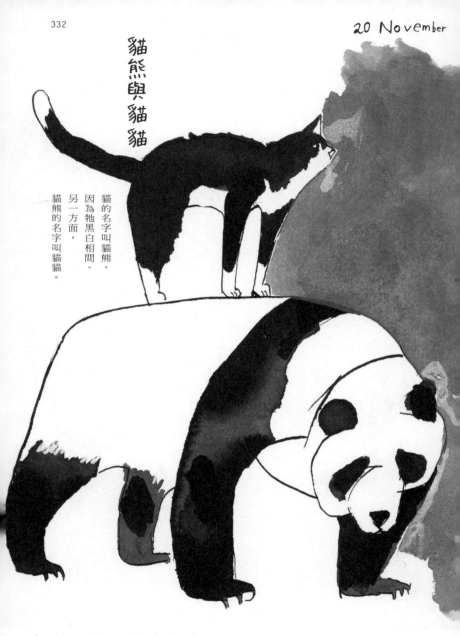

貓熊與貓貓

貓的名字叫貓熊，因為牠黑白相間。另一方面，貓熊的名字叫貓貓。

【大貓熊】（學名：Ailuropoda melanoleuca）
棲息在中國西南部的四川省、陝西省、甘肅省海拔1300~3500公尺的竹林裡。特徵是黑白分明的毛色，一般稱為「貓熊」。因為保育政策，野生的個體數量逐漸增加。

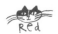

築巢

編織著球形的鳥巢。
看牠們忙碌，
看也看不膩。

【織雀】（學名：Ploceidae）
日文稱「織布鳥」，因為牠很擅長用植物編織鳥巢。織雀的夥伴會在一棵樹吊掛多個小巢，或製作出有多個房間的大型塊狀巢，在鳥巢的創作上十分有個性。

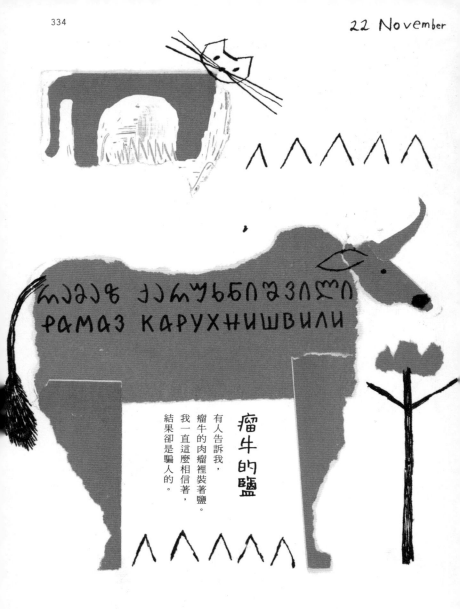

ლამაზ ქალღყჩნიავილო
РАМАЗ КАРУХНИШВИЛИ

瘤牛的鹽

有人告訴我，
瘤牛的肉瘤裡裝著鹽。
我一直這麼相信著，
結果卻是騙人的。

【婆羅門牛】（品種名：Brahman）
配合美國德州這類副熱帶、熱帶地區培育的品種。以野牛加上墨西哥、印度的乳肉牛等交配、改良而成。毛色是黑白相間。背上有儲水用的瘤。

## 雪白的絨毛

遠遠看起來像是一團雪白絨毛。

在牧場上抓野鼠等，

從北方大地飛來，

白色貓頭鷹每年在變冷的季節，

【雪鴞】（學名：Bubo scandiacus）
分布在北極圈的凍原上。一如名稱所示，通體都是雪白羽毛覆蓋，屬於大型貓頭鷹。其神祕的
白色身影，因為曾經出現在《哈利波特》系列電影中而大受歡迎。

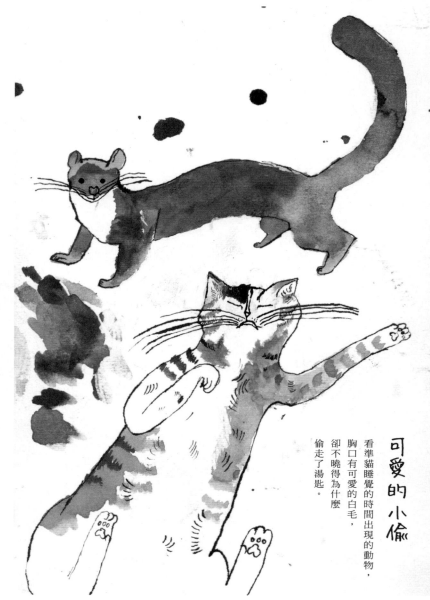

可愛的小偷

看準貓睡覺的時間出現的動物，
胸口有可愛的白毛，
卻不曉得為什麼
偷走了湯匙。

【石貂】（學名：Martes foina）
在中歐隨處可見的鼬科動物。整體是褐色，只有喉嚨附近有白毛。擁有蓬鬆的長尾巴。

# 很苦的鳥

鱷魚張著嘴巴，
讓鳥兒們幫忙清潔牠的牙齒。

貓心想，牠該不會一口氣把鳥兒全吃了吧？

沒想到鱷魚只是舒服地閉上眼睛，
一點兒也沒有要吃鳥的樣子。

於是貓在想：

「哈，飢腸轆轆的鱷魚都不吃的鳥，
吃起來一定很苦。」

OUTSIDE A

D CHILD

FRAGONARD (1732—1806)

IN VAL TION, LONDON

th e examples of Fragonard's work the Wallace

---

【埃及鴴】（學名：Pluvianus aegyptius）
分布在非洲大陸。站在尼羅鱷（Crocodylus niloticus）背上隨處移動，因此又名「鱷鳥」。因「清理鱷魚牙齒的食物殘渣」而聞名，但事實上科學家無法確認牠有這種行為。

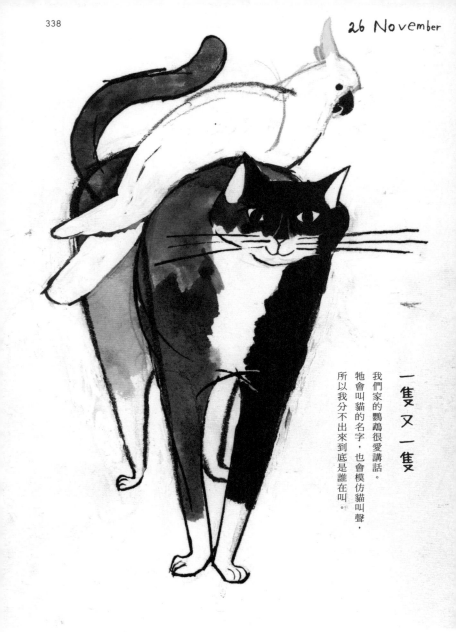

## 一隻又一隻

我們家的鸚鵡很愛講話。
牠會叫貓的名字，也會模仿貓叫聲，
所以我分不出來到底是誰在叫。

【葵花鳳頭鸚鵡】（學名：Cacatua galerita）
棲息在澳洲、紐西蘭的鸚鵡之一。特徵是全身雪白，有黃色的冠羽。智商很高，擅長記住人類說的話。

## 馬廄的貓

馬廄裡養了好幾隻貓。

一開始養貓是為了除老鼠，
但是有貓在，
馬兒似乎很開心，
所以貓成了
馬兒的必需品。

---

【弗里斯蘭馬】（品種名：Friesian 或 Frizian）
歐洲森林馬的交配種，因為是「全世界最帥的馬」而廣受喜愛。美麗身軀上刻劃出的健壯肌肉，以及全身帶光澤的漆黑馬毛，充滿神祕的吸引力。

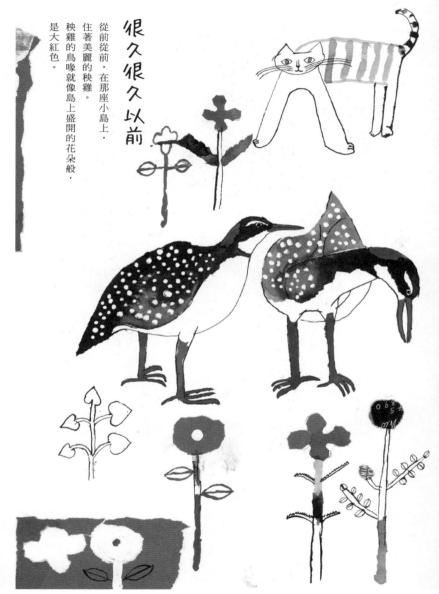

很久很久以前

從前從前，在那座小島上，
住著美麗的秧雞。
秧雞的鳥喙就像島上盛開的花朵般，
是大紅色。

【大溪地秧雞】（學名：Gallirallus pacificus）
秧雞科的鳥類，過去棲息在南太平洋的社會群島上。特徵是鳥喙與後腦杓是紅色，現在已經絕
種。日文稱為「水雞」是因為牠住在水邊，而且跟家雞一樣，黎明會啼叫報時。

November

December

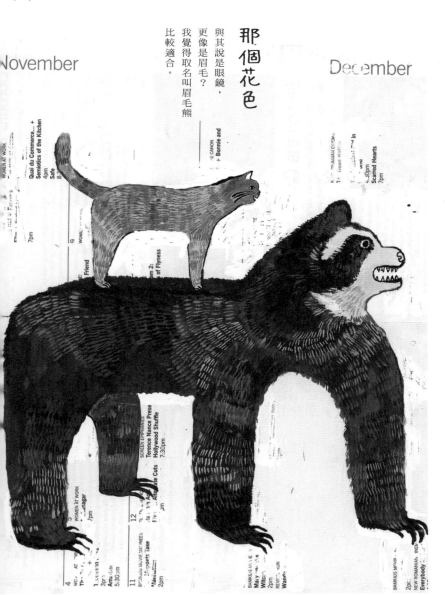

那個花色

與其說是眼鏡，
更像是眉毛？
我覺得取名叫眉毛熊
比較適合。

【眼鏡熊】（學名：Tremarctos ornatus）
唯一分布在南美大陸上的熊科動物。棲息範圍很廣，包括安第斯山脈的高山、叢林、大草原。
全身黑褐色，只有眼睛四周是黃色或白色，看起來像戴著眼鏡。

30 November

我們家的孩子

養了之後才發現，
牠好像跟其他孩子有點不同。
而且牠對雞肉的執著不是蓋的。

【長尾虎貓】（學名：Leopardus wiedii）
棲息在南、北美洲森林的貓科肉食動物。擅長爬樹，生活在樹上。捕食小型哺乳類和鳥類等。有研究顯示牠會模
仿猴子的叫聲吸引獵物靠近。

## 外星人的蛋

蛋殼的藍色讓人想到宇宙，
所以貓以為會孵出
長得像藍色恐龍的外星人，
沒想到生出來的卻是
長相可愛，個頭有點大的
條紋鳥寶寶。

【鴯鶓】（學名：Dromaius novaehollandiae）
澳洲國鳥。不會飛的鳥，體型在鳥類之中僅次於鴕鳥。只在冬季生蛋，蛋的大小約是雞蛋的10倍大，而且是漂亮的青綠色，也有人認為很像「恐龍蛋」。

冬裝

看到換上黃色冬毛的鼬鼠，
不是只有貓覺得
「牠和平常有點不一樣呢」。

【日本貂】（學名：Martes melampus）
鼬科的成員，擁有細長的身體與毛茸茸的尾巴。夏天和冬天的毛色不同。在日本，冬毛偏黃的稱為「黃貂」，偏褐的稱為「炭貂」。

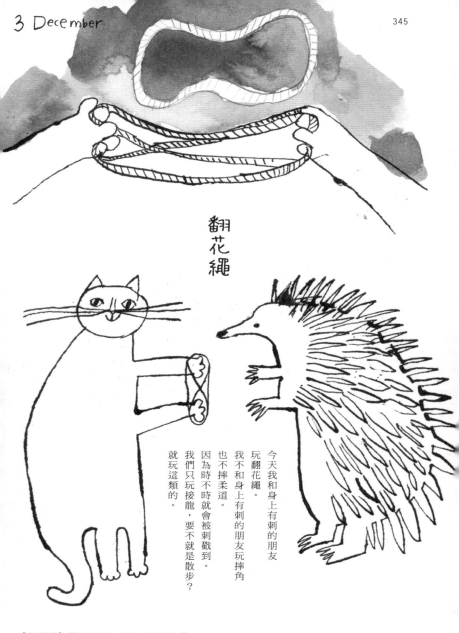

翻花繩

今天我和身上有刺的朋友
玩翻花繩。
我不和身上有刺的朋友玩摔角
也不摔柔道。
因為時不時就會被刺戳到。
我們只玩接龍，要不就是散步？
就玩這類的。

【澳洲針鼴】（學名：Tachyglossus aculeatus）
棲息在澳洲、新幾內亞島，特徵是背部有刺。與鴨嘴獸一樣是哺乳類卻會生蛋的卵胎生動物，生態十分罕見。

跟我一樣

你的眼神很銳利，
足以仆倒山羊或牛隻的爪子和牙齒
也遠比我更大，
但你的叫聲跟我一樣
都是「喵凹」呢。
啊，只是音質比較沙啞粗糙而已。

【雪豹】（學名：Panthera uncia）
棲息在中亞、西藏、喜瑪拉雅山脈等高地。腳底的毛能夠禦寒，也能夠在雪上行走。叫聲類似家貓，不似一般大型貓科動物的吼叫聲。

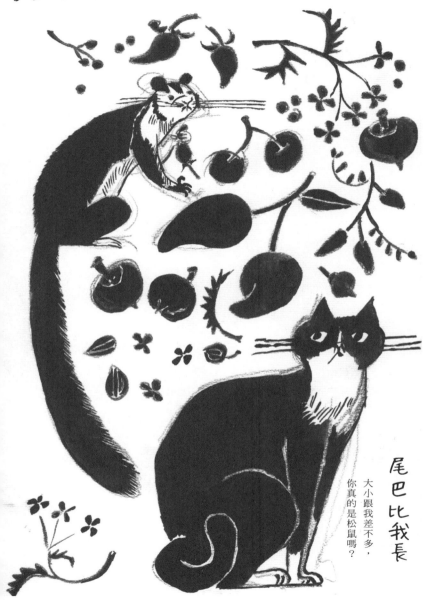

尾巴比我長

大小跟我差不多，
你真的是松鼠嗎？

【印度巨松鼠】（學名：Ratufa indica）
棲息在北印度，是世界最大的松鼠。體型約有花栗鼠的30倍大。特徵是華麗的長尾巴，從頭部到尾巴末端的長度，最長可達1公尺。

包子店的嬌嬌

包子店裡有嬌嬌。
嬌嬌的毛很蓬鬆，
所以一到夏天，
老闆就會拿電動剪毛器把牠的毛剃光。
剃光的嬌嬌，模樣完全變成另一隻狗。
順便說一聲，牠現在是冬毛狀態。

【鬆獅犬】（品種名：Chow Chow）
很古老的犬種之一，據說兩千多年前在中國就有人飼養。擁有藍黑色的舌頭和微捲的尾巴。1880年左右，曾經標示為「中國的野生犬」，在英國倫敦的動物園展出。

冬季的某一天

寒冷的日子，就是要跟朋友窩在一起。

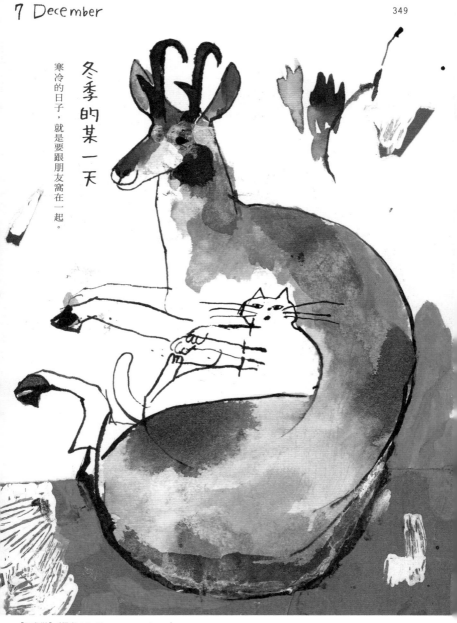

【叉角羚】（學名：Antilocapra americana）
分布在北美洲的南部、西部草原上。一如名稱所示，牠的角會像樹枝般分叉。奔跑速度很快，而且耐力驚人。

8 December

貓咪無影腳

我踢！
我踢！
我踢！
我踢踢踢！

【小貓熊】（學名：Ailurus fulgens）
分布在印度東北部、緬甸北部、中國雲南省等地方。身上是偏紅色的蓬鬆長毛，尾巴也很長。
英文名稱叫「Red Panda（紅貓熊）」。

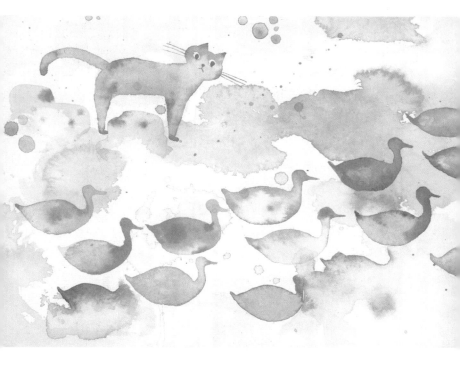

冬季的候鳥

我來到冬天的河邊看小水鴨。
牠們在水面上打轉，真可愛。

---

【小水鴨】（學名：Anas crecca）
日文名字就叫「小鴨」，體型與鴿子差不多，是鴨科夥伴之中最小。在日本是冬候鳥。雄鳥在冬天會做出抬頭翹
屁股的動作求偶。

10 December

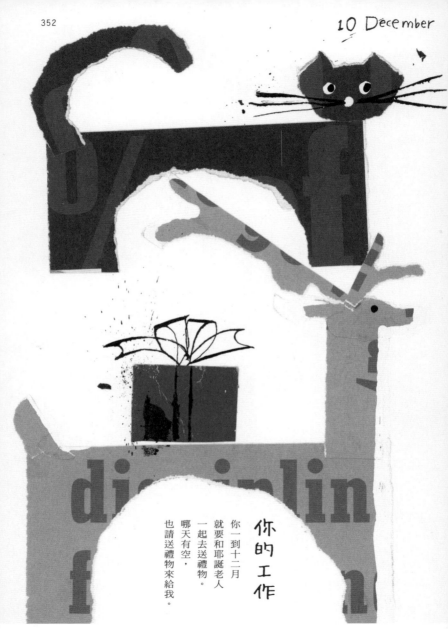

你的工作

你一到十二月
就要和耶誕老人
一起去送禮物。
哪天有空，
也請送禮物來給我。

【馴鹿】（學名：Rangifer tarandus）
棲息在北極附近的寒冷地區，但野生種數量急速減少。體型大，北方民族很早就將牠馴化用來
拉雪橇，正適合當作胖嘟嘟耶誕老人的交通工具。

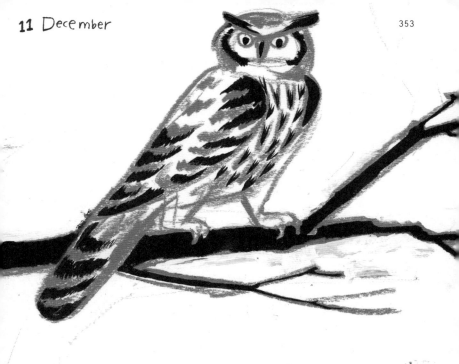

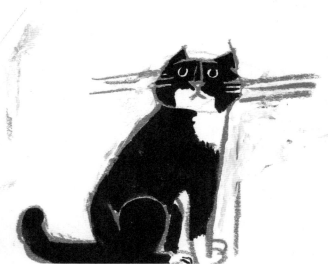

聲音的主人

原來就是你啊，三更半夜發出呴呴聲的傢伙。

【鵰鴞】（學名：Bubo bubo）
廣泛分布在北美洲、歐洲、亞洲與歐亞大陸。貓頭鷹之中最大的物種，體型大，力氣也很大。夜行性動物，也稱
為「黑夜的猛禽」。叫聲多變化，會發出「呴呴」、「汪」等聲音。

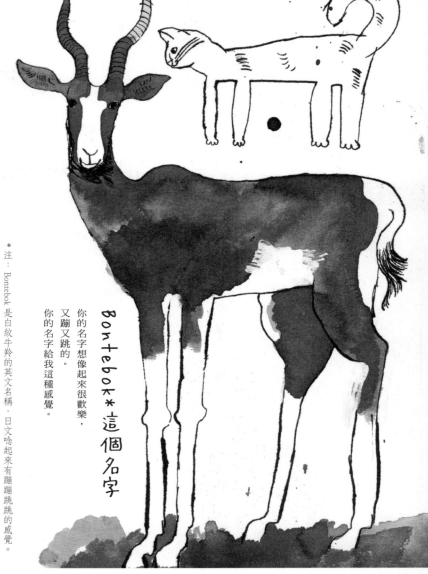

12 December

Bontebok*這個名字

你的名字想像起來很歡樂，
又蹦又跳的。
你的名字給我這種感覺。

＊注：Bontebok 是白紋牛羚的英文名稱，日文唸起來有蹦蹦跳跳的感覺。

【白紋牛羚】（學名：Damaliscus pygargus）
分布在南非，羚羊的一種。擁有長約70公分左右的美麗彎角。因為濫捕濫殺而瀕臨滅絕，目前在白紋牛羚國家
公園受到保護。

13 December

## 毛色

旅鼠們忙著吃飯，
所以八成沒有注意到，
貓身上的毛色
跟牠們一模一樣。

【挪威旅鼠】（學名：Lemmus lemmus）
分布在斯堪地那維亞半島，倉鼠科旅鼠屬的代表物種。體型短胖，背部是帶紅的黃色與褐色，腹部顏色較淺。

母親

母親很寵愛貓與文鳥。
穿著毛衣的胸前
有貓也有文鳥，
她無法起身，只好說：
幫我泡咖啡來。

【文鳥】（學名：Lonchura oryzivora）
人氣很高的寵物鳥，但牠原本是印尼的特有種，江戶時代傳入日本。牠是有紅色鳥喙的小型鳥，喜歡洗澡。野生種瀕臨滅絕危險。

你以為是誰？

夏天是灰色的朋友，
一到冬天就變成白色。

【北極狐】（學名：Vulpes lagopus）
全身有厚毛，腳底也有毛。夏毛是黑褐色，冬毛則變成像雪一樣的白色；夏天和冬天看來像是完全不同的動物。

大而銳利

那傢伙的眼神很銳利。
鳥喙也很銳利，爪子也很銳利。
跟我的爪子和牙齒差不多銳利。

【栗鳶】（學名：Haliastur indus）
分布在亞洲南部、澳洲等地方，屬於猛禽類。頭部是白色，又名「白頭鳶」。背部是褐色，翅膀末端是黑色。

看星星

某天夜裡，
貓和大角朋友來到草原上
一起看星星。

АЛЕКСЕЙ

【黑馬羚】（學名：Hippotragus niger）
分布在非洲東部、南部的大型羚羊。被視為辛巴威共和國的國獸，棲息在距離水不遠的大草原上，擁有向後彎曲
的美麗長角。

耶誕禮物

前一陣子，小袋鼠大概是心情好吧，
讓我把手放進牠的口袋裡。
我也想要有口袋。
今年的耶誕禮物，
我拜託耶誕老人送我一樣的口袋。
我期待耶誕節的到來。

【小袋鼠】（品種名：Wallaby）
袋鼠科動物之中，體型小的通稱為「小袋鼠」。分類沒有明確的定義，不過劃入小袋鼠的大約有30種。與一般袋鼠（Kangaroo）的差別在於體型及尾巴；小袋鼠的尾巴和腳都比袋鼠小。

童話故事

我們家的書上提到：
「很久很久以前，有個地方
住著一隻狡猾又聰明的郊狼。」
那個郊狼就是你嗎？

【郊狼】（學名：Canis latrans）
過去棲息在沙漠和草原上，因此也稱為「草原狼」。體型比狼小，非常聰明，學習能力強，在美國原住民的傳說
故事中也是聰明的動物。

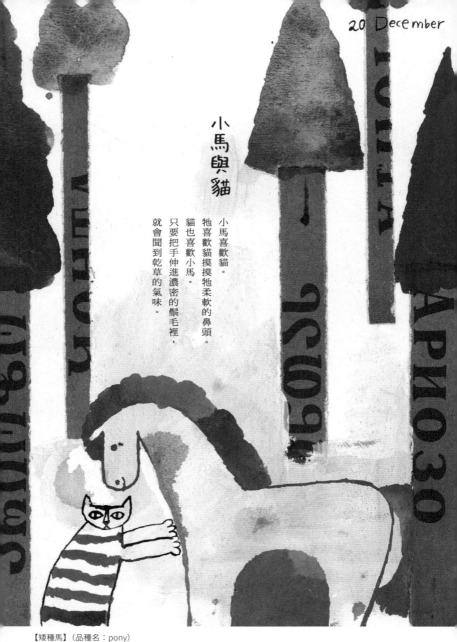

小馬與貓

小馬喜歡貓。
牠喜歡貓摸摸牠柔軟的鼻頭。
貓也喜歡小馬。
只要把手伸進濃密的鬃毛裡，
就會聞到乾草的氣味。

【矮種馬】（品種名：pony）
俗稱「迷你馬」，是從家畜馬改良而來的小型馬，所有肩高147公分以下的馬都稱為矮種馬。體型雖小卻很強
壯，能夠搬運重量超出體重一倍的貨物。

很像鮮奶油

我一直很想說，
你頭上的毛，
跟蛋糕上的鮮奶油好像啊！

【長尾葉猴】（學名：Semnopithecus）
主要棲息在印度半島，是猴科的成員，全身灰褐色。印度人相信牠們是神的使者，因此十分保護。

## 冬季訪客

今年也有鴨子們來過冬，
因此牧場的池塘變得很熱鬧。
貓兒們躲在草叢裡觀察了一會兒，
大概是很害怕吧，紛紛壓低身子爬著回來。

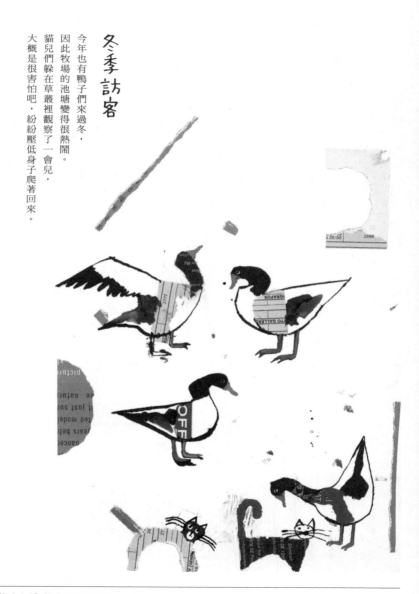

【翹鼻麻鴨】（學名：Tadorna tadorna）
廣泛分布在歐亞大陸溫帶地區的大型鴨。在日本是冬候鳥，冬天有少數會飛到九州的溼地等。身上白色、黑色、栗色的配色很美。

23 December

我們去玩嘛

我們去玩嘛！
牠不肯放棄一直吵，
於是我問牠想去哪裡，
牠說：「後山的螞蟻窩！」
我才不想去什麼螞蟻窩咧。

【環尾負鼠】（學名：Pseudocheirus peregrinus）
分布在澳洲、塔斯馬尼亞、新幾內亞等地方。夜行性，生活在樹上。捲曲的尾巴能夠捲上樹木等，用來支撐牠全身的體重。

# n't happen over night.

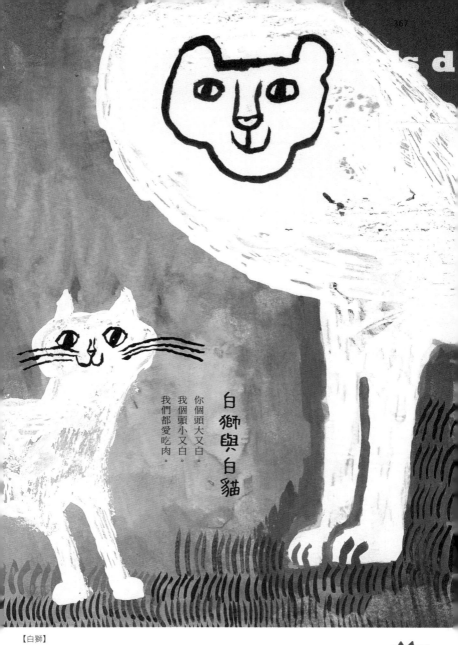

白獅與白貓

你個頭大又白。
我個頭小又白。
我們都愛吃肉。

【白獅】
極少數的獅子個體，繼承了冰河時期存在的白色獅子基因，因而產下白獅。牠們剛出生時是雪白色，有些個體成年後就會變成淺膚色。

雪國的兔子

在雪國，
可以看到雪白的兔子。
但是，
原本縮成一團的兔子
站起來的姿態，
跟我的想像相差甚遠。

【北極兔】（學名：Lepus arcticus）
棲息在北極圈，全身有耐寒的厚毛，能夠生活在極寒環境中。腳比一般兔子長，耳朵則是比較短。

Tafel II

1. Zimmerlinde
   Sparmannia africana
2. Aukube
   Aucuba japonica
   teuaralie
   Fatshed lizei

Zimmeralie
Fatsia japonica
5. Blattbegonie
Begonia-Rex-Hybride

## 神祕動物

光看名字，我猜這種老鼠

或許跟大象一樣

擁有長鼻子和龐大的身軀，

而且身上有某處尖尖的。

可是，到底是哪裡尖呢？

背上？還是耳朵？

---

【象鼩】（目名：Macroscelidea）
最近幾年，在非洲坦尚尼亞內地發現的新物種。牠不是鼩鼱科的成員，而是象鼩科的一種。擁有長鼻子；覓食時，鼻子能夠轉向各個方向。

企鵝吵架

企鵝正在吵架。
我問牠們吵架的原因，
原來是「站錯地方」！

---

【麥哲倫企鵝】（學名：Spheniscus magellanicus）
棲息在南美洲麥哲倫海峽附近、智利與阿根廷的海岸及島嶼。名字來自環遊世界一周的航海家麥哲倫。據說這種
企鵝的伴侶關係在所有企鵝中最穩固。

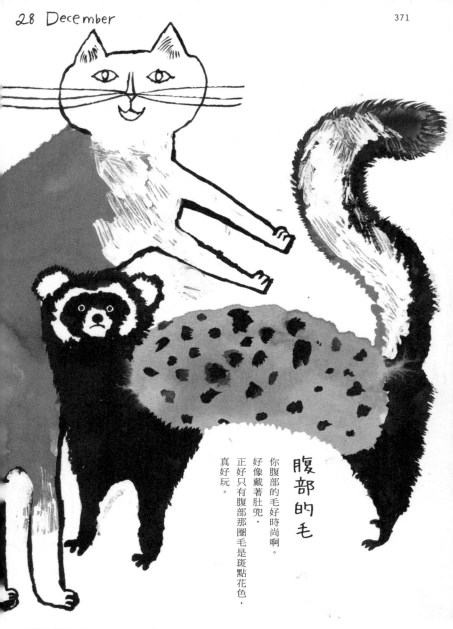

腹部的毛

你腹部的毛好時尚啊。
好像戴著肚兜，
正好只有腹部那圈毛是斑點花色，
真好玩。

【虎鼬】（學名：Vormela peregusna）
棲息在東歐到蒙古的半乾燥地區。身上的花斑紋獨特，包括紅褐色、淺黃色、白色等顏色。

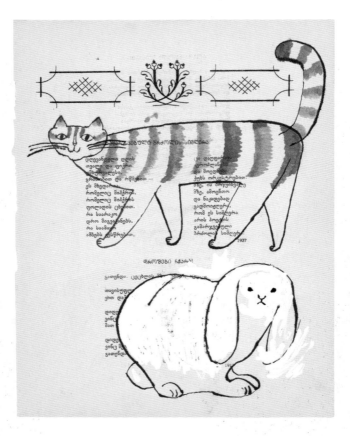

長耳兄弟

我弟的耳朵很長。

昨天，弟弟因為咬窗簾挨罵。

弟弟的長耳朵有什麼用途，我不清楚。

不過偶而會被我當棉被蓋。

---

【垂耳兔】（品種名：lop-eared rabbit）

「lop-eared」是「垂耳」的意思，「lop-eared rabbit」是指垂耳的兔子品種。可愛的圓臉，個性文靜乖巧，很親人，因此也是很受歡迎的寵物。

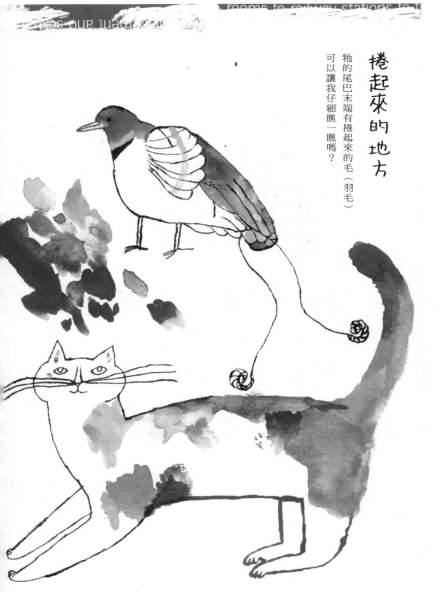

捲起來的地方

牠的尾巴末端有捲起來的毛（羽毛）

可以讓我仔細瞧一瞧嗎？

【王風鳥】（學名：Cicinnurus regius）
廣泛分布在新幾內亞島，是極樂鳥科的成員，又名「王極樂鳥」。雄鳥的特徵是身上有美麗的彩虹色，以及尾羽末端有捲毛。

森林與衣櫥

那隻小小的野生貓，
小心翼翼住在
安第斯山脈廣闊的森林深處。
因為牠很小心地躲在森林裡，
所以很難看到牠。
就像我家的貓，
只要一有客人
就會躲進衣櫥裡一樣。

【南美林貓】（學名：Leopardus guigna）
只棲息在智利與阿根廷，數量稀少的野生貓種。特徵是身上褐色底黑色斑紋的花紋，以及尾巴
的黑色環紋。住在森林裡，擅長爬樹。

虎斑貓 Bon Bon

與世界動物朋友的奇遇　索引

本索引依照目、科分類，再按照日期順序排序。
關於索引的標記
●：瀕危　●：滅絕　●：日本特有種、日本原生種
＊參考IUCN（國際自然保護聯盟）的瀕危物種紅色名錄、日本環境省（相當於臺灣的環境保護署）瀕危物種紅色名錄。

**哺乳類**

## 披毛目 Pilosa

**●食蟻獸科 Myrmecophagidae**
- 大食蟻獸　5月7日　●
- 小食蟻獸　8月11日

**●侏食蟻獸科 Cyclopedidae**
- 侏食蟻獸　9月14日　●

## 兔形目 Lagomorpha

**●兔科 Leporidae**
- 琉球兔　3月22日　●
- 日本兔　4月25日　◐
- 黑尾傑克兔　9月30日
- 北極兔　12月25日
- 垂耳兔（家兔）　12月29日

**●鼠兔科 Ochotonidae**
- 伊犁鼠兔　3月4日　●
- 蝦夷鳴兔　6月22日　◐

## 偶蹄目 Artiodactyla

**●豬科 Suidae**
- 野豬　3月6日
- 曼加利察豬（家豬）　10月25日

**●牛科 Bovidae**
- 努比亞羱羊　1月14日　●
- 原牛　1月26日
- 荷蘭牛（家牛）　2月3日
- 亞美尼亞盤羊　2月10日
- 弓角羚羊　2月15日
- 黑面狷羚　2月17日
- 犬羚　3月1日
- 日本鬣羚　3月10日　●
- 麈羚　3月13日
- 湯氏瞪羚　3月15日　◐
- 南非劍羚　3月15日
- 鹿羚　4月15日
- 北美山羊　4月17日
- 長頸羚　4月20日
- 鬣羚　5月8日
- 葛氏瞪羚　5月18日
- 大捻角羚　5月27日　◐
- 北非狷羚　6月3日
- 彎角羚　6月18日
- 亞洲水牛　6月20日
- 螺角山羊　6月20日
- 牛羚　7月5日　●
- 斑背小羚羊　7月17日
- 藍牛羚　7月31日　●
- 水羚　8月17日
- 大馬士革山羊（家山羊）　8月22日　●
- 驢羚　8月31日　●
- 薩福克羊（家綿羊）　9月6日　●
- 臆羚　9月13日　●
- 印度野牛　9月15日　●
- 武廣牛　9月17日　●
- 斑哥羚羊　9月19日　●
- 野牛　9月21日
- 長耳山羊　10月1日
- 跳羚　10月19日
- 大角羊　11月13日
- 婆羅門牛（家牛）　11月22日
- 白紋牛羚　12月8日
- 黑馬羚　12月17日　●

**●河馬科 Hippopotamidae**
- 河馬　7月12日　●
- 侏儒河馬　8月25日　●

**●長頸鹿科 Giraffidae**
- 長頸鹿　2月2日　●
- 獾狐狓　3月21日　●

**●鹿科 Cervidae**
- 豚鹿　5月5日　●
- 水鹿　5月20日　●
- 梅花鹿　7月3日　◐
- 山羌　7月8日
- 南美草原鹿　8月16日
- 南美草原鹿　9月16日
- 黇鹿　10月7日
- 南美草原鹿　10月23日
- 沼澤鹿　11月7日
- 駝鹿　11月10日
- 馴鹿　12月10日　●

◉麝科 Moschidae
麝鹿 7月23日 ●

◉叉角羚科 Antilocapridae
叉角羚 12月7日

◉鼷鹿科 Tragulidae
鼷鹿 10月16日

◉駱駝科 Camelidae
原駝 6月26日
駱馬 6月14日
單峰駱駝 3月31日 ●

奇蹄目 Perissodactyla

◉馬科 Equidae
斑馬 1月12日
非洲野驢 4月13日 ●
驢 4月30日
斑驢 5月23日 ●
歐洲野馬 10月10日 ●
蒙古野馬 10月27日
弗里斯蘭馬（家馬）11月27日
矮種馬（家馬）12月20日

◉犀科 Rhinocerotidae
黑犀牛 3月16日 ●

---

◉貘科 Tapiridae
馬來貘 1月24日 ●
南美貘 5月24日 ●

負鼠目 Didelphimorphia

◉負鼠科 Didelphidae
負鼠 4月19日

單孔目 Monotremata

◉鴨嘴獸科 Ornithorhynchidae
鴨嘴獸 4月8日

◉針鼴科 Tachyglossidae
澳洲針鼴 12月3日

靈長目 Primates

◉大狐猴科 Indriidae
大狐猴 6月7日 ●
白袍狐猴 8月19日 ●

◉猴科 Cercopithecidae
斯里蘭卡獼猴 4月3日 ●
鬱烏葉猴 4月6日
黛安娜鬚猴 10月20日 ●
長尾葉猴 12月21日

◉捲尾猴科 Cebidae
白頸伶猴 5月15日 ●

---

侏狨 7月1日 ●

◉嬰猴科 Galagidae
粗尾嬰猴 4月21日 ●

◉狐猴科 Lemuridae
環尾狐猴 3月20日 ●
黑狐猴 2月23日 ●

◉蜘蛛猴科 Atelidae
絨毛猴 9月18日 ●

◉鼠狐猴科 Cheirogaleidae
毛耳鼠狐猴 10月30日 ●

◉臂猿科 Hylobatidae
白手長臂猿 2月1日 ●

◉人科 Hominidae
人猿 9月26日 ●
山地大猩猩 7月29日 ●

◉眼鏡猴科 Tarsiidae
眼鏡猴 10月24日 ●

◉懶猴科 Lorisidae
懶猴 7月19日 ●

●：瀕危　●：滅絕　●：日本特有種、日本原生種

## 雙門齒目 Diprotodontia

- ● 袋熊科 Vombatidae
  - 塔斯馬尼亞袋熊 — 3月11日
- ● 袋鼠科 Macropodidae
  - 短尾矮袋鼠 — 2月29日
  - 樹袋鼠 — 6月16日
  - 小袋鼠 — 12月18日 ●
- ● 袋貂科 Phalangeridae
  - 斑袋貂 — 6月19日
- ● 無尾熊科 Phascolarctidae
  - 無尾熊 — 2月20日 ●
- ● 侏袋貂科 Burramyidae
  - 侏儒袋貂 — 8月16日
- ● 長吻袋貂科 Tarsipedidae
  - 蜜袋貂 — 10月9日 ●
- ● 袋鼯科 Petauridae
  - 利氏袋鼯 — 4月28日
  - 大袋鼯 — 9月27日
- ● 環尾袋貂科 Pseudocheiridae
  - 環尾負鼠 — 12月23日

## 長鼻目 Proboscidea

- ● 象科 Elephantidae
  - 非洲森林象 — 10月12日
  - 非洲草原象 — 1月6日 ●

## 樹鼩目 Scandentia

- ● 樹鼩科 Tupaiidae
  - 樹鼩 — 6月1日

## 鼩形目 Soricomorpha

- ● 鼩科 Soricidae
  - 非洲小香鼠 — 1月22日
  - 臭鼩 — 3月14日 ●
- ● 鼴科 Talpidae
  - 日本鼩鼴 — 6月27日

## 食肉目 Carnivora

- ● 浣熊科 Procyonidae
  - 浣熊 — 3月12日
  - 長鼻浣熊 — 3月29日
  - 北美環尾貓 — 4月4日
  - 蜜熊 — 9月2日
- ● 鼬科 Mustelidae
  - 白鼬 — 1月19日
  - 日本水獺 — 3月25日 ●●
  - 美洲水鼬 — 4月9日
  - 狼獾 — 4月27日
  - 日本獾 — 5月19日
  - 鼬鼠 — 7月2日
  - 海獺 — 7月25日 ●
  - 蜜獾 — 8月18日
  - 漁貂 — 9月1日
  - 黃喉貂 — 9月22日
  - 石貂 — 11月24日
  - 日本貂 — 12月2日
  - 虎鼬 — 12月28日 ●
- ◎ 犬科 Canidae
  - 俄羅斯狼 — 1月1日
  - 西藏獵犬 — 1月13日
  - 貉 — 1月21日
  - 赤狐 — 1月23日
  - 黑背胡狼 — 1月31日
  - 非洲野犬 — 3月19日
  - 鬃狼 — 4月9日
  - 灰狼 — 4月26日
  - 叢林犬 — 5月1日
  - 沙狐 — 5月9日
  - 威瑪獵犬（家犬） — 5月9日
  - 日本狆犬（家犬） — 5月12日 ●
  - 東加拿大狼 — 5月17日
  - 衣索比亞狼 — 5月28日
  - 指示犬（家犬） — 6月9日
  - 大丹犬（家犬） — 6月30日
  - 食蟹狐 — 7月10日
  - 大耳狐 — 7月26日

耳廓狐 — 7月30日
北極狼 — 8月26日
高加索犬（家犬）— 8月30日
秋田犬（家犬）— 9月12日
黑俄羅斯㹴（家犬）— 10月7日
北海道狼 — 10月7日
米格魯（家犬）— 10月14日
藏狐 — 10月22日
德國牧羊犬（家犬）— 11月2日
豺 — 11月4日 ●
鬃獅犬（家犬）— 11月6日
北極狐 — 12月15日
郊狼 — 12月19日

**●熊科 Ursidae**
美國黑熊 — 1月3日
馬來熊 — 1月18日
亞洲黑熊 — 3月24日 ●
北極熊 — 5月2日 ●
墨西哥灰熊 — 7月15日
懶熊 — 11月14日 ●
大貓熊 — 11月20日 ●
眼鏡熊 — 11月29日 ●

**●林貍科 Prionodontidae**
條紋林貍 — 8月1日

**●靈貓科 Viverridae**
豝貓 — 2月14日 ●
麝香貓 — 2月27日 ●
霍氏縞貍 — 4月14日 ●
獺狸貓 — 5月21日 ●
白鼻心 — 6月4日
橫帶狸貓 — 10月31日 ●
小靈貓 — 11月19日 ●

**◎臭鼬科 Mephitidae**
斑臭鼬 — 1月16日
臭鼬 — 9月5日

**◎貓科 Felidae**
虎 — 1月5日 ●
歐亞猞猁 — 1月7日
沙漠貓 — 1月29日
黑豹 — 1月30日
家貓 — 2月1日
美洲獅 — 2月4日
漁貓 — 2月26日 ●
獵豹 — 3月17日 ●
叢林貓 — 3月18日
西表山貓 — 3月28日 ●
兔猻 — 4月10日
雲豹 — 4月28日 ●
裏海虎 — 5月10日
藪貓 — 5月29日 ●
亞洲金貓 — 6月6日
南美草原貓 — 6月28日
黑足貓 — 7月20日
扁頭貓 — 8月7日
小斑虎貓 — 8月24日 ●
開普獅 — 8月29日 ●
婆羅洲金貓 — 9月9日 ●
細腰貓 — 9月9日
雲貓 — 9月28日 ●
鏽斑豹貓 — 10月17日 ●
獰貓 — 10月18日
雪豹 — 11月17日 ●
長尾虎貓 — 11月30日 ●
白虎 — 12月4日
白獅 — 12月24日
南美林貓 — 12月31日 ●

**◎鬣狗科 Hyaenidae**
條紋鬣狗 — 11月9日

**◎獴科 Herpestidae**
狐獴 — 1月11日
灰獴 — 3月26日

**◎小貓熊科 Ailuridae**
小貓熊 — 12月8日 ●

**齧齒目 Rodentia**

**◎豚鼠科 Caviidae**
水豚 — 2月12日
天竺鼠／豚鼠 — 5月16日
長耳豚鼠 — 9月11日

**◎倉鼠科 Cricetidae**
敘利亞倉鼠 — 3月2日 ●
路易西安那田鼠 — 6月24日 ●

●：瀕危　●：滅絕　■：日本特有種、日本原生種

◉絨鼠科 Chinchillidae
- 絨鼠 1月17日
- 兔鼠 8月2日

◉跳鼠科 Dipodidae
- 長耳跳鼠 6月13日
- 跳鼠 2月5日

◉鼠科 Eumuroida
- 小家鼠 1月9日
- 旅鼠 10月5日
- 巢鼠 12月13日
- 巴巴里條紋草鼠 3月9日

◉兔豚鼠科 Cuniculidae
- 駝鼠 7月22日

◉花背豚鼠科 Dinomyidae
- 長尾豚鼠 4月11日

◉河狸科 Castoridae
- 河狸 5月25日

◉松鼠科 Sciuridae
- 顫鼠 2月7日
- 灰松鼠 2月19日
- 無條紋地松鼠 7月11日
- 阿爾卑斯旱獺 9月7日
- 西伯利亞花栗鼠 9月23日
- 日本松鼠 10月13日
- 歐亞紅松鼠 10月28日
- 草原犬鼠 10月1日
- 日本大鼯鼠 11月1日
- 腰斑巨松鼠 11月12日
- 印度巨松鼠 11月16日
- 12月5日

◉豪豬科 Hystricidae
- 冠豪豬 2月28日 ●

◉山河狸科 Aplodontiidae
- 山河狸 8月4日

◉睡鼠科 Gliridae
- 日本睡鼠 4月24日 ●

◉蹄兔科 Procaviidae
- 蹄兔 10月8日

**象鼩目 Macroscelidea**

◉象鼩科 Macroscelididae
- 短耳象鼩鼱 5月22日
- 象鼩 12月26日

**真盲缺目 Eulipotyphla**

◉蝟科 Erinaceidae
- 歐洲刺蝟 2月21日

**袋狸目 Peramelemorphia**

◉兔袋狸科 Thylacomyidae
- 兔耳袋狸 7月7日 ●

**有甲目 Cingulata**

◉犰狳科 Dasypodidae
- 犰狳 8月12日

**皮翼目 Dermoptera**

◉鼯猴科 Cynocephalidae
- 鼯猴 9月3日

**袋鼬目 Dasyuromorphia**

◉袋食蟻獸科 Myrmecobiidae
- 袋食蟻獸 3月30日 ●

◉袋鼬科 Dasyuridae
- 袋鼬 5月26日 ●
- 袋獾 8月9日 ●

◉袋狼科 Thylacinidae
- 袋狼 8月27日 ●

**披毛目 Pilosa**

◉樹懶科 Bradypodidae
- 鬃毛三趾樹懶 7月16日 ●

**海洋哺乳類**

偶蹄目 Artiodactyla
- ●儒艮科 Dugongidae
  - 儒艮 —— 6月12日
  - 史特拉海牛 —— 8月10日

鯨目 Cetacea
- ●鬚鯨科 Balaenopteridae
  - 座頭鯨 —— 3月7日
- ●一角鯨科 Monodontidae
  - 一角鯨 —— 9月20日
  - 白鯨 —— 6月25日
- ●鼠海豚科 Phocoenidae
  - 小頭鼠海豚 —— 10月26日
- ●海豚科 Delphinidae
  - 康氏矮海豚 —— 11月3日
- ●抹香鯨科 Physeteridae
  - 抹香鯨 —— 2月22日
- ●拉河豚科 Pontoporiidae
  - 拉普拉塔河豚 —— 4月22日

食肉目 Carnivora
- ●海豹科 Phocidae
  - 環斑海豹 —— 1月10日
  - 環海豹 —— 4月5日
- ●海獅科 Otariidae
  - 海獅 —— 2月13日
  - 非洲毛皮海獅 —— 5月31日
- ●海象科 Odobenidae
  - 海象 —— 7月21日

**鳥類**

潛鳥目 Gaviiformes
- ●潛鳥科 Gaviidae
  - 黑喉潛鳥 —— 11月18日

雨燕目 Apodiformes
- ●蜂鳥科 Loddigesia
  - 紫刀翅蜂鳥 —— 1月4日
  - 叉拍尾蜂鳥 —— 4月7日

鸚形目 Psittaciformes
- ●鸚鵡科 Psittacidae
  - 折衷鸚鵡 —— 11月8日
  - 葵花鳳頭鸚鵡 —— 11月26日
- ●鴞鸚鵡科 Strigopidae
  - 鴞鸚鵡 —— 8月3日

鰹鳥目 Suliformes
- ●鸕鷀科 Phalacrocoracidae
  - 鸕鷀 —— 1月28日
  - 白令海鸕鷀 —— 8月5日

鵑形目 Cuculiformes
- ●杜鵑科 Cuculidae
  - 大杜鵑 —— 7月18日

雁形目 Anseriformes
- ●雁鴨科 Anatidae
  - 斑頭雁 —— 1月25日
  - 粉頭鴨 —— 5月13日
  - 黑天鵝 —— 9月29日
  - 鴛鴦 —— 10月29日
  - 小水鴨 —— 12月9日
  - 翹鼻麻鴨 —— 12月22日

無翼鳥目 Apterygiformes
- ●無翼鳥科 Apterygidae
  - 鷸鴕 —— 5月6日

●：瀕危　●：滅絕　●：日本特有種、日本原生種

雞形目 Galliformes

● 雉科 Phasianidae
東天紅雞（家雞） 1月2日
銅長尾雉 4月1日
紅冠鶉鴣 4月12日
銀雞 5月3日
日本鶴鶉 6月2日
日本矮雞（家雞） 6月29日
孔雀 8月15日 ●

● 松雞科 Tetraonidae
松雞 6月8日

● 珠雞科 Numididae
珠雞 6月21日

● 鶉鴣科 Ramphastidae
鶉鴣 2月25日

鴷形目 Piciformes

● 啄木鳥科 Picidae
大斑啄木鳥 11月5日
黑啄木鳥 10月6日

鸛形目 Ciconiiformes

● 鸛科 Ciconiidae
東方白鸛 2月9日 ●

---

鴿形目 Columbiformes

● 鳩鴿科 Columbidae
橫斑沙雞 10月15日

雀形目 Passeriformes

● 鴝鶲科 Petroicidae
查島鴝鶲 8月14日 ●

● 梅花雀科 Estrildidae
文鳥 12月14日 ●

● 王鶲科 Monarchidae
紫綬帶 6月15日

● 鴉科 Corvidae
灰喜鵲 2月16日
烏鴉 9月10日

● 琴鳥科 Menuridae
華麗琴鳥 9月8日

● 山雀科 Paridae
白頰山雀 2月24日

● 主紅雀科 Cardinalidae
靛藍彩鵐 1月27日

● 麻雀科 Passeridae
麻雀 4月23日

● 鶺鴒科 Motacillidae
鶺鴒 9月25日

---

● 鶇科 Turdidae
黑鶇 3月27日

● 燕科 Hirundinidae
家燕 7月17日

● 維達鳥科 Viduidae
針尾維達鳥 6月17日

● 織布鳥科 Ploceidae
織雀 11月21日

● 鶲科 Muscicapidae
白腹琉璃 7月6日

● 裸鼻雀科 Thraupidae
綠旋蜜雀 3月5日

● 極樂鳥科 Paradisaeidae
薩克森王天堂鳥 5月14日
王風鳥 12月30日

● 鍾鵲科 Cracticinae
黑背鍾鵲 4月29日

● 椋鳥科 Sturnidae
翠麗椋鳥 10月3日

● 伯勞科 Laniidae
紅頭伯勞 3月8日

# 鷹形目 Accipitriformes

**●鷹科 Accipitridae**
- 蒼鷹 4月16日
- 黑鳶 5月30日
- 熊鷹 6月10日
- 栗鳶 12月16日

# 恐鳥目 Dinornithiformes

**●恐鳥 Dinornithidae** 8月13日 ●

# 鴴形目 Charadriiformes

**●鷗科 Laridae**
- 北極鷗 2月6日
- 北極燕鷗 6月11日
- 博氏鷗 8月21日

**●鷸科 Scolopacidae**
- 翹嘴鷸 7月24日

**●長腳鷸科 Recurvirostridae**
- 高蹺鴴 5月4日

**●鴴科 Charadriidae**
- 鳳頭麥雞 11月11日

**●埃及燕鴴科 Pluvianidae**
- 埃及鴴 11月25日

# 鶴形目 Gruiformes

**●秧雞科 Rallidae**
- 南秧雞 1月20日
- 新不列顛紫水雞 7月13日
- 紫青水雞 8月23日
- 大溪地秧雞 11月28日 ●

**●鶴科 Gruidae**
- 丹頂鶴 5月11日
- 黑頸冠鶴 10月11日 ●

# 鴿形目 Columbiformes

**●鳩鴿科 Columbidae**
- 渡渡鳥 1月15日
- 旅鴿 2月18日
- 黑林鴿 9月4日
- 珍珠斑鳩 11月6日
- 綠鳩 11月15日
- 扇尾鴿（家鴿）7月4日 ●●

# 鶴鴕目 Casuariiformes

**●鴯鶓科 Dromaiidae**
- 鴯鶓 12月1日

# 鴞形目 Strigiformes

**●鴟鴞科 Strigidae**
- 穴鴞 7月14日
- 花頭鵂鶹 10月18日
- 雪鴞 11月23日
- 鵰鴞 12月11日 ●

# 佛法僧目 Coraciiformes

**●鳥科 Alcedinidae**
- 赤翡翠 7月27日
- 小翠鳥 9月24日

**●佛法僧科 Coraciidae**
- 紫胸佛法僧 7月28日

# 鵜形目 Pelecaniformes

**●鷺科 Ardeidae**
- 小白鷺 7月9日
- 大白鷺 8月28日
- 蒼鷺 10月21日 ●

**●䴉科 Threskiornithidae**
- 紅䴉 3月3日

**●鵜鶘科 Pelecanidae**
- 鵜鶘 8月8日

# 企鵝目 Sphenisciformes

**●企鵝科 Spheniscidae**
- 阿德利企鵝 2月8日
- 麥哲倫企鵝 12月27日

# 美洲鴕鳥目 Rheiformes

**●美洲鴕鳥科 Rheidae**
- 美洲小鴕 4月18日

●：瀕危　●：滅絕　█：日本特有種、日本原生種

383

# 虎斑貓BonBon與世界動物朋友的奇遇：365日，天天都是動物狂歡節

トラネコボンボンの365日 猫と世界どうぶつ記：猫が出合った動物たち

作　　者　中西直子

譯　　者　黃薇嬪

封面設計　許紘維

版面構成　陳姿秀、林瑀

行銷企劃　劉育秀、林瑀

行銷統籌　駱漢琦

業務發行　邱紹溢

責任編輯　賴靜儀

總　編　輯　李亞南

發　行　人　蘇拾平

出　　版　漫遊者文化事業股份有限公司

地　　址　台北市松山區復興北路331號4樓

電　　話　(02) 27152022

傳　　真　(02) 27152021

讀者服務信箱　service@azothbooks.com

漫遊者書目　www.azothbooks.com

漫遊者臉書　www.facebook.com/azothbooks.read

劃撥帳號　50022001

劃撥戶名　漫遊者文化事業股份有限公司

發　　行　大雁文化事業股份有限公司

地　　址　台北市松山區復興北路333號11樓之4

日文版編輯　大石玲子（協助：大石和茄）

日文版設計　樋口裕馬（協助：橋本麻里繪）

日文版校對　VERITA校對編輯公司

由衷感謝　中西義明（阿義先生）

初版一刷　2021年1月

定　　價　台幣799元

ISBN　978-986-489-418-5

版權所有·翻印必究（Printed in Taiwan）

◎本書如有缺頁、破損、裝訂錯誤，請寄回本
公司更換。

◎參考資料

種，寶島社、《地球博物學大圖鑑》東京書
籍、《手塚治虫博物館》手塚治虫＋小林準治
（講談社）、《動物大百科》1～10平凡社
《瀕臨滅絕動物》學研、《滅絕動物與瀕危物

國家圖書館出版品預行編目(CIP)資料

虎斑貓Bon Bon與世界動物朋友的奇遇：365
日，天天都是動物狂歡節 / 中西直子著；黃
薇嬪譯. -- 初版. -- 臺北市：漫遊者文化出版：
大雁文化發行, 2021.1

384面；13×19公分

譯自：トラネコボンボンの365日 猫と世界
どうぶつ記：猫が出合った動物たち

ISBN 978-986-489-418-5(精裝)

1.插畫 2.畫冊

947.45　　　　　　　　　　　109021445